U0006387

一六八八 英國光榮革命

一七一四 英國漢諾威王朝建立

一七三二 英國人於北美成立十三州殖民地

一七四〇 腓特烈二世於普魯士即位

奧地利王位繼承戰爭爆發

一七五六 七年戰爭爆發

一七六九 英國工業革命開始

一七七六 美國發表獨立宣言

一七八九 法國大革命爆發

一七九三 路易十六被送上斷頭台

一八〇四 拿破崙即位法國皇帝

| 1690 | 1710 | 1730 | 1740 | 1750 | 1760 | 1770 | 1780 | 1790 | 1800 |

葛雷柯（1541）、魯本斯（1557）、
約爾丹斯（1593）、普桑（1594）、
貝尼尼、（1598）、范戴克（1599）、
委拉斯蓋茲（1599）、博羅米尼（1599）、
林布蘭（1606）、維梅爾（1632）相繼誕生
1586 葛雷柯「歐賈茲伯爵的葬禮」
1599 卡拉瓦喬「聖馬太蒙召喚」
1610 魯本斯「卸下聖體」
1623 貝尼尼「大衛像」與「阿波羅和達芙妮」
1628 哈爾斯「快樂的酒徒」

1630 魯本斯「披著毛皮外衣的維納斯」
1632 林布蘭「杜爾博士的解剖學課」
1638 博羅米尼「四噴泉聖卡羅教堂」
1642 林布蘭「夜巡」
1656 委拉斯蓋茲「侍女」
1657 貝尼尼設計羅馬聖彼得大教堂廣場柱廊
1661 凡爾賽宮動工
1663 維梅爾「讀信的藍衣少婦」
1679 勒布倫完成凡爾賽宮鏡廳裝飾

洛可可藝術

福拉哥納爾「戀愛過程：幽會」　　哥雅「著衣的瑪哈」

1791 大衛「網球場宣言」
1793 卡諾瓦「邱比特與賽姬」
1793 大衛「馬拉之死」
1807 大衛「拿破崙加冕禮」
1814 安格爾「宮女」

新古典主義藝術

浪漫主義藝術

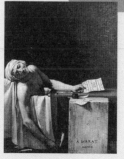

卡諾瓦「邱比特與賽姬」　　大衛「馬拉之死」

*此年表共四頁，分置於書中的前後扉頁。

一五八一 荷蘭宣布獨立

一五八八 英國海軍擊敗西班牙無敵艦隊

一五八九 法國波旁王朝建立

一六〇二 英國斯圖亞特王朝建立

日本江戶幕府成立

一六〇九 伽利略發明望遠鏡

一六一三 俄國羅曼諾夫王朝建立

一六一八三十年戰爭爆發

一六三九 日本實施鎖國政策

一六四二 英國清教徒革命爆發

一六四三 法王路易十四即位

一六四四 中國清朝建立

一六四八 荷蘭正式獨立

法國設立皇家繪畫和藝術學院

一六六〇 倫敦設立皇家協會

一六八二 俄皇彼得大帝即位

| 1600 | 1610 | 1620 | 1630 | 1640 | 1650 | 1660 | 1680 |

巴洛克藝術

維梅爾「讀信的藍衣少婦」

貝尼尼「聖德瑞莎的狂喜」 委拉斯蓋茲「侍女」 魯本斯「自畫像」

華鐸（1684）、夏丹（1699）、
布雪（1703）、雷諾茲（1723）、
格樂茲（1725）、庚斯伯羅（1727）、
福拉哥納爾（1732）、哥雅（1746）
相繼誕生
1717 華鐸「塞瑟島朝聖」
1721 西班牙設立聖塔芭芭拉皇家壁毯工廠
1739 夏丹「市場歸來」
1740 布雪「維納斯的誕生」

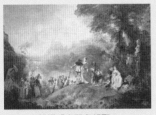

華鐸「塞瑟島朝聖」

1749 皮拉內西版畫集「監獄」
1764 提也波洛「西班牙王國封神
1771 福拉哥納爾「戀愛過程：
1782 米克興建凡爾賽宮「愛之
1785 庚斯伯羅「清晨漫步」
1788 哥雅「聖伊西德羅大牧場
1800 哥雅「卡洛斯四世一家」
1800-03 哥雅「著衣的瑪哈」

維恩（1716）、侯貝赫（1733）、
大衛（1748）、安格爾（1780）相繼誕
1757 蘇夫洛興建法國「先賢祠」
1762 維恩「焚香女司祭」
1784 大衛「何拉第兄弟之誓」
1787 侯貝赫「摧毀巴士底獄」

西洋美術史年表
【巴洛克到印象派】

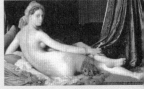

安格爾「宮女」

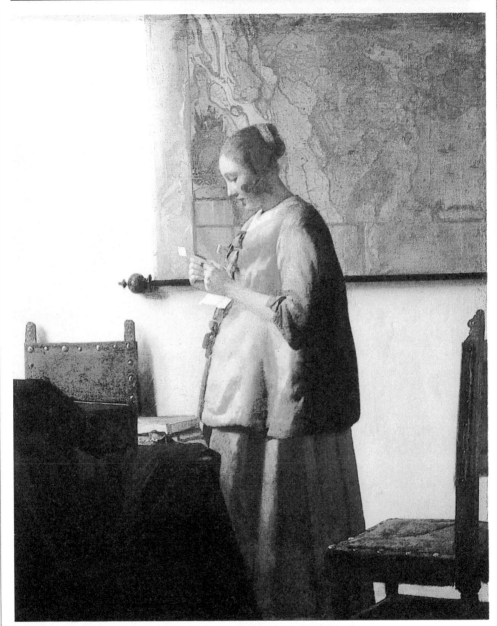

維梅爾　讀信的藍衣少婦　約1663　46.5×39cm　阿姆斯特丹‧國立博物館
◎一名少婦站在畫面中央，光線由窗戶照入室內，創造出一方寧靜且平衡的
空間。畫面顏色有椅子的深藍、服裝的淡藍，整體色調由淡黃色游動至咖啡
色，在游動的過程中，我們彷彿親眼見到了十七世紀荷蘭人的市民生活美學。

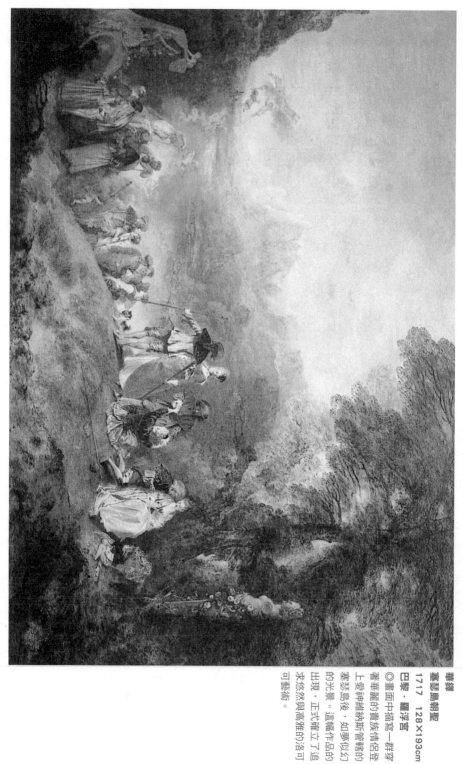

華鐸
塞瑟島朝聖
1717 128×193cm
巴黎・羅浮宮

◎畫面中描寫一群身
著華麗的貴族情侶登
上愛神維納斯管轄的
塞瑟島後,如夢似幻
的光景。這幅作品的
出現,正式確立了追
求悠然與高雅的洛可
可藝術。

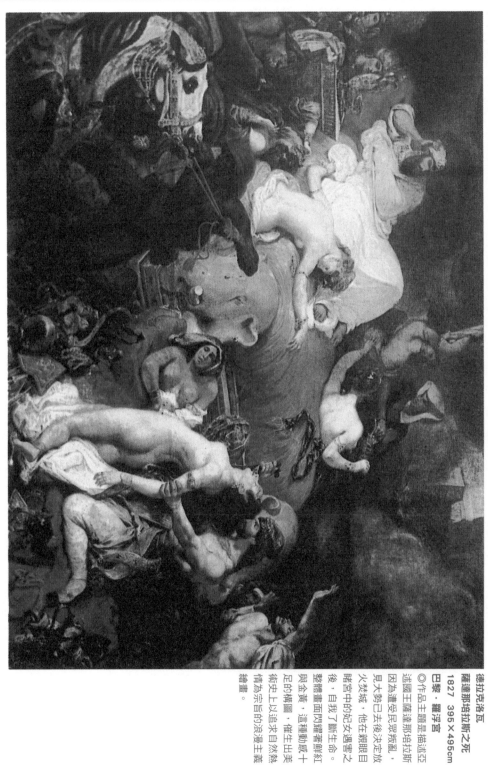

德拉克洛瓦
羅達那培拉斯之死
1827　395×495cm
巴黎·羅浮宮
◎作品主題是描述亞
述國王薩達那培拉斯
因為遭受民眾叛亂，
見大勢已去後決定放
火焚城，他在親眼目
睹宮中的妃女遇害之
後，自我了斷生命。
整體畫面閃耀著鮮紅
與金黃，這種動感十
足的構圖，催生出美
術史上以追求自然熱
情為宗旨的浪漫主義
繪畫。

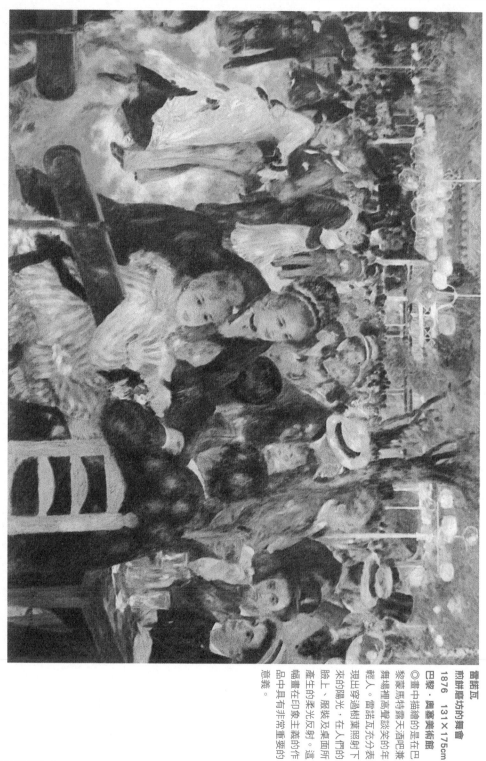

雷諾瓦
煎餅磨坊的舞會
1876 131×175cm
巴黎·奧塞美術館

◎畫中描繪的是在巴
黎蒙馬特露天酒吧裡
舞場裡高聲談笑的年
輕人。雷諾瓦充分表
現出穿過樹葉照射下
來的陽光，在人們的
臉上、服裝及桌面所
產生的柔光反射。這
幅畫在印象主義的作
品中具有非常重要的
意義。

超圖解西洋美術史

寫給年輕人的

巴洛克與印象派

100原點
 UN-BOOKS

目次

6

監修的話

前日本國立西洋美術館館長 **高階秀爾**

藝術的歷史與人類歷史幾乎同齡。人類早在遠古留下文字記載以前，便已在洞穴的石壁上畫下了牛、馬等圖案，在動物的骨頭和石頭上刻下了自己的形體。之後，直到二十世紀的今天，數千年來，世界各地不斷孕育出大量的繪畫、雕刻，豐富了人們的生活。儘管在這段悠遠的歲月裡，許多創作已經遺失、損壞，但是幸能保存至今的，數量仍舊龐大，而且無一不在訴說著人類創造力的偉大與無限可能性。

本書是以讀者最易親近的方式介紹這段歷史——告訴讀者珍貴作品究竟如何產生，以及藝術家們付出努力與苦心的心路歷程。

我們期盼本書能讓讀者受用，對於悠久的美術史，在獲得正確知識的同時，也能進而欣賞藝術珍品，並培養出一顆湧現喜悅與好感的鑑賞之心。

本書系特色（共三冊）

● **學習西洋美術的超夢幻組合**——以漫畫故事＋圖解知識＋趣味掌故＋大事年表＋中英名詞對照，完整呈現。

● **九年一貫藝術人文課程最好教材**——以年輕學子的角度，講解從巴洛克到印象派時期，歐洲時代、文化、社會、生活與藝術間的關係，培養學生審美能力。

● **最受日本學子歡迎的美術通史**——由日本西洋美術史第一權威高階秀爾監修，日本最暢銷的美術史叢書。

● **看畫家故事宛如看電影**——以漫畫還原歷史場景，真實呈現藝術家生平故事。

● **不只是美術年表**——每個時期，皆附有年表，將美術史與世界史兩相對照，讓讀者更易理解發展脈絡。

● **徹底圖解硬知識**——書中「大圖解」專欄，以插畫、照片清楚說明難懂的專有名詞與歷史典故。

● **地圖揭開序幕**——各篇章開頭，附相關地圖。閱讀時可輕鬆找到國家及地名。

● **中英名詞對照表**——書末詳附中英詞彙對照，方便查詢。

● **難解名詞注釋**——遇難解名詞時，一律加註÷符號，說明於欄位外。

巴洛克藝術⋯▶洛可可藝術

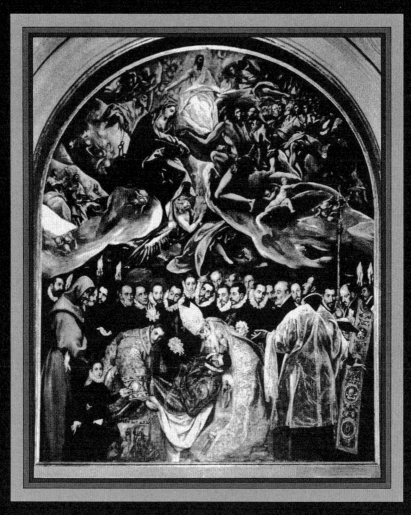

葛雷柯 歐貴茲伯爵的葬禮
西班牙托雷多‧聖湯瑪斯教堂

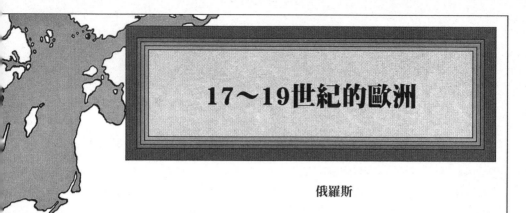

17～19世紀的歐洲

俄羅斯

普魯士

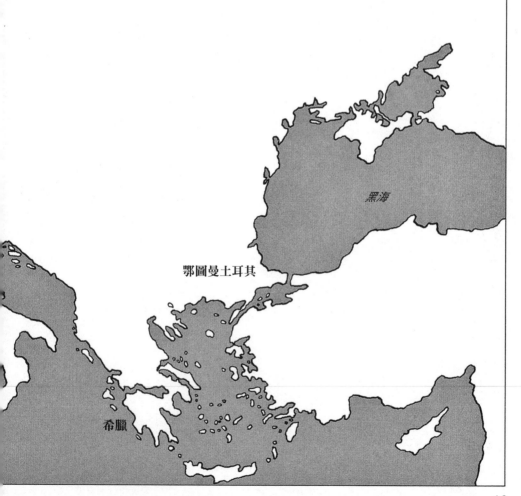

黑海

鄂圖曼土耳其

希臘

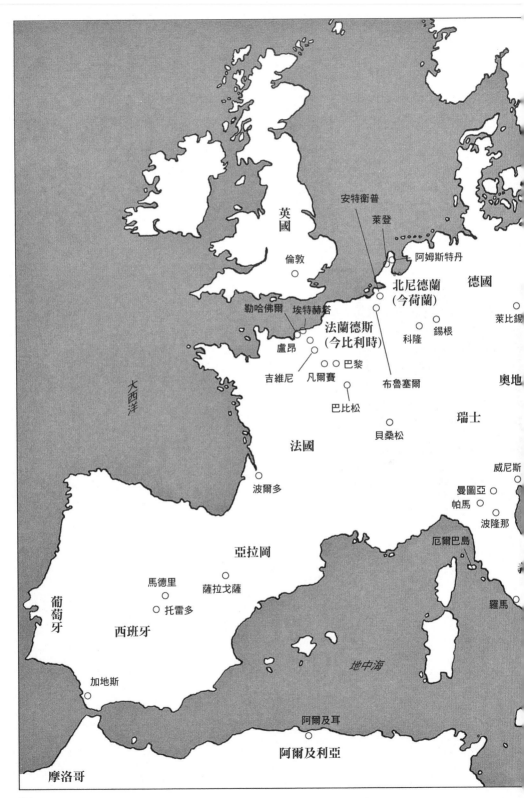

英國

安特衛普

萊登

倫敦 ○

○ 阿姆斯特丹

北尼德蘭
(今荷蘭)

德國

○ 萊比錫

勒哈佛爾 埃特赫塔

法蘭德斯
(今比利時)

科隆 ○

○ 錫根

盧昂

○ 巴黎

吉維尼 凡爾賽

布魯塞爾

奧地

大西洋

巴比松

○ 貝桑松

瑞士

法國

威尼斯

波爾多 ○

曼圖亞 ○
帕馬 ○

○ 波隆那

亞拉岡

厄爾巴島

馬德里 ○
薩拉戈薩

○ 托雷多

羅馬

葡萄牙

西班牙

加地斯 ○

地中海

阿爾及耳 ○

阿爾及利亞

摩洛哥

巴洛克藝術

十七世紀的藝術稱為「巴洛克藝術」。

巴洛克（Baroque）的原意帶有「荒謬」與「不合常規」等意涵，代表著後世藝術評論家在研究這個時代時的困惑心情。不過沿用至今，舉凡追求誇張、戲劇效果的十七世紀藝術風格，一律都被稱為「巴洛克」。

這個時期的藝術，基本上是繼承自義大利文藝復興（參照第一冊）的傳統風格。文藝復興時期的優越表現，例如透視法與完備的人體呈現，以及古典建築的形式等等，在巴洛克時期顯然已經演變成歐洲藝術的共同基礎。

然而巴洛克藝術家在遵循這個基礎的同時，還試圖創作出更具張力的繪畫與雕刻。表現在天棚畫上，令人嘆為觀止的透視法應用（參照頁18）。同時，他們也逐漸揚棄了文藝復興時期那種單純的和諧，而更偏好於一些能夠產生劇情效果的複雜構圖；對於光、影的效果也滿懷高度興趣，因而賦予了繪畫藝術一次嶄新的突破。

巴洛克的藝術特徵，最初是以義大利，尤其是羅馬做為發展核心。繪畫題材不再僅限於宗教畫或神話內容，而開始以周遭事物做為表現媒介，許多以實物、實景為基礎的作品，例如風俗畫、風景畫、靜物畫等，都逐漸成為獨立的繪畫類別。而天棚畫與對光影效果的追

①卡拉瓦喬　聖馬太蒙召喚
羅馬·聖路吉教堂

年代大事記　●表示世界史事

年代	大事記
一五四一	●葛雷柯出生（～一六四一）
一五四九	●傳教士沙勿略抵達日本鹿兒島
一五六一	●荷蘭宣布獨立
一五八六	●葛雷柯完成「歐貴茲伯爵的葬禮」
一五八八	●英國海軍擊敗西班牙無敵艦隊
一五八九	●法國國王亨利四世即位，波旁王朝開始
約一五九一	里貝拉出生（～一六五二）
一五九二	卡拉瓦喬抵達羅馬
一五九三	約爾丹斯出生（～一六七八）
一五九四	普桑出生（～一六六五）
約一五九七	安尼巴萊·卡拉齊創作羅馬法爾內塞宮天棚畫
一五九八	蘇巴朗出生（～一六六四）　貝尼尼出生（～一六八〇）
一五九九	范戴克出生（～一六四一）　委拉斯蓋茲出生（～一六六〇）
約一六〇〇	博羅米尼出生（～一六六七）　卡拉瓦喬創作「聖馬太蒙召喚」（～一六〇二）
一六〇〇	●日本關原之戰　魯本斯居留義大利（～一六〇八）　洛漢出生（～一六八二）
一六〇三	●英國斯圖亞特王朝（～一七一四）　●日本江戶幕府成立（～一八六八）
一六〇六	卡拉瓦喬逃離羅馬　林布蘭出生（～一六六九）

求也起源於義大利。

話雖如此，十七世紀的藝術其實還包含了地域性的獨特風格。就國力來看，義大利的衰微迫在眼前，法國、西班牙則陸續形成了強而有力的王權政治。另外，由於受到宗教改革（參照第一冊）的衝擊，十六世紀末時，荷蘭與日耳曼等新教國家也接連宣布獨立。

義大利

早在十六世紀末，義大利新藝術的蠢蠢欲動就已明顯可見。

繪畫方面，正如卡拉瓦喬（Caravaggio）的作品「聖馬太蒙召喚」（①）（The Calling of St. Matthew），將聖經內容以庶民的姿態描繪出來，同時使用光影效果，創作出極富戲劇性的畫面。又如卡拉齊家族的成員，安尼巴萊·卡拉齊（Annibale Carracci）的作品「酒神與阿里安娜的勝利」（Triumph

②安尼巴萊·卡拉齊　酒神與阿里安娜的勝利
羅馬·法爾內塞宮博物館

卡拉瓦喬（Caravaggio, 1573-1610）

生於義大利北部，活躍於羅馬與義大利南部。習慣將宗教人物以庶民形式表現，巧妙應用明暗法，將日常生活中的宗教情懷描繪得令人動容。在光線的使用上，對後世的林布蘭等多位畫家造成了巨大影響。

由於脾氣暴躁，讓他犯下殺人之罪，之後過著浪跡天涯的亡命生活，三十六歲便英年病逝。

卡拉齊家族（The Carraccis）
阿戈斯蒂諾（Agostino, 1557-1602）
安尼巴萊（Annibale, 1560-1609）
洛多維科（Lodovico, 1555-1619）

活躍於義大利中部大城波隆那的繪畫家族。曾經設立繪畫學校，約於一五八五年起致力於藝術改革，主張藝術應以自然為樣本，並結合羅馬古典與文藝復興巨匠的教誨，創作古代神話與聖經人物。他們的做法成為後來「學院」（參照頁20）設立的先河。

of Bacchus and Ariadne）▼②），所見到的是一種力圖以文藝復興巨匠為理想的和諧之美。

雕刻與建築方面，正是這個時期最具代表性的天才——貝尼尼（Gian Lorenzo Bernini，參照頁19）活躍於藝術歷史舞台的時代。他捕捉了人物瞬間的表情與動作，創作出魄力十足的雕刻作品。他同時也是位建築師，聖彼得大教堂廣場四周壯觀驚人的柱廊便是他的代表作。

另外，由貝尼尼的學生兼對手博羅米尼（Francesco Borromini）所設計的「四噴泉聖卡羅教堂」（San Carlo Alle Quattro Fontane）（▼③），正面牆壁上以動態的波浪曲線造就出來的張力，甚至蔓延到建築物四周，同時為建築主體與環境創造出一股相當獨特的氣氛。

法蘭德斯（今比利時）

法蘭德斯地區在這個時期出現了一位最能代表當地特色的畫家——魯本斯（Peter Paul Rubens，參照頁23）。魯本斯非常高明地將文藝復興的傳統與北歐繪畫的兩大藝術主流——義大利的繪畫傳統與北歐繪畫的特色——融為一體，創造出極具動感且色彩繽紛的美麗畫作，受到歐洲各國宮廷與教會的高度讚賞。

年輕時曾經擔任過魯本斯助手的後進畫家范戴克（Anthony Van Dyck，參照頁21），之後渡海到英國擔任宮廷畫家，在肖像畫方面的成就尤其可圈可點。

③博羅米尼　四噴泉聖卡羅教堂　羅馬

年代大事記　●表示世界史事

- 一六三二　林布蘭完成「杜爾博士的解剖學課」
- 一六三五　范戴克完成「查理一世狩獵像」
- 約一六三八　博羅米尼開始創作羅馬「四噴泉聖卡羅教堂」（～一六六七）
- 普桑完成「阿卡迪亞牧人」（～一六三九）
- 一六三九　●日本實施鎖國政策
- 一六四〇　普桑於巴黎負責羅浮宮裝飾工作（～一六四二）
- 一六四二　●英國清教徒革命正式展開（～一六四九）
- 林布蘭完成「夜巡」
- 一六四三　●法國太陽王路易十四即位（～一七一五）
- 一六四四　●滿洲人在中國建立清朝
- 一六四五　貝尼尼創作「聖德瑞莎的狂喜」（～一六五二）
- 一六四八　●西發里亞和約簽訂（荷蘭正式脫離西班牙獨立）
- 貝尼尼負責創作的納佛那廣場動工（～一六五一）
- 一六四九　●查理一世遭處死刑，英國進入共和制（～一六六〇）
- 法國設立皇家繪畫和雕刻學院
- 一六五二　●英、荷之戰開打（～一六七四）
- 貝尼尼完成柯爾納羅小禮拜堂裝飾（一六四七～）

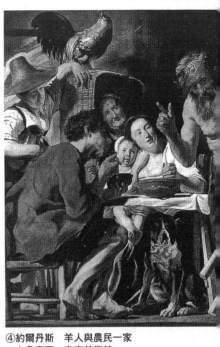

④約爾丹斯　羊人與農民一家
布魯塞爾・皇家美術館

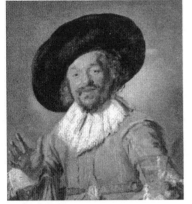

⑤哈爾斯　快樂的酒徒
阿姆斯特丹・國立博物館

出許多擅長此類作品的畫家。

爾，伴隨著這些類別，這個時期也孕育

畫、肖像畫等（參照頁17）。想當然

類別都特別發達，例如風景畫、靜物

小國裡，舉凡以周遭事物為題材的繪畫

據大多數、以阿姆斯特丹為貿易中心的

比起其他歐洲國家，在這個新教徒佔

荷蘭（北尼德蘭）

過與魯本斯共同創作的經驗。

ders）也活躍於這個時期，兩人也都有

動物情有獨鍾的斯尼德斯（Frans Sny-

（Jacob Jordaens）（▼④）、對水果與

此外還有偏好庶民風俗畫的約爾丹斯

71）。此外還有十七世紀最偉大的畫家

林布蘭（參照頁47），他創造出史無前例

的集體肖像畫的特殊構圖，以及將光影

效果應用在聖經主題之上、充滿人間情

畫的維梅爾（參照頁

知性與感性兼具之室內

長表現微妙光影、創作

sdael，參照頁17），擅

斯達爾（Jacob van Ruy-

創作劇情性風景畫的雷

Hals）（▼⑤），擅於

民肖像的哈爾斯（Frans

擅於描繪豐富表情之市

例如最富盛名的有：

感的嶄新畫風。

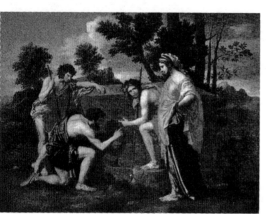

⑥葛雷柯　歐貴茲伯爵的葬禮
托雷多・聖湯瑪斯教堂

西班牙

出生於希臘的葛雷柯（El Greco）所創作的宗教畫（▼⑥），除了具備矯飾主義（參照第一冊）的特徵外，使用明暗法時的大膽作風，將宗教畫推向了神祕性與象徵性的巴洛克繪畫境界。

十七世紀又稱為「西班牙繪畫的黃金時代」。這個時代出現了宮廷畫家委拉斯蓋茲（Diego Velazquez，參照頁22）；他以快筆畫下映照在他眼中的光線與色澤，對十九世紀的印象派造成極大影響。而具有敏銳寫實能力，擅長靜物畫的

⑦普桑　阿卡迪亞牧人　巴黎・羅浮宮

里貝拉（Ribera）與蘇巴朗（Zurbaran），以及為後世留下最美麗聖母像的牟利羅（Murillo），也都是這個時期的重要藝術家。

法國

十七世紀初期的法國有拉圖爾（La Tour）坐鎮。他巧妙地使用光影效果，強調明暗對比，完成了撼動人心的傑作「基督在木匠的店裡」。

不過有趣的是，代表法國巴洛克繪畫的藝術家卻是年少時離開故鄉，日後在羅馬出頭的兩位畫家，普桑（Nicolas Poussin）與洛漢（Claude Lorrain）。

其中普桑尤其偏好古羅馬藝術，一生追求優雅與極致的理念，對十七世紀後半期的法國藝術造成了相當深刻的影響，並促成一六四八年創立的法國皇家繪畫和雕刻學院，將古羅馬、拉斐爾和普桑奉為藝術創作的標準。

法國十七世紀的藝術儘管在美術史上歸屬為「巴洛克」，然而實際上卻是以古典主義為基礎，它的特徵就是強調宏偉與和諧的結構。路易十四下令興建的凡爾賽宮（參照頁20），便是這個時期的代表之作。

普桑（Poussin, 1594-1665）

十七世紀法國最具代表性的畫家。研究古代藝術、歷史與神話，將古典繪畫的和諧性融入自己的作品，並致力於明亮色彩與畫面結構的安排（▼⑦）。普桑是一位受人景仰的跨時代大師，作品成為後世畫家的學習藍本。

新興國家荷蘭與其藝術發展

▼雷斯達爾　猶太墓園　倫敦‧國家藝廊

雷斯達爾（一六二八/二九～一六八二）擅長以極為嚴謹的方式將樹林、麥田、平原以及暴風雨中的海洋等自然景觀安排於畫作之中，是荷蘭風景畫家中的佼佼者。

荷蘭於一五八一年宣布脫離西班牙獨立，境內海上貿易與毛織品加工業興盛，為市民帶來了不少財富，同時也對其藝術發展造成諸多影響。在這個以新教徒居多的國度裡，聖像與祭壇畫已遭受驅逐出境的命運，繪畫類型多以市民所愛且親近易懂的風景畫、風俗畫、靜物畫、肖像畫為主流。即便是宗教相關題材，也多半是以「人」為描述內容，而非禮拜、崇敬的對象。

由於市民生活富裕，民間普遍都有收藏繪畫作品的嗜好，因此繪畫市場不斷擴張，專攻某類型作品的專業畫家應運而生，例如風俗畫家和靜物畫家等。

▶類似這樣的集體肖像畫，在以市民階級為城市主力的荷蘭尤其容易發展。哈爾斯完全打破了傳統僵硬、單調、紀念照式的集體肖像畫構圖，改以眾人齊聚一堂時的瞬間影像取而代之。

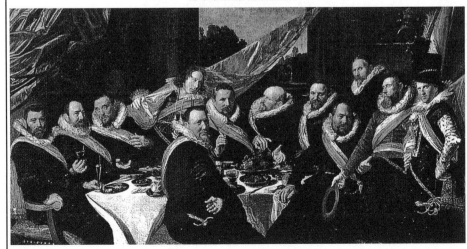

哈爾斯　聖喬治城守衛軍官的宴會

荷蘭哈倫‧哈爾斯博物館

巴洛克藝術魚目混珠？

文藝復興時期所發明的諸多技法，例如透視法等，都是為了能夠將現實世界的事物，如同照鏡子一般完美地呈現於繪畫作品之中。但是到了巴洛克時期，藝術家們的許多作品卻反其道而行，企圖藉由透視法將實際上並不存在的事物，以繪畫或雕刻的形式呈現出彷彿確實存在一般。

例如義大利畫家兼透視法研究學者波佐（Andrea Pozzo）所完成的天棚畫（參照下圖）。波佐經過精確計算，將天棚畫畫成一個看似可直通天庭的天

波佐　耶穌會傳教寓意　羅馬・聖依納爵教堂

▲ 聖依納爵教堂是一座紀念天主教耶穌會會祖聖依納爵羅耀拉的教堂，附屬於羅馬一間耶穌會學校。你能分辨出哪些部分是真正的石柱和拱門，哪些是繪畫嗎？

棚，連飛翔在高空的天使都清楚可見。

另外是貝尼尼的雕刻作品（參照左圖）。這座以大理石雕刻出來的聖女與天使像，彷彿失去重量，整個飄了起來。實際上在這尊雕像左右，還排列著幾位仰頭上望的樞機主教雕像，更襯托出作品的懸於半空。

◀這座雕像描繪十六世紀西班牙修女聖德瑞莎，當天使手持黃金箭矢刺穿她的胸口時，那股痛苦同時傳遍全身、至高無上的狂喜夢幻經驗。作品上方刻意安排了天窗，為原本昏暗的教堂增添了幾分神祕的效果。

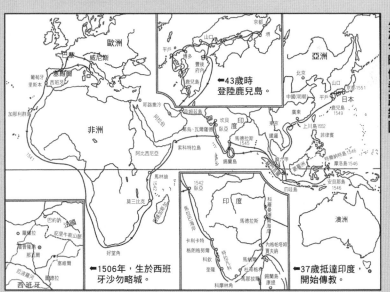

▲沙勿略傳道路線圖

←43歲時登陸鹿兒島。

←1506年，生於西班牙沙勿略城。

←37歲抵達印度開始傳教。

耶穌會（參照頁29）為了對抗新教，派遣會內神父至世界各地宣揚天主教教義，以擴展羅馬天主教的勢力範圍，沙勿略也是被派遣的一位。他由西班牙啟程，途經印度抵達遙遠的東方國度日本，傳揚基督福音。

太陽王路易十四與皇家學院的誕生

國王自早起到就寢，包括用餐在內，所有活動都行禮如儀地在這裡進行，他還下令，要求貴族們盛裝出席他所舉辦的各項活動。

凡爾賽宮與庭園一角

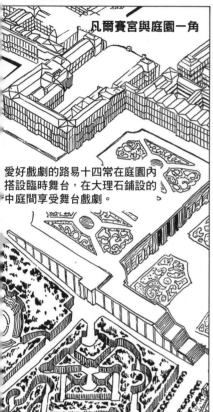

愛好戲劇的路易十四常在庭園內搭設臨時舞台，在大理石鋪設的中庭間享受舞台戲劇。

殿庭園是知的「法式庭」，以幾何整齊修剪、列植物，面相當遼闊，地七十公，其內還裝了大量的雕作品與超過千四百座噴池。

里戈 路易十四 巴黎·羅浮宮

一六六一年動工，至竣工為止全程費時超過二十年的凡爾賽宮，乃是太陽王路易十四的權力象徵，同時也是這位法國國王在位期間政治、經濟、宗教、文化的權力核心所在地。

路易十四在位期間，為後世建立了不少法國藝術的組織架構傳統，包括學院、羅馬大獎、沙龍等等。

當時的經濟發展完全得力於輔佐路易十四統治全法的財政大臣考爾白（Colbert）。

除了興建凡爾賽宮，考爾白還強化了以培育並保護優秀藝術家為目的的皇家繪畫和雕刻學院（一六四八年設立），並於之後增設了建築學院（一六七一年）。

皇家學院的首任院長由從義大利歸國的首席畫家勒布倫（Le Brun）擔任，他同時還監管國營的戈布蘭紡織工廠（Gobelins）與凡爾賽宮的興建工程。

皇家學院以古典主義之美為目標，曾經制訂各種藝術理論與規範，包括繪畫類型所形成的輩分關係等等。同時，也為有志成為藝術家的年輕學子提供了計畫性的培訓教育，並設立了提供留學義大利機會的「羅馬大獎」制度。

此外，皇家學院會員一年一度發表作品的展覽會，亦即之後歷時相當久遠的「沙龍」（參照頁115）。

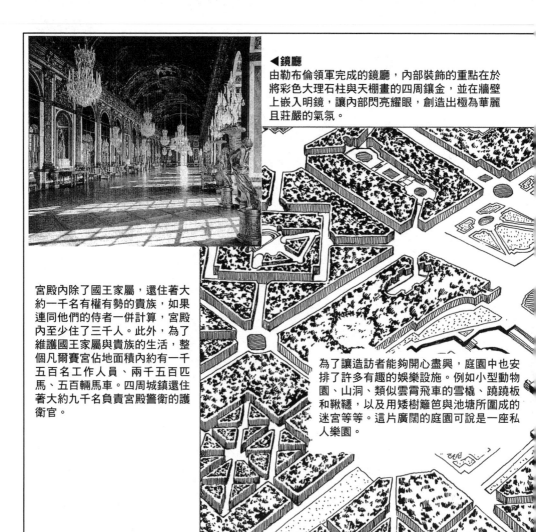

◀鏡廳
由勒布倫領軍完成的鏡廳，內部裝飾的重點在於將彩色大理石柱與天棚畫的四周鑲金，並在牆壁上嵌入明鏡，讓內部閃亮耀眼，創造出極為華麗且莊嚴的氣氛。

宮殿內除了國王家屬，還住著大約一千名有權有勢的貴族，如果連同他們的侍者一併計算，宮殿內至少住了三千人。此外，為了維護國王家屬與貴族的生活，整個凡爾賽宮佔地面積內約有一千五百名工作人員、兩千五百匹馬、五百輛馬車。四周城鎮還住著大約九千名負責宮殿警衛的護衛官。

為了讓造訪者能夠開心盡興，庭園中也安排了許多有趣的娛樂設施。例如小型動物園、山洞、類似雲霄飛車的雪橇、蹺蹺板和鞦韆，以及用矮樹籬笆與池塘所圍成的迷宮等等。這片廣闊的庭園可說是一座私人樂園。

英國宮廷畫家范戴克
（Van Dyck, 1599-1641）

范戴克深受大師魯本斯的影響，三十三歲離開法蘭德斯赴英國擔任查理一世的宮廷畫家，活躍於英國畫壇。

左圖所見人物與風景畫的構圖組合，對之後英國的風景畫與肖像畫造成莫大影響，成為庚斯伯羅與雷諾茲（參照頁74）等十八世紀畫家們相當重要的創作參考。

范戴克　查理一世狩獵像
巴黎・羅浮宮

委拉斯蓋茲「侍女」給人的不可思議感覺

委拉斯蓋茲（一五九九～一六六〇）……十七世紀西班牙繪畫黃金時期最具代表性的畫家。二十四歲起擔任腓力四世的宮廷畫家，與魯本斯私交甚篤。

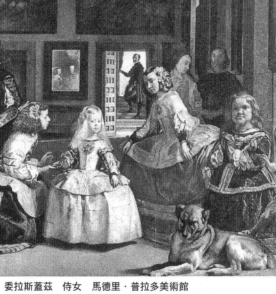

委拉斯蓋茲　侍女　馬德里・普拉多美術館

站在這幅畫前，會有一種不可思議的感覺。畫中年幼的瑪格麗特公主和她的宮女們似乎都意識到我們正在注視他們。連正在畫這幅畫的委拉斯蓋茲本人，也手持調色盤和色筆，從畫面中側看著我們的一舉一動。

這裡有個疑問，畫家委拉斯蓋茲這時候究竟正在畫什麼呢？謎底立刻揭曉，答案就在這昏暗房間內側牆壁上的那面鏡子裡。鏡子裡照著西班牙國王腓力四世夫妻兩人。換句話說，這裡是委拉斯蓋茲的畫室，此刻的情景是，委拉斯蓋茲正在為國王夫婦畫肖像畫，而公主和她的宮女們也跟著來訪。站在這幅畫前，等於是透過國王夫婦的眼睛觀望著這個場景。

在這幅畫中，委拉斯蓋茲藉助微妙的光影，以及人物的視線、鏡子的反射、打開的房門等等機關，創造出這種不可思議的錯覺。

哥雅曾說：「站在這幅畫面前，我們是全然的無知。」真不愧是委拉斯蓋茲一生的代表作。

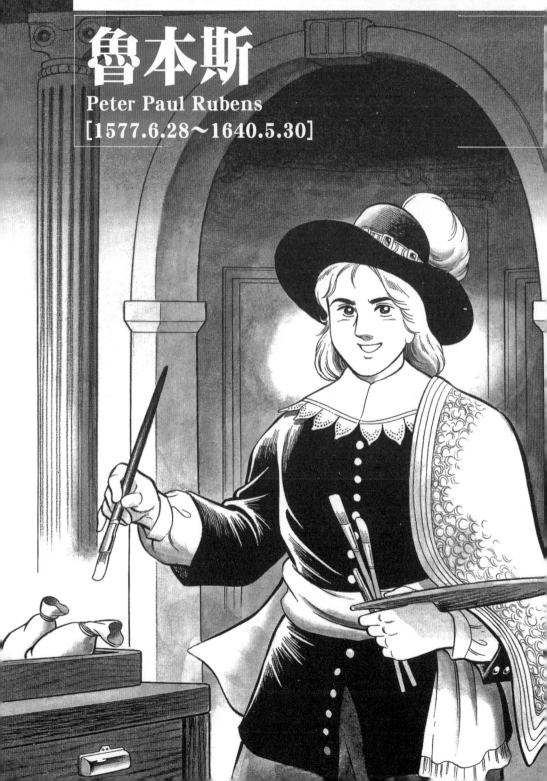

憑藉一身文武全才，同時活躍於繪畫與外交的

魯本斯
Peter Paul Rubens
[1577.6.28～1640.5.30]

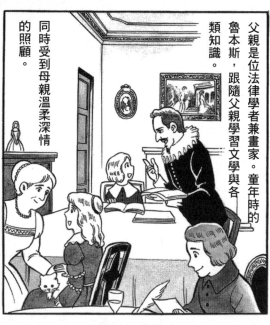

† 對西班牙的戰事：指一五六八年尼德蘭（現在的荷蘭與比利時）北部各省對西班牙發動的獨立戰爭。

彼得・保羅・魯本斯，一五七七年生於德國錫根。

父親是位法律學者兼畫家。童年時的魯本斯，跟隨父親學習文學與各類知識。

同時受到母親溫柔深情的照顧。

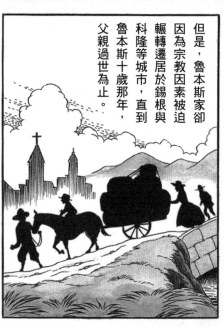

但是，魯本斯家卻因為宗教因素被迫輾轉遷居於錫根與科隆等城市，直到魯本斯十歲那年，父親過世為止。

最後他們回到了父母的故鄉，尼德蘭南部、法蘭德斯地方的大城安特衛普。

對西班牙的戰事讓國家建設都給荒廢了……

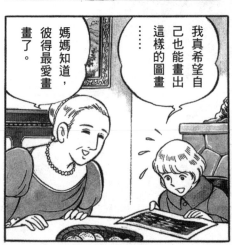

我真希望自己也能畫出這樣的圖畫……

媽媽知道，彼得最愛畫畫了。

24

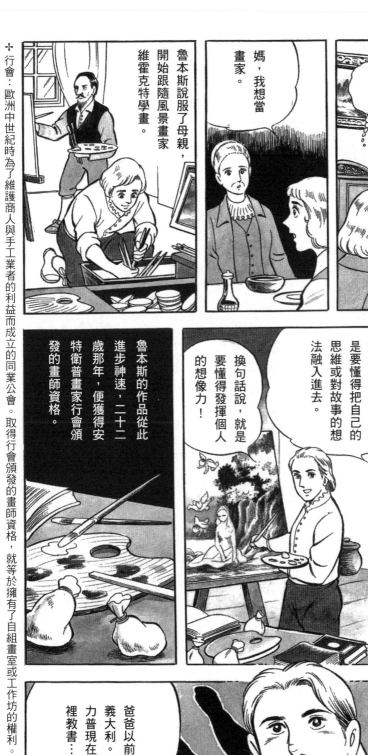

隨後，魯本斯被送進貴族家中寄宿，開始為將來而讀書學習，不過……

媽，我想當畫家。

魯本斯說服了母親，開始跟隨風景畫家維霍克特學畫。

之後他又轉入另一位畫家范文的畫室，做更進階的學習。

繪畫最重要的，就是要懂得把自己的思維或對故事的想法融入進去。

換句話說，就是要懂得發揮個人的想像力！

我在這裡待了四年了……真想到藝術之都義大利去看看……

魯本斯的作品從此進步神速，二十二歲那年，便獲得安特衛普畫家行會頒發的畫師資格。

爸爸以前也待過義大利。哥哥菲力普現在也在那裡教書……

✝行會：歐洲中世紀時為了維護商人與手工業者的利益而成立的同業公會。取得行會頒發的畫師資格，就等於擁有了自組畫室或工作坊的權利。

一六〇〇年六月，魯本斯翻越阿爾卑斯山，來到了義大利的威尼斯。

真不愧是號稱「亞得里亞海女王」的城市，風景真美！

幸好以前跟父親學過各國的語言，現在才有機會快速了解古代的歷史與藝術！！

韋羅內塞、丁多列托，真是太了不起了。

因為某個機緣，魯本斯會見了前來威尼斯的義大利北部小公國曼圖亞的溫琴佐一世。

聽說這位叫做魯本斯的青年是位非常熱中於藝術的畫家……

拉斐爾　聖母子與施洗者約翰
維也納・藝術史博物館

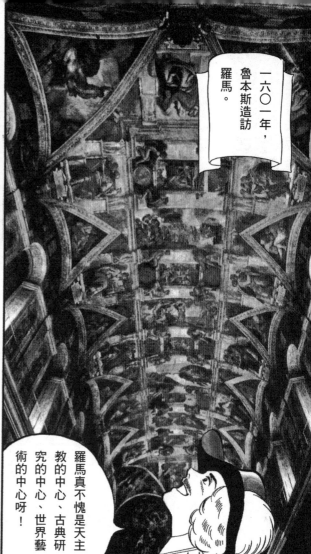

一六〇一年，魯本斯造訪羅馬。

羅馬真不愧是天主教的中心、古典研究的中心、世界藝術的中心呀！

這些大師們在畫中所使用的顏色與形式……全都是值得我參考的技法！

米開朗基羅　西斯汀禮拜堂天棚畫　羅馬

一六〇三年，魯本斯遵照曼圖亞公爵的指示，擔任義大利北部的使者，負責運送一批禮物給西班牙國王。

西班牙在義大利北部也擁有相當強大的勢力。所以曼圖亞公爵不得不設法討好西班牙國王……

但是當一行人到達目的地時——長途跋涉加上途中大雨，一些畫作已經受損。我這就來幫它們修補修補！

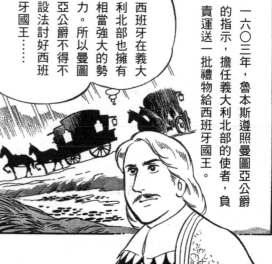

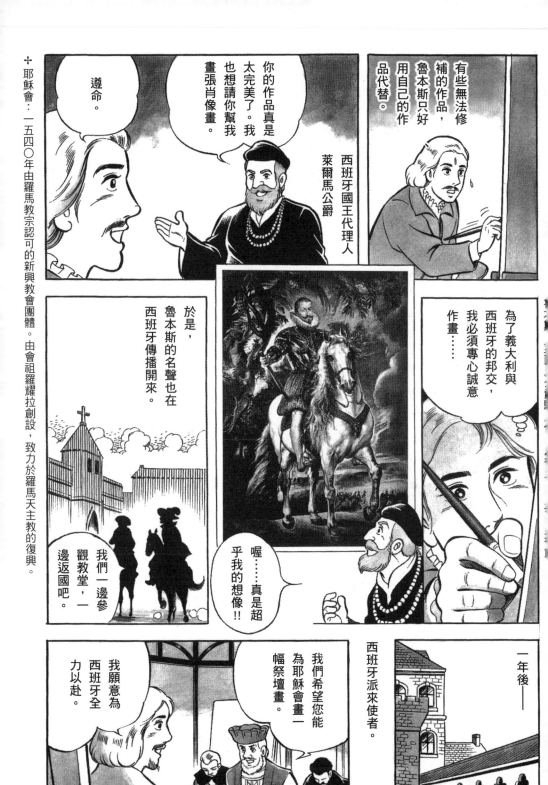

有些無法修補的作品，魯本斯只好用自己的作品代替。

西班牙國王代理人 萊爾馬公爵

你的作品真是太完美了。我也想請你幫我畫張肖像畫。

遵命。

為了義大利與西班牙的邦交，我必須專心誠意作畫……

喔……真是超乎我的想像!!

於是，魯本斯的名聲也在西班牙傳播開來。

我們一邊參觀教堂，一邊返國吧。

一年後——

西班牙派來使者。

我們希望您能為耶穌會畫一幅祭壇畫。

我願意為西班牙全力以赴。

＋ 耶穌會：一五四〇年由羅馬教宗認可的新興教會團體。由會祖羅耀拉創設，致力於羅馬天主教的復興。

一六〇七年，魯本斯終於和與他同住兩年之久的兄長菲力普一同返回家鄉。

其實我希望能繼續待在羅馬。

在曼圖亞公爵手下尋找更多支持者……

不過第二年，因為母親病危，魯本斯只好再度返國。喀拉！喀拉！

這一別，不知道何時才能再回到羅馬……

可是……

……

我來晚了

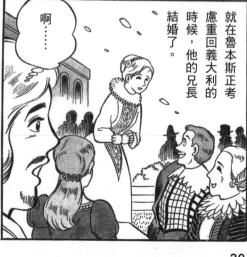

就在魯本斯正考慮重回義大利的時候，他的兄長結婚了。

啊……

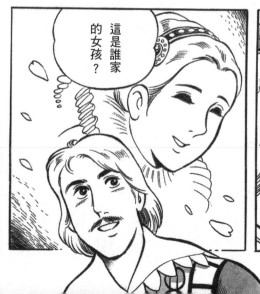

這是誰家的女孩？

30

一六〇九年，持續了四十年的戰事終於告一段落，西班牙與尼德蘭北部各省簽訂了休戰公約。

從此以後我們總算可以享受一段短暫的和平。

你就別回義大利了，何不就留在祖國呢？

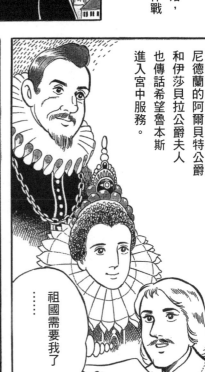

尼德蘭的阿爾貝特公爵和伊莎貝拉公爵夫人也傳話希望魯本斯進入宮中服務。

祖國需要我了……

……

因為長期的戰爭，現在毀損的教堂、建築正需要重建、整修，畫家的工作也相形重要。

倘若公爵願意將力量由生產移轉到藝術，我倒很願意留下來報效祖國……

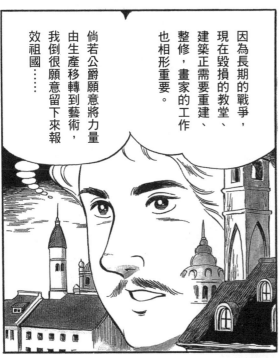

六月──

魯本斯，你就別去義大利了。加入我們的「友愛會」，大家一起來作畫吧！

畫家大布勒哲爾

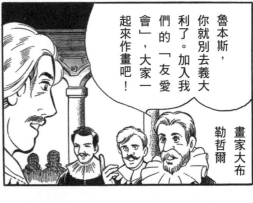

最後讓魯本斯下定決心留下的另外一個原因，其實是為了那個女孩。

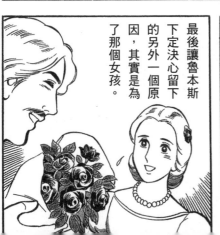

╋ 友愛會：由一些曾經留學義大利的人所組成的私人團體。

╋ 大布勒哲爾（一五六八～一六二五）：擅長靜物畫與風景畫的尼德蘭畫家。

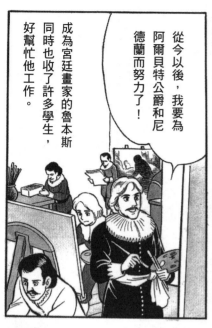

從今以後，我要為阿爾貝特公爵和尼德蘭而努力了！

成為宮廷畫家的魯本斯同時也收了許多學生，好幫忙他工作。

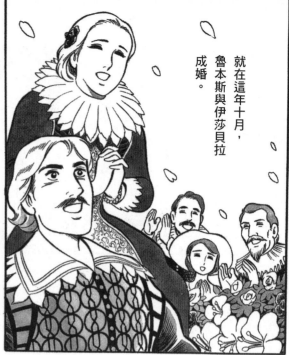

就在這年十月，魯本斯與伊莎貝拉成婚。

一六一〇年

魯本斯先生，我們希望您也能為安特衛普大教堂效力，留下幾幅不朽之作。

您是說祭壇畫嗎？好的，交給我吧！

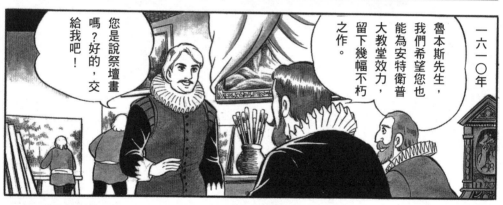

太好了，你現在是國家的棟樑了。

……

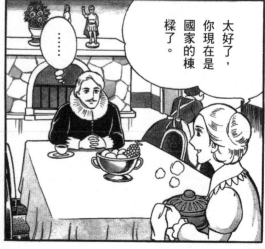

為了畫出祖國的和平……

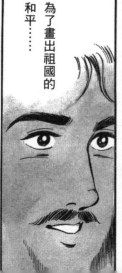

我必須更加集中精神！

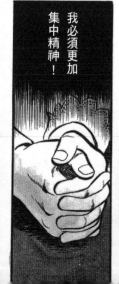

32

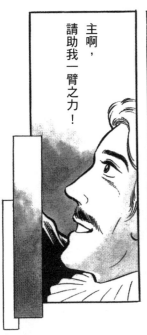

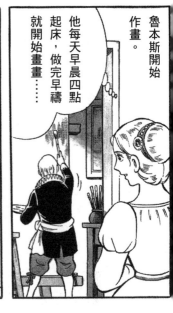

魯本斯開始作畫。

他每天早晨四點起床，做完早禱就開始畫畫……

他作畫並不是單憑自己豐富的知識與想像力……他還憑藉一顆虔誠信仰的心，讓自己全心投入。

主啊，請助我一臂之力！

魯本斯　釘上十字架　安特衛普大教堂

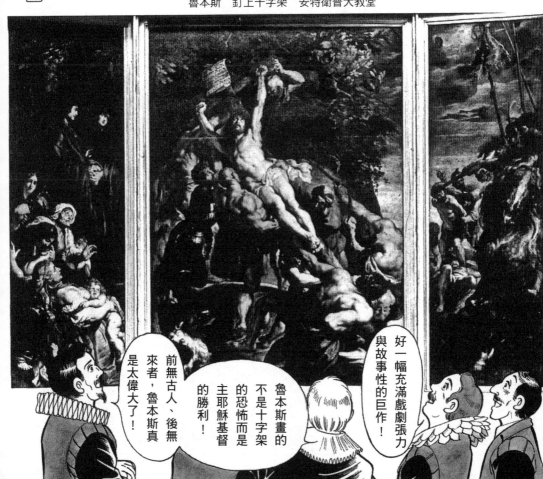

好一幅充滿戲劇張力與故事性的巨作！

魯本斯畫的不是十字架的恐怖而是主耶穌基督的勝利！

前無古人、後無來者，魯本斯真是太偉大了！

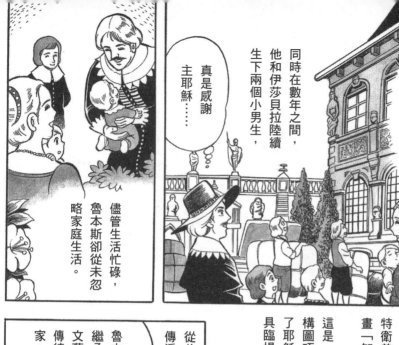

隨後由於工作量日漸增加，小小的畫室再也無法容納新的業務，於是魯本斯買下一棟面積更大的新家。

同時在數年之間，他和伊莎貝拉陸續生下兩個小男生，

真是感謝主耶穌……

儘管生活忙碌，魯本斯卻從未忽略家庭生活。

此後，魯本斯更懂得掌控筆法，一六一四年，他順利完成了安特衛普大教堂的祭壇畫「卸下聖體」。

這是一幅色彩美麗、構圖巧妙、完美呈現了耶穌基督之死、極具臨場感的傑作。

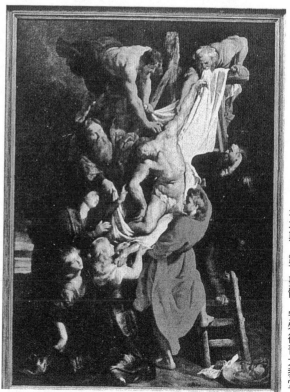

魯本斯　卸下聖體　安特衛普大教堂

從此，魯本斯的風評傳遍了全歐洲。

魯本斯是直接繼承了義大利文藝復興藝術傳統的天才畫家！

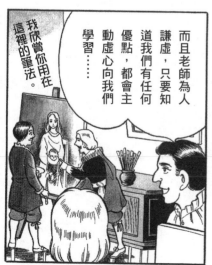

而且老師為人謙虛，只要知道我們有任何優點，都會主動虛心向我們學習……

我欣賞你用在這裡的筆法。

噓，老師正在冥想，別吵他。

不知道這次他又會想到什麼？每次他都會用他那神來之筆，畫出草稿⋯⋯

有了！

掌握當下的情感最重要！拖拖拉拉會讓我永遠完成不了任何作品!!

哇塞！

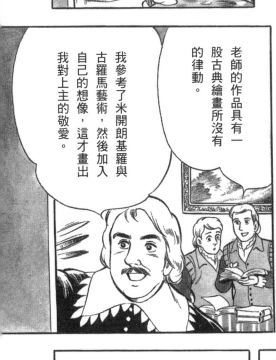

老師的作品具有一股古典繪畫所沒有的律動。

我參考了米開朗基羅與古羅馬藝術，然後加入自己的想像，這才畫出我對上主的敬愛。

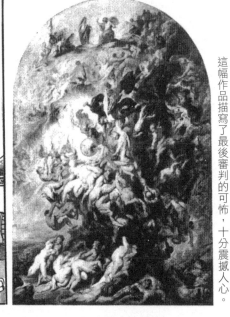

魯本斯　最後審判　慕尼黑‧舊皮納克提美術館
這幅作品描寫了最後審判的可怖，十分震撼人心。

不過要把年輕女子和小孩皮膚上的光影表現出來竟困難⋯⋯

所以如何表現出他們肌膚的柔軟、細緻與吹彈即破的效果，就是關鍵所在了。

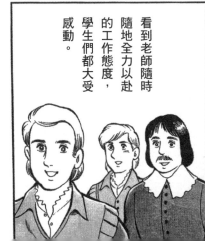

看到老師隨時隨地全力以赴的工作態度，學生們都大受感動。

魯本斯　亞馬遜之戰　慕尼黑‧舊皮納克提美術館

於是，魯本斯在光影效果上的優異表現深深影響了日後的一代大師——德拉克洛瓦與雷諾瓦。

✝ 范戴克（一五九九～一六四一）：參照頁21。

✝ 斯尼德斯（一五七九～一六五七）：曾經完成許多靜物畫與動物畫的畫家。

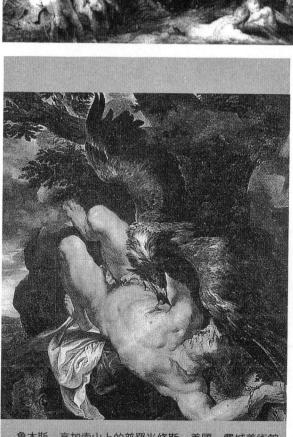

這幅「高加索山上的普羅米修斯」中的老鷹，便出自動物畫名家斯尼德斯之手。

魯本斯　高加索山上的普羅米修斯　美國‧費城美術館

范戴克，你很有天分。我想請你幫我完成這個部分。

是的，老師！

魯本斯曾經邀請學生范戴克和老友大布勒哲爾等人共同完成過一些極精采的作品。

再過不久，尼德蘭與西班牙之間的休戰協定就要到期了……

或許兩國又會再度開戰。

此外，對歐洲政治影響甚深的羅馬天主教廷與反對國家之間的情勢也正日益惡化。

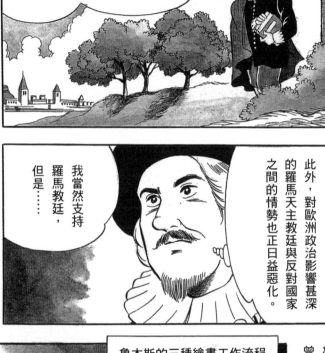

我當然支持羅馬教廷，但是……

戰爭果然再度爆發……

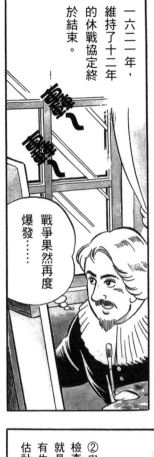

一六二一年，維持了十二年的休戰協定終於結束。

✞羅馬天主教廷：一○五四年正式與東方的希臘正教分裂，以西歐為中心的基督教會。

魯本斯為了完成大量的繪畫訂單，曾經設計出幾種工作流程。

魯本斯的三種繪畫工作流程

① 由自己從頭到尾完成。

② 與畫家友人共同完成。

③ 將完成的作品交由學生「複製」。

②與③的最後階段，魯本斯都會親自檢查並下筆收尾。

就是靠著這三種方法，魯本斯才能在有生之年完成總共一千五百幅（有人估計至少三千幅）的作品。

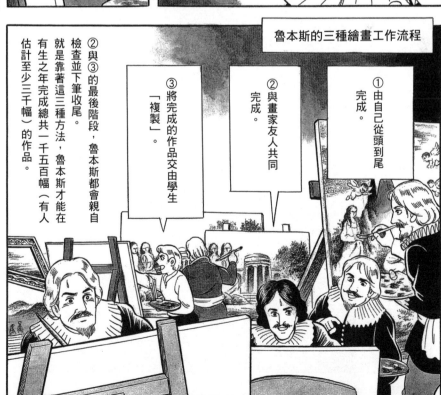

到了一六一〇下半年，魯本斯積極投入複製版畫的工作，與專業版畫師傅共同合作。

這個不行，重來一次！

最近魯本斯先生的要求越來越高了……

由於標準的嚴苛，華史特曼這位版畫師傅甚至曾經揚言要殺了魯本斯。

但是當時的魯本斯已經是位與各國王室、貴族關係密切，歐洲數一數二的畫家。伊莎貝拉公爵夫人甚至下令邀請他擔任外交使節。

因此他又多了一次機會，得以接受法國皇太后（國王的母親）瑪莉・麥迪奇的要求，完成了盧森堡宮的一系列偉大作品。

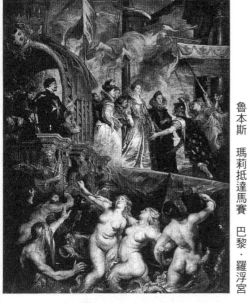

魯本斯　瑪莉抵達馬賽　巴黎・羅浮宮

魯本斯　瑪莉・麥迪奇加冕典禮　巴黎・羅浮宮

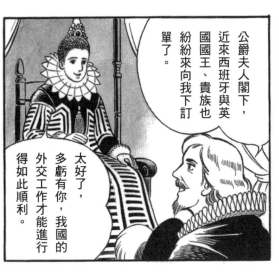

公爵夫人閣下，近來西班牙與英國國王、貴族也紛紛來向我下訂單了。

太好了，多虧有你，我國的外交工作才能進行得如此順利。

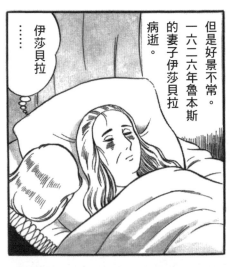

但是好景不常。一六二六年魯本斯的妻子伊莎貝拉病逝。

伊莎貝拉

……

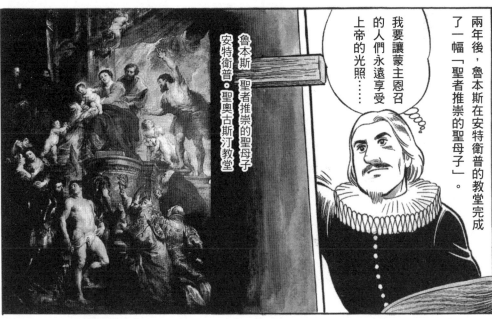

兩年後，魯本斯在安特衛普的教堂完成了一幅「聖者推崇的聖母子」。

我要讓蒙主恩召的人們永遠享受上帝的光照……

魯本斯 聖者推崇的聖母子
安特衛普‧聖奧古斯汀教堂

在此同時，戰爭仍然繼續……

魯本斯的外交活動更是刻不容緩。忙到連畫圖的時間都沒有了……

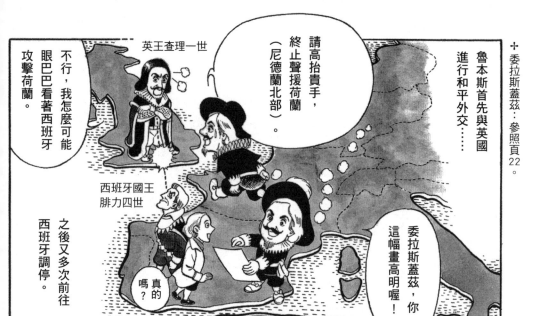

✝委拉斯蓋茲：參照頁22。

魯本斯首先與英國進行和平外交……

請高抬貴手，終止聲援荷蘭（尼德蘭北部）。

英王查理一世

不行，我怎麼可能眼巴巴看著西班牙攻擊荷蘭。

西班牙國王腓力四世

委拉斯蓋茲，你這幅畫高明喔！

真的嗎？

之後又多次前往西班牙調停。

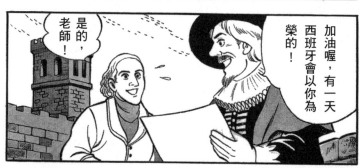

加油喔，有一天西班牙會以你為榮的！

是的，老師！

與魯本斯情誼深厚的委拉斯蓋茲這時二十九歲，後來果然成為西班牙宮廷畫家，為後世留下不少名畫。

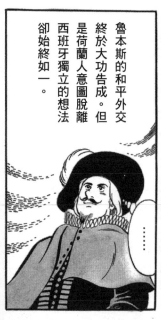

魯本斯的和平外交終於大功告成。但是荷蘭人意圖脫離西班牙獨立的想法卻始終如一。

……

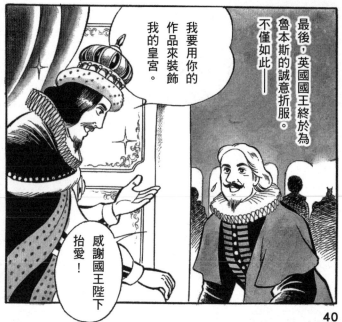

最後，英國國王終於為魯本斯的誠意折服。不僅如此——

我要用你的作品來裝飾我的皇宮。

感謝國王陛下抬愛！

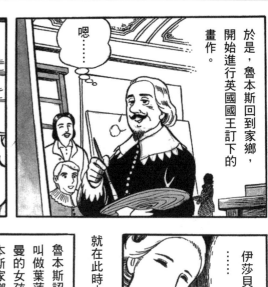

於是，魯本斯回到家鄉，開始進行英國國王訂下的畫作。

嗯……

唉，身邊沒個女人還真是不方便。可是我又不喜歡那種傲慢不羈的貴族族姑娘……

伊莎貝拉

……

就在此時——

魯本斯認識了一位叫做葉蓮娜‧弗里曼的女孩，她是魯本斯家鄉安特衛普的布商達尼耳‧弗里曼的么女。

葉蓮娜來自市民階級，比較能夠了解我的工作。

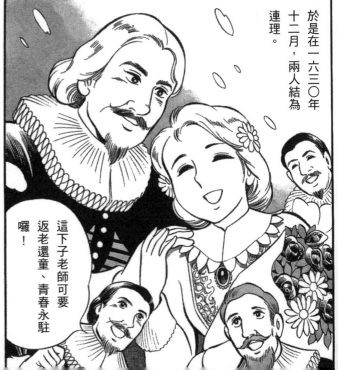

於是在一六三○年十二月，兩人結為連理。

這下子老師可要返老還童、青春永駐囉！

隨後，魯本斯將葉蓮娜的肖像畫成了神話中的維納斯。

葉蓮娜……

妳真是年輕又美麗。

畫妳的時候，讓老朽更感受到生命的無常……

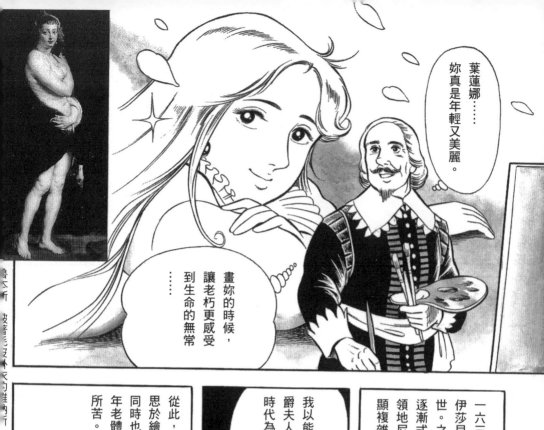

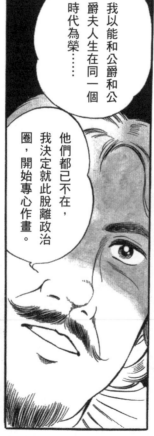

從此，魯本斯專一心思於繪畫工作，但他同時也開始為自己的年老體衰以及關節炎所苦。

手腕好痛……

我以能和公爵和公爵夫人生在同一個時代為榮……

他們都已不在，我決定就此脫離政治圈，開始專心作畫。

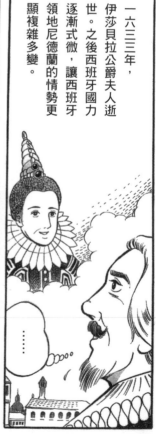

一六三三年，伊莎貝拉公爵夫人逝世。之後西班牙國力逐漸式微，讓西班牙領地尼德蘭的情勢更顯複雜多變。

……

魯本斯　故事發生在十七世紀初，法蘭德斯的安特衛普市

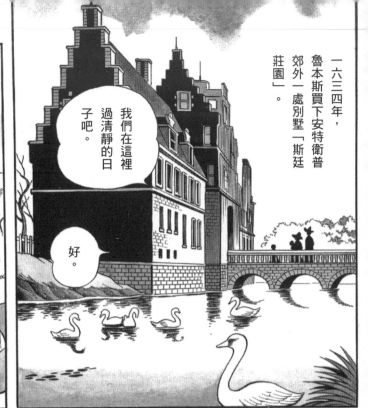

一六三四年，魯本斯買下安特衛普郊外一處別墅「斯廷莊園」。

我們在這裡過清靜的日子吧。

好。

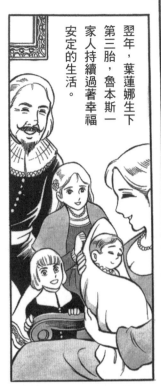

翌年，葉蓮娜生下第三胎，魯本斯一家人持續過著幸福安定的生活。

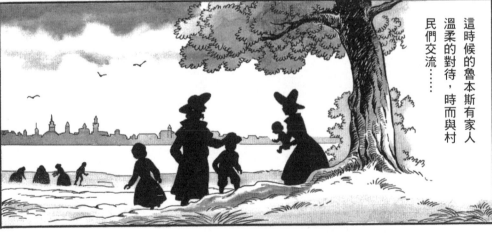

這時候的魯本斯有家人溫柔的對待，時而與村民們交流……

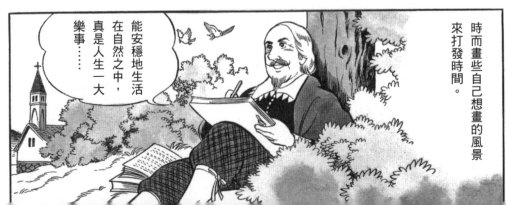

時而畫些自己想畫的風景來打發時間。

能安穩地生活在自然之中，真是人生一大樂事……

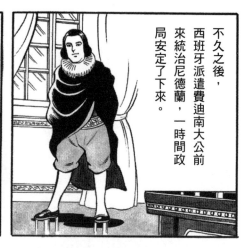

不久之後，西班牙派遣費迪南大公前來統治尼德蘭，一時間政局安定了下來。

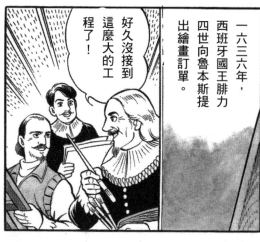

好久沒接到這麼大的工程了！

一六三六年，西班牙國王腓力四世向魯本斯提出繪畫訂單。

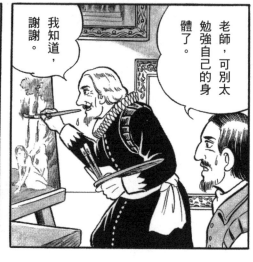

老師，可別太勉強自己的身體了。

我知道，謝謝。

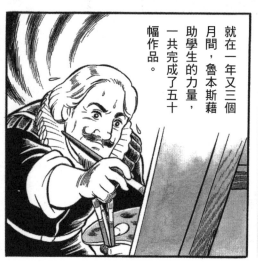

就在一年又三個月間，魯本斯藉助學生的力量，一共完成了五十幅作品。

結果關節炎也日益惡化，

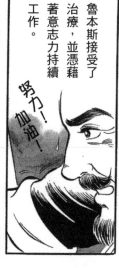

魯本斯接受了治療，並憑藉著意志力持續工作。

努力！加油！

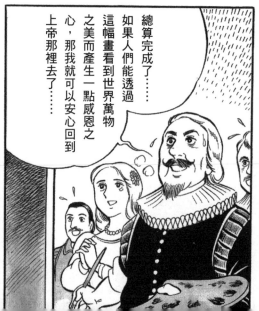

總算完成了……如果人們能透過這幅畫看到世界萬物之美而產生一點感恩之心，那我就可以安心回到上帝那裡去了……

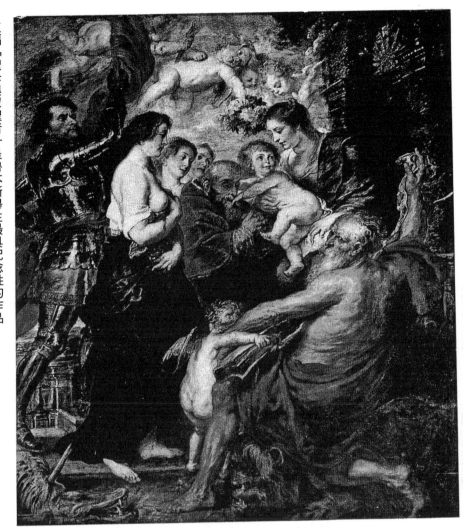

這幅「聖母與眾聖者」是魯本斯畢生最具紀念性的作品，目前仍掛在魯本斯的墓室上方。

魯本斯　聖母與眾聖者　安特衛普・聖雅各教堂

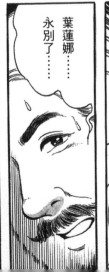

喀嚓

彼得！！

葉蓮娜……永別了……

一六四〇年五月，魯本斯辭世，時年六十二歲。

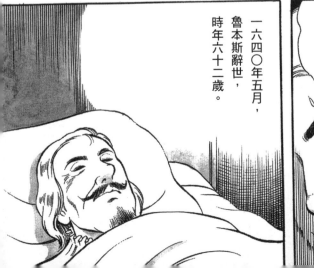

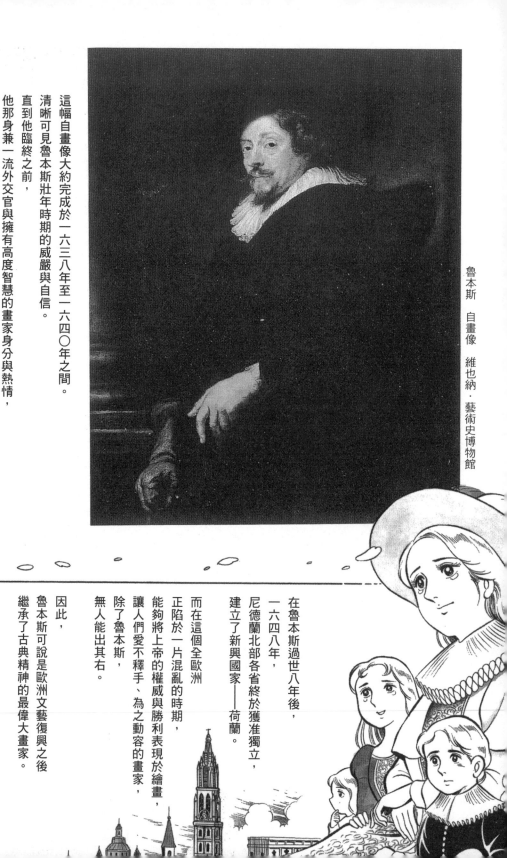

這幅自畫像大約完成於一六三八年至一六四〇年之間。

清晰可見魯本斯壯年時期的威嚴與自信。

直到他臨終之前，

他那身兼一流外交官與擁有高度智慧的畫家身分與熱情，

始終不變，甚至歷久彌新。

魯本斯　自畫像　維也納・藝術史博物館

在魯本斯過世八年後，

一六四八年，

尼德蘭北部各省終於獲准獨立，

建立了新興國家——荷蘭。

而在這個全歐洲

正陷於一片混亂的時期，

能夠將上帝的權威與勝利表現於繪畫，

讓人們愛不釋手、為之動容的畫家，

除了魯本斯，

無人能出其右。

因此，

魯本斯可說是歐洲文藝復興之後

繼承了古典精神的最偉大畫家。

林布蘭

Rembrandt van Rijn
[1606.7.15～1669.10.4]

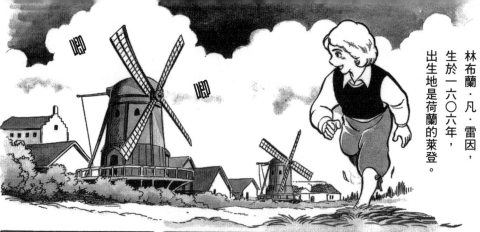

林布蘭·凡·雷因，生於一六○六年，出生地是荷蘭的萊登。

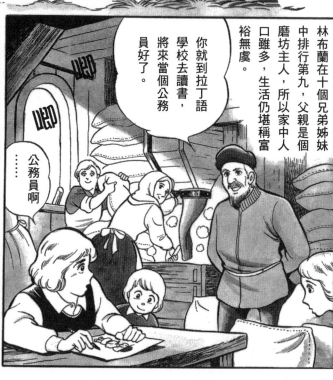

† 新教徒：不服從天主教會的權威作風，以聖經為信仰依歸的基督教分支派系。

林布蘭在十個兄弟姊妹中排行第九，父親是個磨坊主人，所以家中人口雖多，生活仍堪稱富裕無虞。

你就到拉丁語學校去讀書，將來當個公務員好了。

……公務員啊

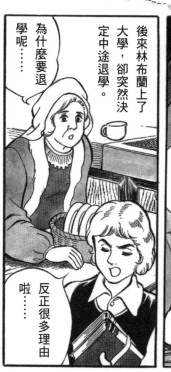

後來林布蘭上了大學，卻突然決定中途退學。

為什麼要退學呢……

反正很多理由啦……

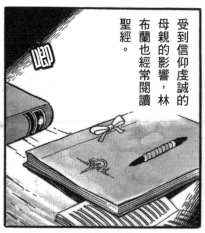

受到信仰虔誠的母親的影響，林布蘭也經常閱讀聖經。

經歷了西班牙長年的統治，一五八一年，荷蘭終於宣布獨立。

荷蘭原本是個天主教國家，但是國內的新教徒勢力卻日趨強大。

48

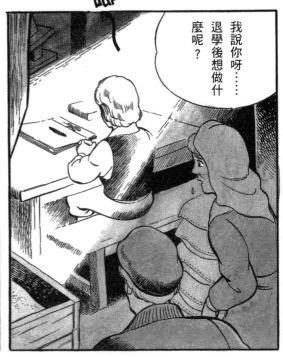

我說你呀……退學後想做什麼呢？

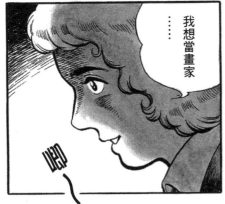

……我想當畫家

什麼？

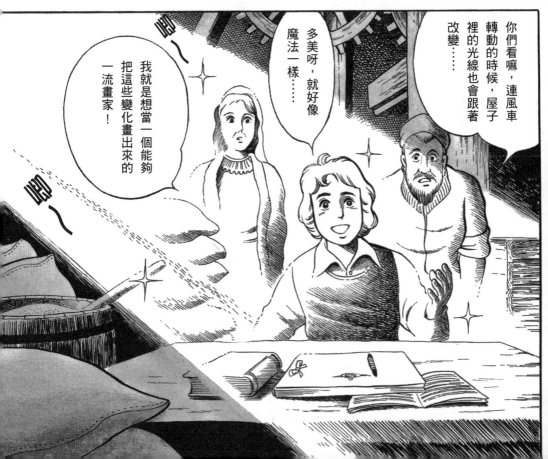

你們看嘛，連風車轉動的時候，屋子裡的光線也會跟著改變……

多美呀，就好像魔法一樣……

我就是想當一個能夠把這些變化畫出來的一流畫家！

你真的有成為一流畫家的心理準備嗎？很辛苦喔。

那可不像一般的畫圖師傅，如果不多讀點書，怎麼畫得出什麼神話故事呢？

我有，我願意接受任何考驗。

可是要成為一流畫家很不容易耶！

一六二一年，林布蘭開始跟隨一位當地畫家斯瓦年堡當學徒。

幾年下來，林布蘭學會了古代雕刻的臨摹，以及透過版畫練習素描。

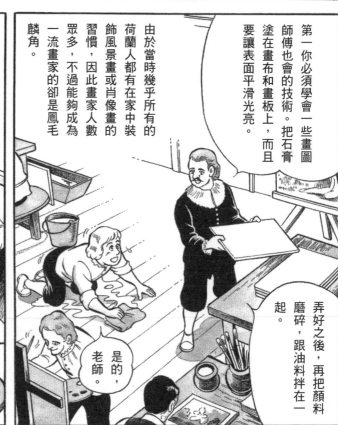

第一你必須學會一些畫圖師傅也會的技術。把石膏塗在畫布和畫板上，而且要讓表面平滑光亮。

弄好之後，再把顏料磨碎，跟油料拌在一起。

由於當時幾乎所有的荷蘭人都有在家中裝飾風景畫或肖像畫的習慣，因此畫家人數眾多，不過能夠成為一流畫家的卻是鳳毛麟角。

是的，老師。

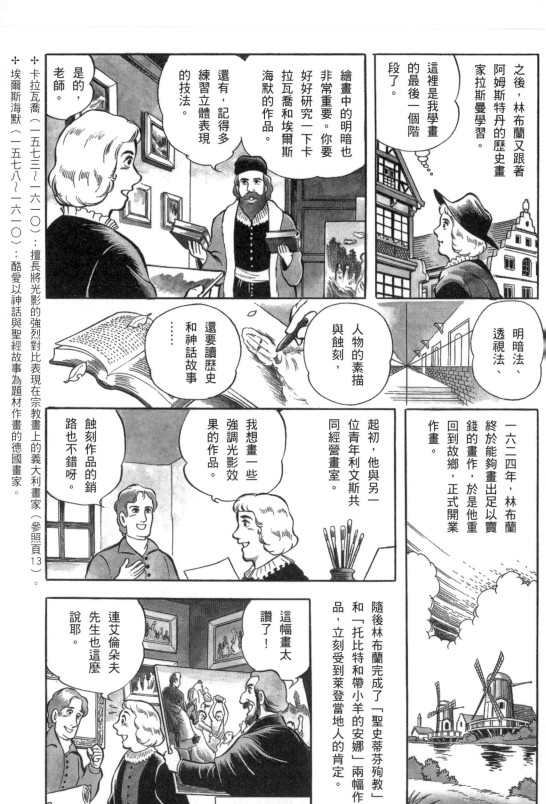

之後，林布蘭又跟著阿姆斯特丹的歷史畫家拉斯曼學習。

這裡是我學畫的最後一個階段了。

繪畫中的明暗也非常重要。你要好好研究一下卡拉瓦喬和埃爾斯海默的作品。

還有，記得多練習立體表現的技法。

是的，老師。

＋卡拉瓦喬（一五七三～一六一○）：擅長將光影的強烈對比表現在宗教畫上的義大利畫家（參照頁13）。

＋埃爾斯海默（一五七八～一六一○）：酷愛以神話與聖經故事為題材作畫的德國畫家。

明暗法、透視法、錢的畫作，終於能夠畫出足以賣回到故鄉，正式開業作畫。

一六二四年，林布蘭於是他重

人物的素描與蝕刻，

還要讀歷史和神話故事……

起初，他與另一位青年利文斯共同經營畫室。

我想畫一些強調光影效果的作品。

蝕刻作品的銷路也不錯呀。

隨後林布蘭完成了「聖史蒂芬殉教」和「托比特和帶小羊的安娜」兩幅作品，立刻受到萊登當地人的肯定。

這幅畫太讚了！

連艾倫朵夫先生也這麼說耶。

畫商艾倫朵夫

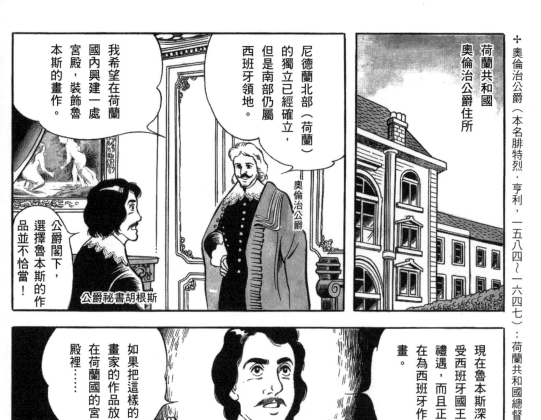

荷蘭共和國　奧倫治公爵住所

尼德蘭北部（荷蘭）的獨立已經確立，但是南部仍屬西班牙領地。

奧倫治公爵

我希望在荷蘭國內興建一處宮殿，裝飾魯本斯本斯的畫作。

公爵閣下，選擇魯本斯的作品並不恰當！

公爵祕書胡根斯

現在魯本斯深受西班牙國王禮遇，而且正在為西班牙作畫。

如果把這樣的畫家的作品放在荷蘭國的宮殿裡……

那我該選擇誰的作品呢？

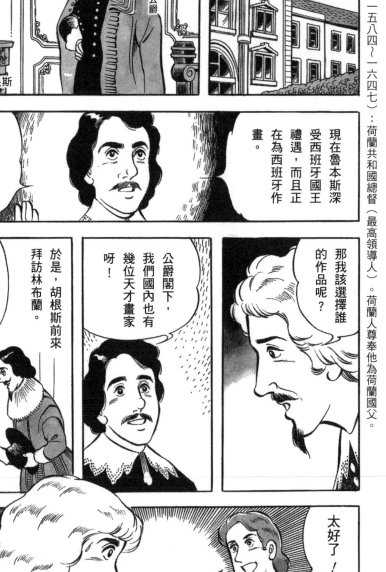

公爵閣下，我們國內也有幾位天才畫家呀！

於是，胡根斯前來拜訪林布蘭。

希望您務必為我荷蘭完成幾幅力作！

您是說……指名要我畫嗎!?

太好了！

得再加把勁兒了!!

這可是千載難逢的機會。不久之後，全國上下人人都會看到你的作品了。

公爵祕書要我畫的是背叛耶穌、收取金錢的猶大，因為內疚而把錢退還時的情景。

這幅作品在一六二九年完成。

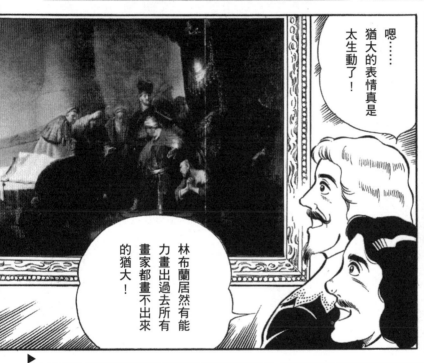

嗯……猶大的表情真是太生動了！

林布蘭居然有能力畫出過去所有畫家都畫不出來的猶大！

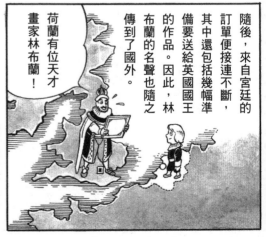

隨後，來自宮廷的訂單便接連不斷，其中還包括幾幅準備要送給英國國王的作品。因此，林布蘭的名聲也隨之傳到了國外。

荷蘭有位天才畫家林布蘭！

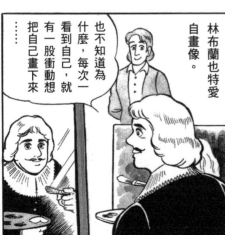

林布蘭也特愛自畫像。

也不知道為什麼，每次一看到自己，就有一股衝動想把自己畫下來……

▶林布蘭　猶大退還三十枚銀幣　私人收藏

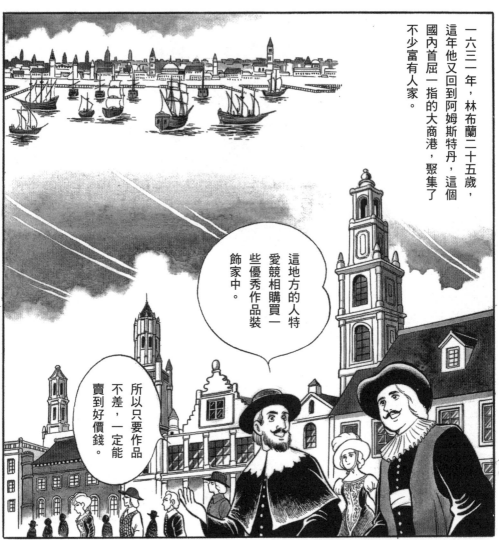

一六三一年，林布蘭二十五歲，這年他又回到阿姆斯特丹，這個國內首屈一指的大商港，聚集了不少富有人家。

這地方的人特愛競相購買一些優秀作品裝飾家中。

所以只要作品不差，一定能賣到好價錢。

終於，林布蘭接受了畫商艾倫朵夫的建議，搬到他家工作。

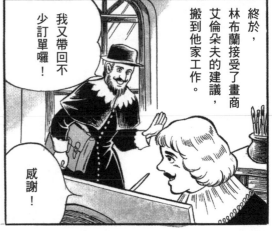

我又帶回不少訂單囉！

感謝！

從此，林布蘭的作品更受好評，來自宮廷的訂單也有增無減。

下次還要請您多幫忙喔！

這回他們指定要我畫
受刑時的耶穌……

同樣的題材
魯本斯好像也畫
過了……

可是他的作品太神話，
四周人物眾多，
顯得很不自然……
我參考他的構圖，
不過我想強調的是，
更為自然的死亡形式。

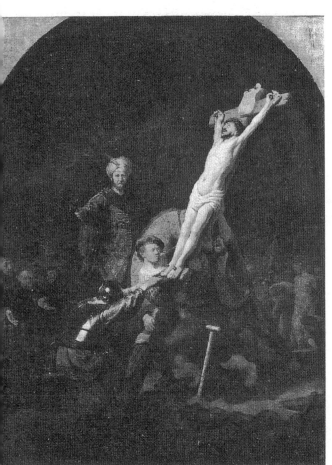

林布蘭　抬起十字架　慕尼黑·舊皮納克提美術館

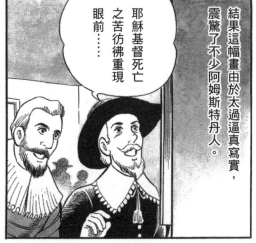

結果這幅畫由於太過逼真寫實，
震驚了不少阿姆斯特丹人。

耶穌基督死亡
之苦彷彿重現
眼前……

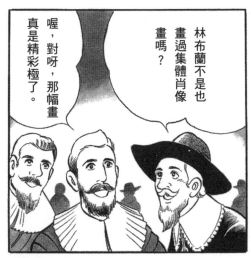

林布蘭不是也
畫過集體肖像
畫嗎？

喔，對呀，那幅畫
真是精彩極了。

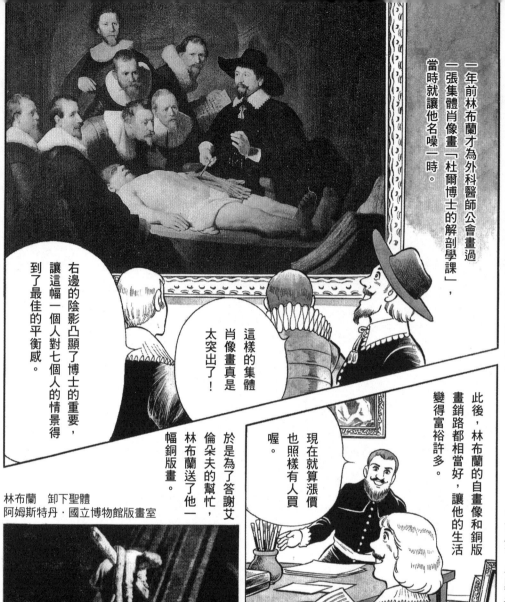

林布蘭　杜爾博士的解剖學課　海牙‧莫瑞修斯皇家藝郎

✝集體肖像畫：流行於十七世紀荷蘭的一種肖像畫（參照頁17）。

一年前林布蘭才為外科醫師公會畫過一張集體肖像畫「杜爾博士的解剖學課」，當時就讓他名噪一時。

右邊的陰影凸顯了博士的重要，讓這幅一個人對七個人的情景得到了最佳的平衡感。

這樣的集體肖像畫真是太突出了！

此後，林布蘭的自畫像和銅版畫銷路都相當好，讓他的生活變富裕許多。

✝銅版畫：參照頁104。

現在就算漲價也照樣有人買喔。

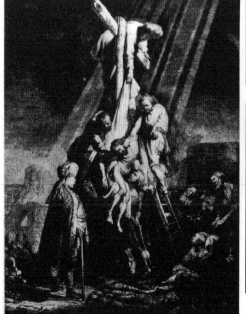

林布蘭　卸下聖體
阿姆斯特丹‧國立博物館版畫室

於是為了答謝艾倫朵夫的幫忙，林布蘭送了他一幅銅版畫。

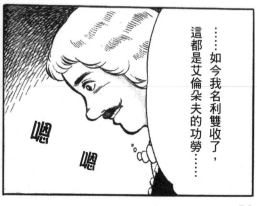

……如今我名利雙收了，這都是艾倫朵夫的功勞……

嗯

嗯

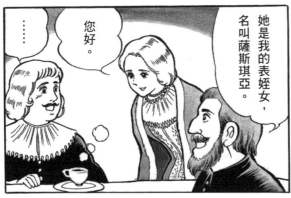

她是我的表姪女，名叫薩斯琪亞。

您好。

……

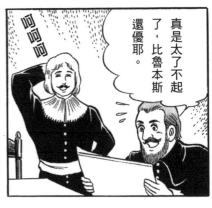

真是太了不起了，比魯本斯還優耶。

呵呵呵

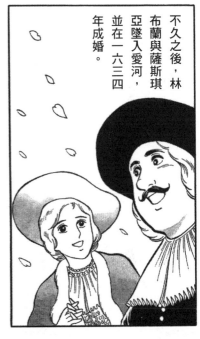

不久之後，林布蘭與薩斯琪亞墜入愛河，並在一六三四年成婚。

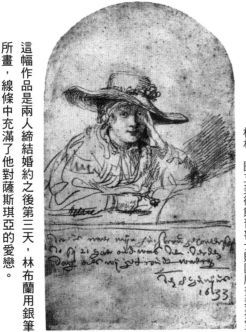

林布蘭 薩斯琪亞畫像
柏林・國立美術館普魯士財團版畫素描室

這幅作品是兩人締結婚約之後第三天，林布蘭用銀筆所畫，線條中充滿了他對薩斯琪亞的愛戀。

由於薩斯琪亞是貴族出身，林布蘭因而多了許多接觸上流社會人士的機會。

哈哈哈
以後我們就變成親戚囉！

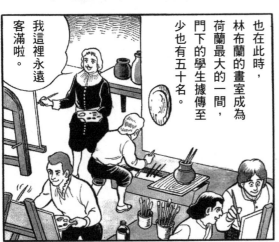

也在此時，林布蘭的畫室成為荷蘭最大的一間，門下的學生據傳至少也有五十名。

我這裡永遠客滿啦。

此時，林布蘭擁有年輕貌美的妻子，加上透過他優秀的天分與豐富的知識所獲得的名聲，因而有足夠的財力開始大量蒐集許多來自全球各地的收藏品……

林布蘭過了一段對上帝滿懷感激的日子。

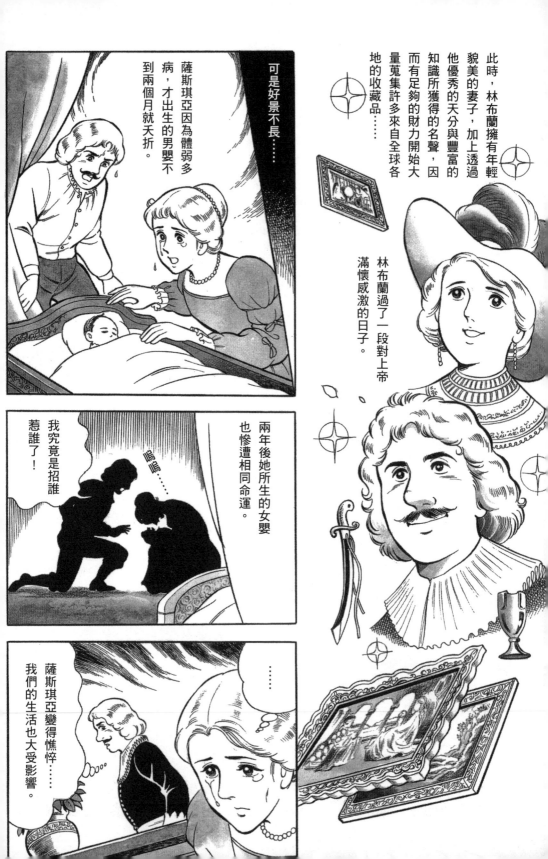

可是好景不長……

薩斯琪亞因為體弱多病，才出生的男嬰不到兩個月就夭折。

兩年後她所生的女嬰也慘遭相同命運。

嗚嗚……

我究竟是招誰惹誰了！

……

薩斯琪亞變得憔悴……我們的生活也大受影響。

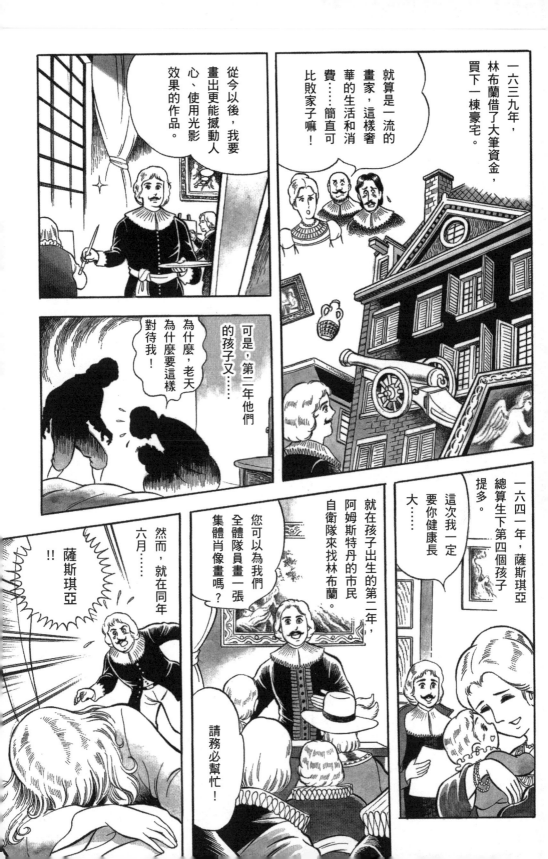

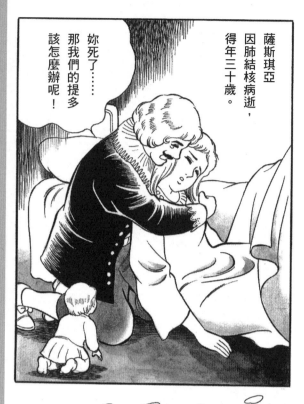

薩斯琪亞因肺結核病逝，得年三十歲。

妳死了……那我們的提多該怎麼辦呢！

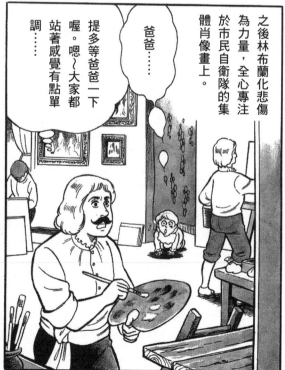

之後林布蘭化悲傷為力量，全心專注於市民自衛隊的集體肖像畫上。

爸爸……

提多等爸爸一下喔。嗯～大家都站著感覺有點單調……

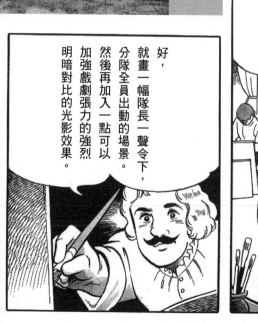

好，就畫一幅隊長一聲令下，分隊全員出動的場景。然後再加入一點可以加強戲劇張力的強烈明暗對比的光影效果。

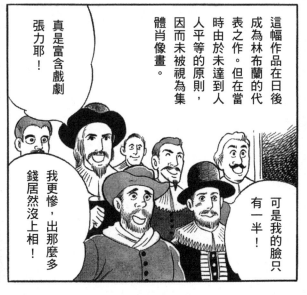

林布蘭 夜巡 阿姆斯特丹·國立博物館
（至十八世紀末以前，這幅作品的正式名稱一直叫做「弗朗茲·班寧·柯克上尉的民兵隊」。）

實際上當時完成的亮度更高，由於長期重複塗抹「凡尼斯」（一種將樹脂溶解而成的透明塗料），而造成畫面變暗，因而後人誤將它命名為「夜」巡。

這幅作品在日後成為林布蘭的代表之作。但在當時由於未達到人人平等的原則，因而未被視為集體肖像畫。

真是富含戲劇張力耶！

可是我的臉只有一半！

我更慘，出那麼多錢居然沒上相！

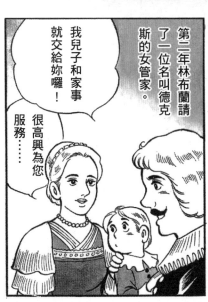

第二年林布蘭請了一位名叫德克斯的女管家。

我兒子和家事就交給妳囉！

很高興為您服務……

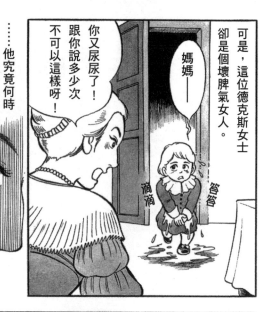

可是，這位德克斯女士卻是個壞脾氣女人。

媽媽——

滴滴

答答

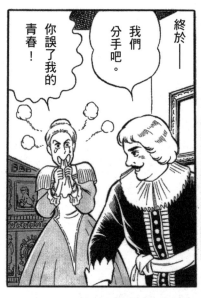

終於——

我們分手吧。

你誤了我的青春！

……他究竟何時才肯向我求婚呀……

你又尿尿了！跟你說多少次不可以這樣呀！

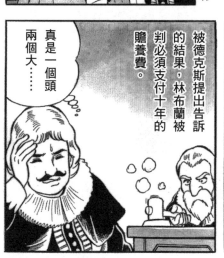

真是一個頭兩個大……

被德克斯提出告訴的結果，林布蘭被判必須支付十年的贍養費。

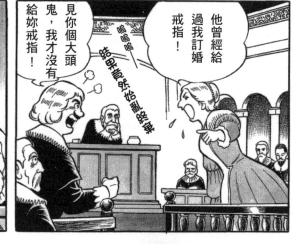

他曾經給過我訂婚戒指！

見你個大頭鬼，我才沒有給妳戒指！

嗚嗚嗚——

結果變成如此局面……

耶耶！

我沒事。我們去散步。

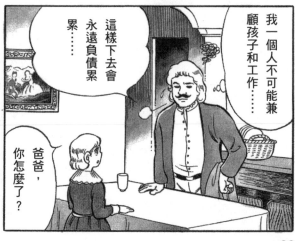

我一個人不可能兼顧孩子和工作……

這樣下去會永遠負債累累……

爸爸，你怎麼了？

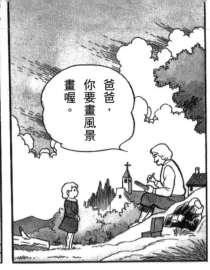

爸爸，你要畫風景畫喔。

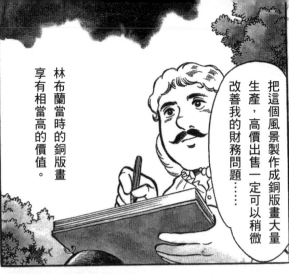

把這個風景製作成銅版畫大量生產，高價出售一定可以稍微改善我的財務問題……

林布蘭當時的銅版畫享有相當高的價值。

他的作品不論是油畫、素描、銅版畫，全都技法高超，這段時間所完成的作品，以「三棵樹」和「席格之橋」最為知名。

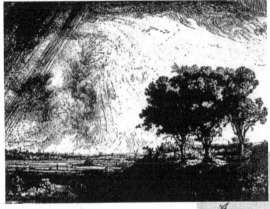

▲林布蘭　三棵樹
　紐約‧大都會博物館

▶林布蘭　席格之橋
　阿姆斯特丹‧國立博物館版畫室

生活上林布蘭可謂損失慘重，但是這時候他的作品卻反而進入了成熟期。

訂單逐漸增多，接下來得加倍努力了！

可是提多還是需要一個媽媽在身邊。

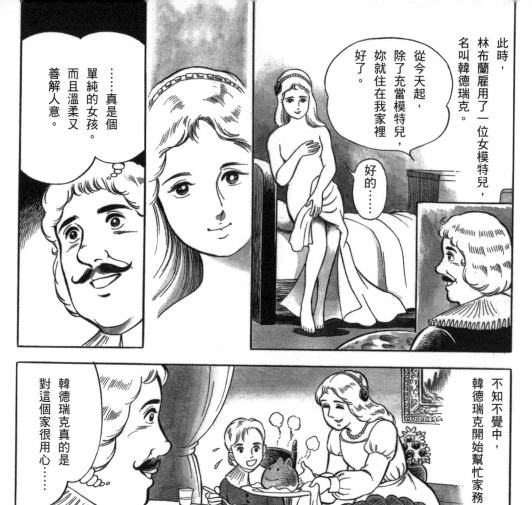

此時，林布蘭雇用了一位女模特兒，名叫韓德瑞克。

從今天起，除了充當模特兒，妳就住在我家裡好了。

好的……

……真是個單純的女孩。而且溫柔又善解人意。

不知不覺中，韓德瑞克開始幫忙家務。

韓德瑞克真的是對這個家很用心……

可是隨著潮流變換，人們的喜好也隨之改變，林布蘭的作品逐漸失去了人氣。

近來國人的喜好似乎偏向華麗、優美的風格……我這種強調明暗法的昏暗畫風已經跟不上時代了。

我得把宗教與文藝復興時代的作品重新複習一遍，一定要創造出一種新的風格。

於是林布蘭開始閱讀古典主義……

過了一六五〇年，林布蘭的畫風突然丕變，原本那種巴洛克式的激動逐漸淡化，取而代之的是一種內在的沉著。這讓早已聲名遠播的林布蘭再度獲得大量來自國內外各地的訂單。

林布蘭 亞理斯多德凝視荷馬胸像
紐約・大都會博物館

可是問題出在借款。你這房子買了都快十五年了……

貸款卻只繳了一半不到。

……

把這房子賣了正好可以清償債務

可是這麼一來薩斯琪亞交給我代管的提多遺產就完全泡湯了。

你的事業明明那麼成功，怎麼卻……為什麼會把財務弄到這般田地呢？

對不起
……

一六五四年，韓德瑞克生下一個女嬰，名叫可奈莉雅。

再不設法解決就來不及了……

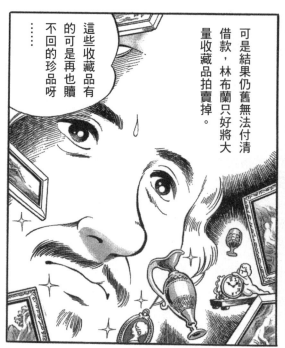

這些收藏品有
的可是再也贖
不回的珍品呀
……

可是結果仍舊無法付清
借款，林布蘭只好將大
量收藏品拍賣掉。

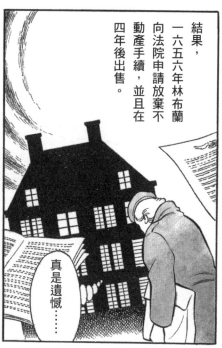

結果，
一六五六年林布蘭
向法院申請放棄不
動產手續，並且在
四年後出售。

真是遺憾……

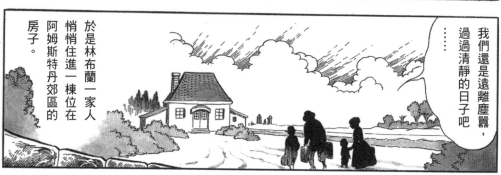

……
我們還是遠離塵囂，
過過清靜的日子吧
……

於是林布蘭一家人
悄悄住進一棟位在
阿姆斯特丹郊區的
房子。

他們才是我真
正的朋友……

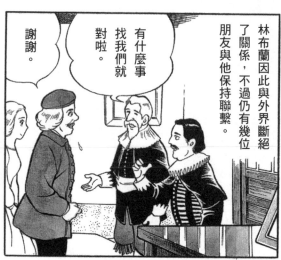

謝謝。

有什麼事
找我們就
對啦。

對啦，
林布蘭因此與外界斷絕
了關係，不過仍有幾位
朋友與他保持聯繫。

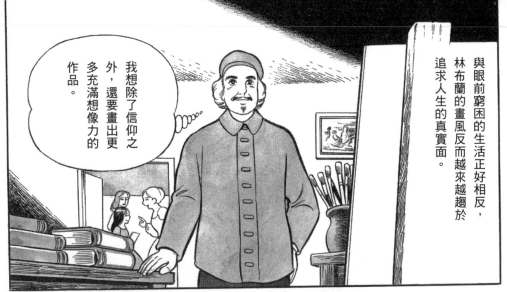

與眼前窮困的生活正好相反，林布蘭的畫風反而越來越趨於追求人生的真實面。

我想除了信仰之外，還要畫出更多充滿想像力的作品。

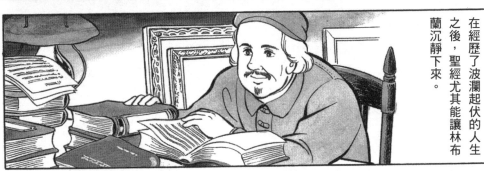

在經歷了波瀾起伏的人生之後，聖經尤其能讓林布蘭沉靜下來。

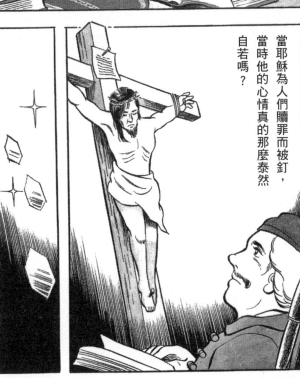

當耶穌為人們贖罪而被釘，當時他的心情真的那麼泰然自若嗎？

一天，林布蘭突然對耶穌被釘十字架當時的心境產生興趣⋯⋯

我想畫下耶穌受考驗時的情景。

這時期的林布蘭，除了少部分作品，其他大多展現出一股黯然的陰鬱。

我也想把韓德瑞克充沛的生命力畫下來。

同時，林布蘭用他最深情的筆觸，以韓德瑞克為模特兒，完成了兩幅女體畫，「拔示巴」和「河邊沐浴的韓德瑞克」。

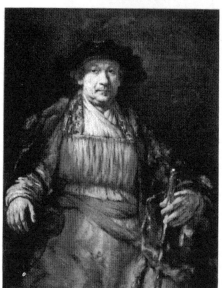

林布蘭　自畫像　紐約·弗立克收藏館

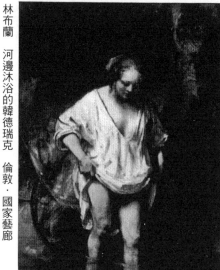

林布蘭　河邊沐浴的韓德瑞克　倫敦·國家藝廊

而這時候他的自畫像也表現出更為深沉的自己，與年輕時的自畫像截然不同。

一六六三年——

韓德瑞克病逝。

媽媽……

媽媽……

我再度失去了心愛的人!

這時,林布蘭的肖像畫全都充滿著難以掩飾的悲傷。

韓德瑞克的溫柔與她那包容一切的胸襟……

他放棄了素描與銅版畫,完成了色彩鮮豔的「猶太新娘」。

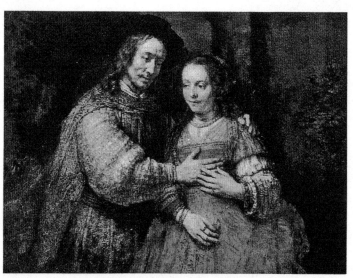

他內心的孤寂完全表現在這位新娘的臉上。

林布蘭 猶太新娘
阿姆斯特丹·國立博物館

結果，提多新婚七個月後逝世。正好是林布蘭死前一年。

你終於長大成人，我真是為你高興。

提多也差不多該結婚了……

兩個孩子日漸長大，林布蘭終於可以放下肩上的重負……

韓德瑞克所留下的可奈莉雅也遠走他鄉，去了爪哇。

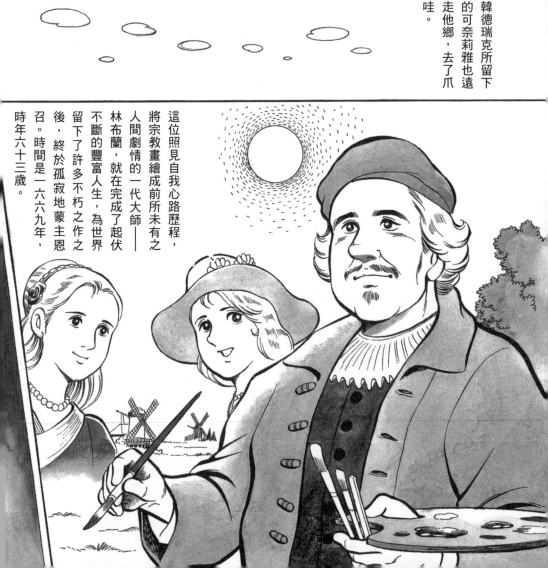

這位照見自我心路歷程，將宗教畫繪成前所未有之人間劇情的一代大師——林布蘭，就在完成了起伏不斷的豐富人生，為世界留下了許多不朽之作之後，終於孤寂地蒙主恩召。時間是一六六九年，時年六十三歲。

維梅爾的特殊「眼力」

維梅爾 戴紅帽的女孩 美國・華盛頓特區國家畫廊

請看左邊這幅畫。有沒有發現什麼地方不大對勁？

模特兒的披肩和前景的家具裝飾（兩顆獅子頭）彷彿被光線給溶解似的閃著光芒。

這種類似「柔焦」的效果，使用現代照相機絕對可以輕易辦到。但是這幅作品完成的時間約在一六六五年，當時照相機尚未問世，而我們的肉眼又不可能看見同樣的效果，究竟這位畫家是如何從自然界中找到「柔焦」效果的呢？

事實上，在十七世紀時照相機的前身，一種稱為「暗箱」的裝置已經出現，這幅畫的作者維梅爾就是透過它來作畫的。換言之，這幅畫中的光影與那股深沉的寧靜，其實是拜科學發明之賜。

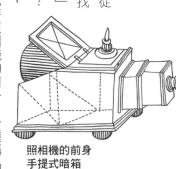

ⒶⒷ

當鏡頭失焦時（圖A），雕刻的花樣會變成一群閃爍的亮點，但是一旦對準了焦距（圖B），花樣立即清楚可見。

照相機的前身
手提式暗箱

洛可可藝術

大約在一七一〇年代至一七六〇年間，法國吹起了一股悠然雅致的流行風尚。一般我們稱之為「洛可可藝術」。這項藝術美學可說是來自於對路易十四時代那種嚴肅端莊、拘泥形式的藝術文化的一次反動。

洛可可藝術停止建造巨型宮殿，取而代之的是，以貴族與富豪宅邸做為藝術的舞台；也不再以擁有絕對權力的國王為中心，取而代之的則是受國王寵信、對藝文界握有大權的女性。相對於前朝藝術的富麗堂皇，這時期的藝術家更重視易於親近、輕快與奔放的表現，這同時也是洛可可藝術的最大特徵。

洛可可時期的貴族們都在極力追求人生的喜悅，甚至耽溺於一時的享樂，然而，市民力量的抬頭也發生於此時。因此不可忽略，洛可可同時也代表著一種充滿矛盾與衝突的藝術或文化性格。

法國

一七一五年，路易十四逝世，貴族們頓時從壓抑的狀態中突然獲得解放，於是開始尋求輕鬆愉快的美好事物。

在繪畫方面，首開風氣創造出洛可可藝術先河的是畫家華鐸（Watteau）。他的代表作品「塞瑟島朝聖」（Pilgrimage to Cythera，參照本書彩色圖片頁2），讓當時人為他那充滿幻想且色彩豐富的風格想出了一個特別的稱呼：「雅宴」。繼華鐸之後，又出現了布雪

⑧福拉哥納爾　戀愛過程：幽會
紐約・弗立克收藏館

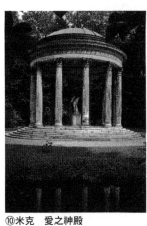

⑩米克 愛之神殿
法國·凡爾賽宮

⑨格樂茲 父親的詛咒
巴黎·羅浮宮

的作品，其中又以瓷器最是可圈可點。例如德國的麥森（Meissen）與法國的塞夫爾（Sèvres，參照頁76）兩地，在質與量上都創造出前所未有的佳績。

建築方面，出現了以白底搭配金色曲線的室內裝飾，例如裝飾著描寫愛情物語的繪畫與愛神邱比特浮雕的「蘇比斯

（Boucher）、福拉哥納爾（Fragonard）（▼⑧）等大師級人物，他們的作品同樣創造出一個華麗雅致的藝術空間。

而同一時代的夏丹（Chardin），卻滿懷著愛心，將極為通俗的庶民生活與生活中的細部靜物躍然於畫布。另外格樂茲（Greuze）也透過繪畫，展現了他平凡但富含崇高道德的思想（▼⑨）。

「洛可可」這個名詞的原意是指用來製作造型與裝飾的特殊形狀的岩石或貝殼，因而，這個時期也是個著重於華麗裝飾的時代。不論在金屬裝飾、服飾、陶瓷器等任一領域，都出現了質感極佳

華鐸（Watteau, 1684-1721）

首位宣告洛可可藝術時期來臨的畫家。曾經學習魯本斯與義大利繪畫風格，之後藉由具有舞台效果的構圖與豐富的色彩，創造了充滿幻想且華麗優雅的畫風。晚年的作品「丑角吉爾」是華鐸將自己孤單的心情託付給丑角吉爾的一幅名畫。華鐸最後因罹患了當時的不治之症肺結核而離世，結束了他三十七年的短暫一生。

宅邸」（Hôtel de Soubise）內的橢圓形大廳壁面，以及十八世紀後半才由瑪麗皇后興建的凡爾賽宮「愛之神殿」（▼⑩），其中洛可可藝術的特徵隨處可見。

英國

自從一七六八年英王下令設立皇家藝術學院之後，藝術界便開始蓬勃發展，各類畫作的畫家們無不使盡全力，試圖創新作品。

例如特愛將市民生活當成表演舞台，畫風親切易懂的霍加斯（Hogarth）、藝術學院的首任院長雷諾茲（Reynolds），以及可以將肖像畫與風景畫中輕飄的衣裳下襬與微風吹動的樹木表情表現得維妙維肖的庚斯伯羅（Gainsborough）（▼⑪），都是此一時期的佼佼者。

義大利

這個時期義大利的繪畫仍舊以威尼斯為中心。在眾多畫家當中，尤其以提也波洛（Tie-

⑪庚斯伯羅　清晨漫步
倫敦·國家藝廊

polo）最為特出。他一改巴洛克藝術的厚重色彩，而以白色為基調的明亮畫風，完成了許多史無前例、自由奔放的作品。他晚年前往西班牙，畫下了知名的「西班牙封神記」（Apotheosis of

庚斯伯羅（Gainsborough, 1727-1788）

英國肖像畫家兼風景畫家。相對於當時帶領英國畫壇的雷諾茲，擅用道具或裝飾性、充滿理性的肖像畫，庚斯伯羅則是長於使用一流的技法將人物優雅的氣質表露無遺。他筆下的貴族肖像畫，則總是飄散著陣陣堪稱冷峻的悠然雅致氛圍。

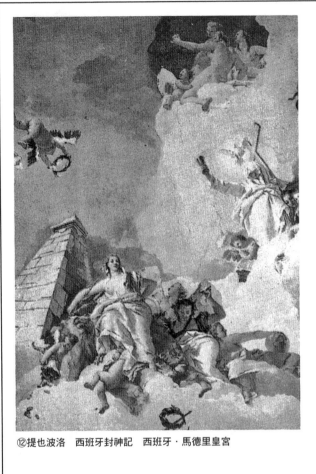

⑫提也波洛　西班牙封神記　西班牙‧馬德里皇宮

Spain）（▼⑫），那種華麗的筆觸對後世造成了莫大的影響，包括哥雅在內。

此外，隆吉（Longhi）以及卡納萊托（Canaletto）等人，生動刻畫了威尼斯市井生活與風景的作品，甚至流傳至歐洲各國，乃至隔海的英國。而皮拉內西（Piranesi）則是將古羅馬的遺跡與想像中的牢獄製成版畫，也對後世的藝術發展具有不小的影響力。

西班牙

這時候在西班牙的宮廷內，洛可可藝術也正欣欣向榮。哥雅早期為皇室所畫的壁毯草圖，便充分展現出貴族遊憩的情景，當時人們將它形容為「西班牙式的雅宴」。

從頁79以後有關哥雅生平的描述，我們開始進入到以市民為主力的「近代」藝術世界。

洛可可──時尚女性的時代

洛可可時期是個女性抬頭的時代，在十八世紀歐洲上層階級的生活中，女性佔有極其重要的角色。而其中最受矚目的，就是法國出身的龐巴度夫人。

龐巴度夫人本名珍安朵娜特‧普瓦松，曾經嫁給下級貴族為妻，之後憑藉著美貌的外形與天賦的才氣，野心勃勃的她很巧妙地走近路易十五眼中，二十三歲那年，正式獲得了「龐巴侯爵夫人」的頭銜與領地。

才貌兼備的龐巴度夫人，後來從國王的私生活管到藝術保護、國際政治，可說是大權在握。又由於她陸續獲得了新建的城堡與宅邸，因而有機會賦予它們華麗的裝飾，將洛可可藝術帶入極盛時期。龐巴度夫人同時也對當時的新思想至為關切，據說狄德羅與達朗貝的《百科全書》，便多虧了龐巴度夫人居中說項才有機會實踐。

洛可可藝術時期的男性不會輕視任何女性事物，包括路易十五在內，宮廷內的男性無不對烹飪與刺繡興味十足。

不過在同一時期已逐漸獲得權力的市民階級的家庭裡，男主外、女主內的觀念仍舊是根深柢固的。

我所沖泡的一流咖啡，別人可是享受不到的喔。

在龐巴度夫人對藝術的保護過程中，最知名的就是創立了塞夫爾皇家製瓷廠。該廠創造出所謂的「國王藍」與「龐巴度粉紅」等鮮豔顏色的瓷器，至今仍在生產當中。

當時的女性時尚流行一種金字塔形或蛋形的裙撐洋裝，上面會誇張地裝飾著刺繡、蕾絲、寶石。

隨著服裝形式日漸寬篷，當時的髮型也非常豪華。為了梳出流行的高度，每天花上兩個小時是常有的事，頭部的裝飾有時會誇張到讓臉部位置變成全身比例的中央。當時的裝飾物主要是花朵、羽毛與寶石等。

男性流行頭頂假髮。例如路易十五和哲學大師伏爾泰都是假髮的愛用者。

洛可可藝術時期也非常流行豪華家具與華麗的室內裝飾。家具多半上漆並貼有金箔，有些甚至還鑲有塞夫爾瓷器。

**龐巴度夫人
與沖泡咖啡的路易十五**

什麼是沙龍？　起源於何時？

「沙龍」（Salon）原意只是單純的「客廳」，後來逐漸演變為在客廳所舉行的「聚會」。所謂沙龍，就是貴族男主人或女主人開放自家的客廳，邀集仕紳、朋友前來暢談有內涵的話題、用餐、聆聽朗讀、享受音樂或戲劇的一種文化聚會。

法國最早的沙龍大約發生在一六一○年，由朗布耶候爵夫人凱瑟琳．德維楓所舉辦。當時包括路易十三的宰相李希留與劇作家高乃依都是席間常客。

到了十八世紀以後，一些啟蒙運動思想家也陸續加入，因此沙龍中除了文學、藝術，也逐漸納入了政治、宗教、科學等話題。而唯一不變的，則是沙龍的核心人物總是一些受過教育、懂得社交手腕的名媛。經歷過這個時期，女性的地位才得以逐漸提升。

另外在藝術方面，學院（參照頁20）與政府所舉辦的官方展覽會也稱為「沙龍」。這一類型的沙龍請參照本書頁115。

＋狄德羅、達朗貝：兩人皆為十八世紀法國啟蒙運動（參照頁89）思想家。

女生不能當畫家嗎？

西元後一世紀，希臘曾經出現過好幾位女性畫家。

中世紀歐洲，修女一度擔任藝術創作的要角，曾經參與抄本和聖像的製作工作。

到了文藝復興時期，女性藝術家的數量一度激增，但由於當時人對女性的偏見仍深，加上女性天生必須肩負起生兒育女的職責，女性藝術家想要終身堅守崗位仍舊不是輕而易舉之事。

進入十七、十八世紀，西方美術史上才正式出現留名青史的女性畫家。包括十七世紀初出身羅馬的真蒂萊斯基（Artemisia Gentileschi），以及十八世紀遠從威尼斯進入巴黎傳授粉彩畫的卡列拉（Rosalba Carriera），還有考芙蔓（Angelica Kauffmann）、薇耶勒布倫（Vigée-Lebrun）等。這些女性畫家同樣都是從小身處容易親近藝術的環境，耳濡目染，並且適逢沙龍文化的全盛時期，而成為才貌兼備、獨具魅力的時尚女性。

考芙蔓　科涅利亞指稱她的孩子是自己的寶貝
美國・維吉尼亞美術館

▲考芙蔓生於瑞士，能說四國語言，聰明美麗的她在羅馬便已名噪一時。筆下多是當時所流行的新古典主義畫風，在英國也擁有相當崇高的藝術地位。

薇耶勒布倫　薇耶勒布倫自畫像與女兒
巴黎・羅浮宮

▲這幅自畫像充分表現出薇耶勒布倫本人豐富感性的女性之美。她曾是藝術學院正式會員，除了擁有瑪麗皇后擔任保護人外，贊助者的數量也不在少數。

真蒂萊斯基　猶滴和她的女僕
佛羅倫斯・碧提美術館

▲真蒂萊斯基的父親同樣是畫家，筆下人物多為強壯有力的女性。這幅作品她刻意將光線打在畫中氣魄十足的女主角身上，這種手法一般認為是受到卡拉瓦喬的影響。

經歷波瀾壯闊的人生，堅持追求人性本質的

哥雅
Francisco Jose de Goya y Lucientes
[1746.3.30～1828.4.16]

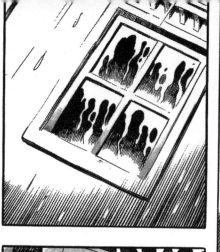

一八二一年
西班牙

呃……

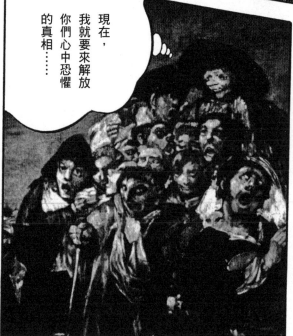

現在，
我就要來解放
你們心中恐懼
的真相……

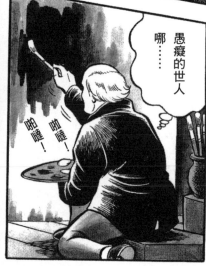

愚癡的世人
哪……

啪噠！
啪噠！

哥雅　聖伊希多羅朝聖　馬德里・普拉多
美術館

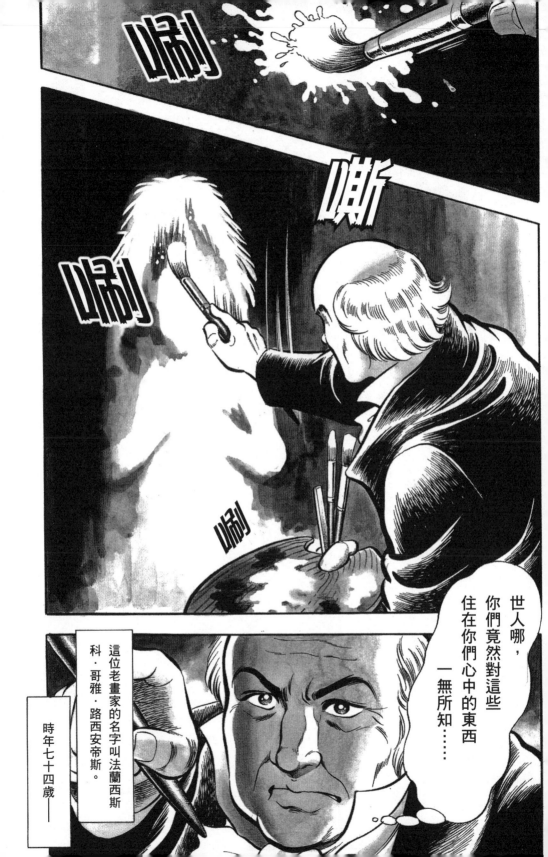

✝ 亞拉岡地方：西班牙東北部的一個省分。

哥雅，一七四六年生於西班牙亞拉岡地方的一個貧窮村落佛恩德托多斯。

呃啊！

啪

可惡！

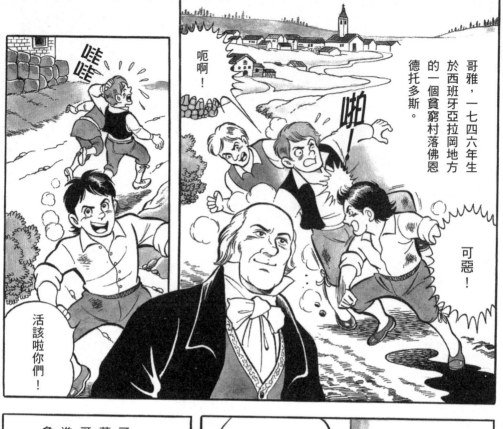

哇哇

活該啦你們！

✝ 薩拉戈薩：西班牙東北部的一座大城。

這時候的西班牙，除了部分貴族之外，老百姓普遍窮困，哥雅的家也不例外。

你又跟人打架啦!?

是他們先惹我的！

哥哥，畫圖！

是我的！

一七五八年，哥雅一家人搬到了薩拉戈薩。哥雅就在這兒進入畫家何塞・魯贊的畫室。

想當畫家呀？

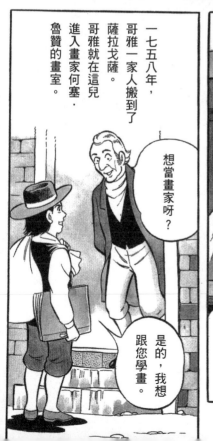

是的，我想跟您學畫。

82

一天——

在畫室裡，哥雅認識了新銳畫家法蘭西斯克‧巴耶烏，並且和他的弟弟拉蒙‧巴耶烏成為同學。

打掃

還要洗筆……

然後抽空練習雕刻和素描。

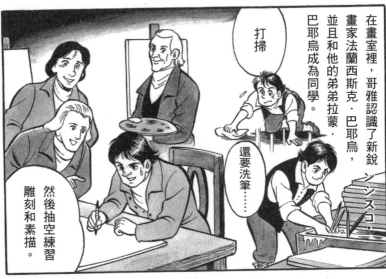

哥雅 顯現給聖雅各的聖母

受到佛恩德托多斯教堂神父的邀請，哥雅完成了處女作，聖體龕門上的裝飾畫。

沒問題呀！

我想請你幫教堂畫一幅畫……

一七六三年

我都已經十七歲了。我想去馬德里闖一闖。

耶，我一定要變成超級走紅的大畫家！

這樣才能賺大錢，跟貧窮的生活說掰掰!!

當時英國正在進行工業革命，法國國內的階級制度則正搖搖欲墜，整個歐洲處於蛻變的過程。而西班牙也在卡洛斯三世的領導之下，致力於產業發展，朝著現代化目標邁進。只不過，並不如想像中那般順利。

哇，終於來到西班牙首都馬德里！

✝ 孟斯（一七二八～一七七九）：出生於德國，曾在義大利學習繪畫技巧的畫家。

一七五二年，西班牙追逐潮流，成立了皇家美術學院，並且邀請新古典主義畫家孟斯親臨指導。

現在是新古典主義的時代囉！

此時，哥雅一邊擔任已經成為宮廷畫家的法蘭西斯克·巴耶烏的助手，

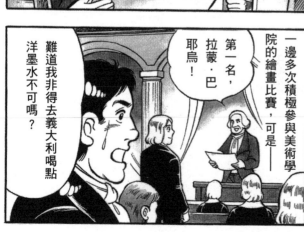

一邊多次積極參與美術學院的繪畫比賽，可是——

第一名，拉蒙·巴耶烏！

難道我非得去義大利喝點洋墨水不可嗎？

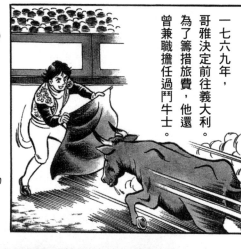

一七六九年，哥雅決定前往義大利。為了籌措旅費，他還曾兼職擔任過鬥牛士。

終於到了！

義大利

來到義大利的哥雅，花費整整兩年的時間研究米開朗基羅和拉斐爾等一代大師的作品。

好，我要來畫一張留名青史的鉅作！

米開朗基羅　最後的審判　羅馬‧西斯汀禮拜堂

二十五歲那年，哥雅以第二名贏得帕馬藝術學院的比賽，並且獲得極高的評價。

太好了，人們總算肯定我的才能了！

從現在起，我就是個如假包換的畫家了。

✝帕馬：義大利北部的一座城市。

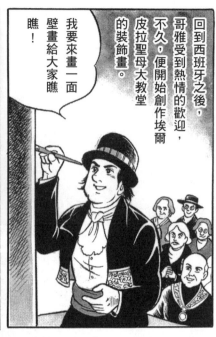

回到西班牙之後，哥雅受到熱情的歡迎，不久，便開始創作埃爾皮拉聖母大教堂的裝飾畫。

我要來畫一面壁畫給大家瞧瞧！

哥雅 埃爾皮拉聖母大教堂天棚畫 薩拉戈薩

完成後，這幅壁畫立刻備受好評。

還早得很呢，

啪啪 啪啪

啪啪 啪啪

金錢、名譽，還有家庭……我的人生才剛開始！！

不久之後，哥雅認識了法蘭西斯克·巴耶烏的妹妹荷塞法，

一七七三年兩人結為連理。

恭喜你們！

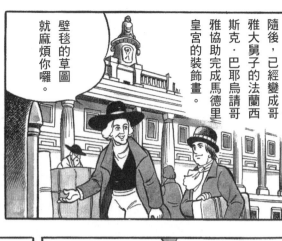

隨後，已經變成哥雅大舅子的法蘭西斯克・巴耶烏請哥雅協助完成馬德里皇宮的裝飾畫。

壁毯的草圖就麻煩你囉。

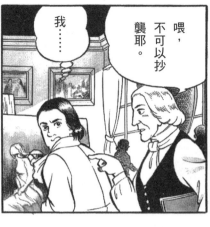

喂，不可以抄襲耶。

我……

╬壁毯：室內裝飾用，例如掛在牆壁上的繪畫織錦。

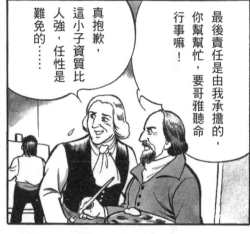

最後責任是由我承擔的，你幫幫忙，要哥雅聽命行事嘛！

真抱歉，這小子資質比人強，任性是難免的……

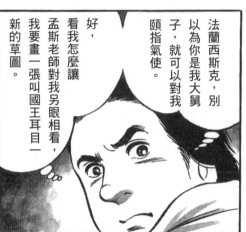

法蘭西斯克，別以為你是我大舅子，就可以對我頤指氣使。

好，看我怎麼讓孟斯老師對我另眼相看，我要畫一張叫國王耳目一新的草圖。

於是，哥雅為了一展長才，將壁畫用的油彩草圖畫成了相當生動的青年與孩童們的生活彩繪。

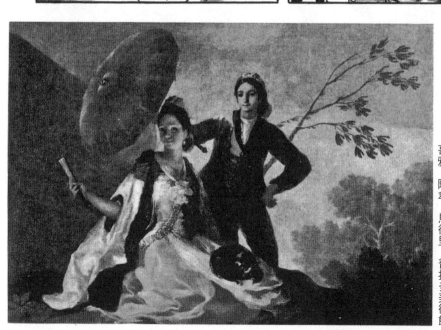

哥雅　陽傘　馬德里・普拉多美術館

不久之後，哥雅接到了皇室的祭壇畫訂單，這幅畫耗時兩年才完成。

……這下法蘭西斯克可真要對我另眼相看了吧。

哥雅 西耶納的聖伯那汀諾的講道
馬德里·聖方濟大教堂

兩年後，一七八三年，哥雅著手為首相佛羅里達布蘭卡伯爵畫肖像畫。

我要你幫我塑造出一種為西班牙近代化努力的形象。

沒問題！

不過，儘管哥雅投注了所有心思在這幅畫上，結果卻未得好評，皇室居然不願意付錢。

皇室出納還沒付款嗎？

還跟我裝傻！

身為一國的首相，居然如此卑劣！

哥雅生性剛烈，他內心總是擺脫不了一股憂慮，擔心自己隨時可能一敗塗地。

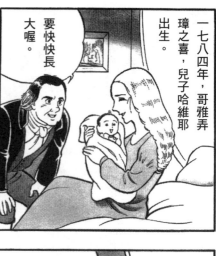
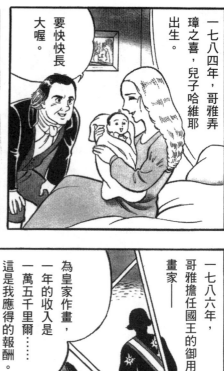
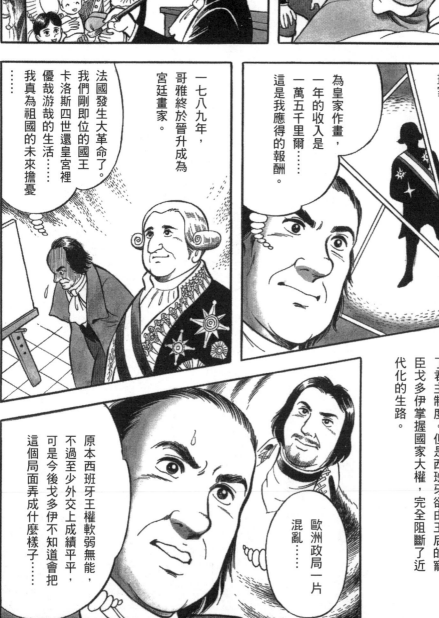

＋里爾：當時的西班牙貨幣。以白銀製成，一里爾重約三點四五克。

一七八四年，哥雅弄璋之喜，兒子哈維耶出生。

要快快長大喔。

第二年，哥雅擔任美術學院副院長，並且與歐蘇納公爵家族交往甚密。

我們決定跟著皇室一起擔任你的贊助人。

一七八六年，哥雅擔任國王的御用畫家——

為皇家作畫，一年的收入是一萬五千里爾……這是我應得的報酬。

一七八九年，哥雅終於晉升成為宮廷畫家。

法國發生大革命了。我們剛即位的國王卡洛斯四世還優哉游哉的生活，我真為祖國的未來擔憂……

一七九二年，在革命中飄搖的法國廢除了君主制度。但是西班牙卻由王后的寵臣戈多伊掌握國家大權，完全阻斷了近代化的生路。

原本西班牙王權軟弱無能，不過至少外交上成績平平，可是今後戈多伊不知道會把這個局面弄成什麼樣子……

歐洲政局一片混亂……

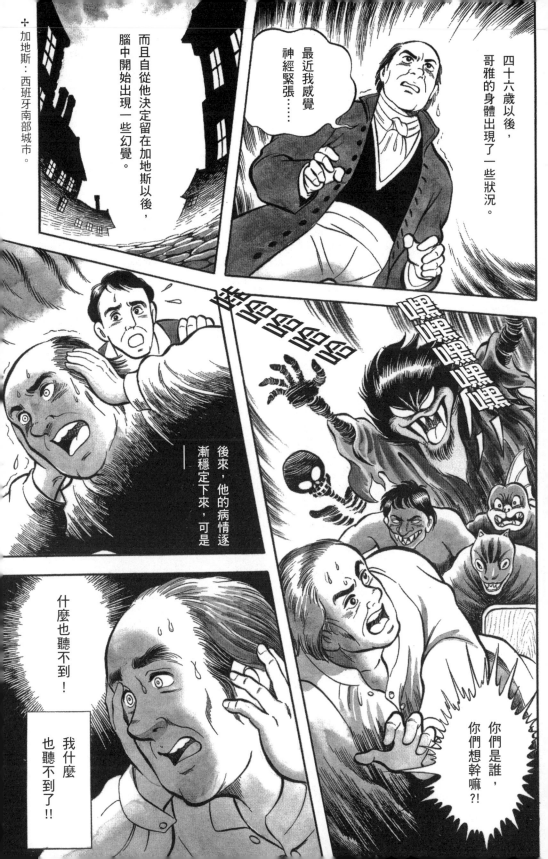

自從失聰以後，我反而能夠更清楚地辨識事物的真相……

我要畫出人們的內心世界……

殘暴、

瘋狂、

愚癡。

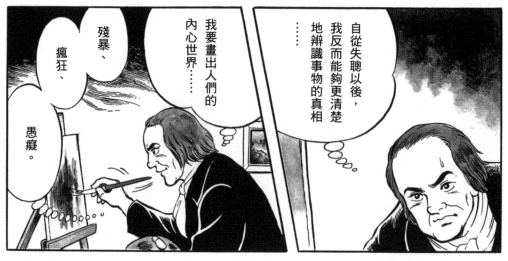

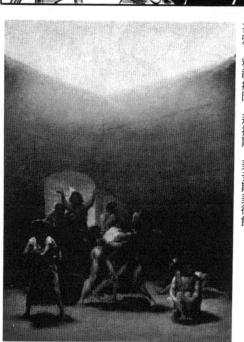

哥雅　精神病院　達拉斯・美多斯美術館

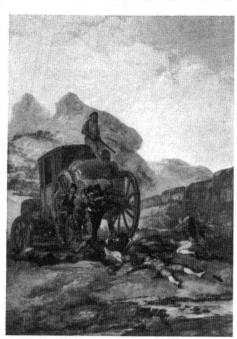

哥雅　山賊襲擊　馬德里・雅海帕薩投資銀行

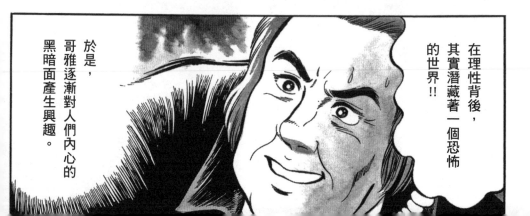

在理性背後，其實潛藏著一個恐怖的世界!!

於是，哥雅逐漸對人們內心的黑暗面產生興趣。

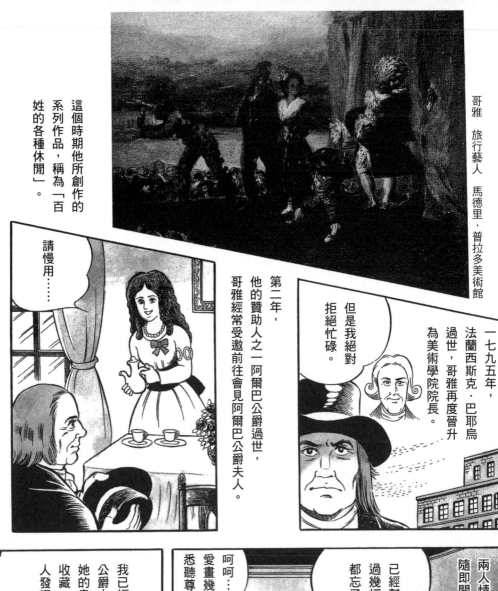

哥雅　旅行藝人　馬德里・普拉多美術館

這個時期他所創作的系列作品，稱為「百姓的各種休閒」。

請慢用……

第二年，他的贊助人之一阿爾巴公爵過世，哥雅經常受邀前往會見阿爾巴公爵夫人。

一七九五年，法蘭西斯克・巴耶烏過世，哥雅再度晉升為美術學院院長。

但是我絕對拒絕忙碌。

兩人情投意合，隨即開始密切交往。

已經幫她畫過幾幅畫我都忘了。

呵呵……你愛畫幾幅都悉聽尊便。

我已經愛上了公爵夫人……她的畫我會好好收藏，不讓任何人發現……

但是後來哥雅發現，公爵夫人居然還跟其他男人互通款曲……

……

好一個水性楊花的女人！欺騙我的感情！

哥雅毅然決定與公爵夫人一刀兩斷。

很不幸的，我們的國王昏庸無能，首相戈伊下流無恥，王后又不懂得知人善任……全是一群飯桶！

一七九八年，法國拿破崙遠征埃及。

拿破崙總有一天會來侵略我們西班牙的……

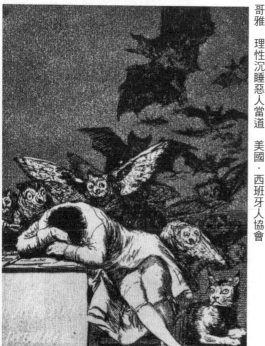

哥雅 理性沉睡惡人當道 美國·西班牙人協會

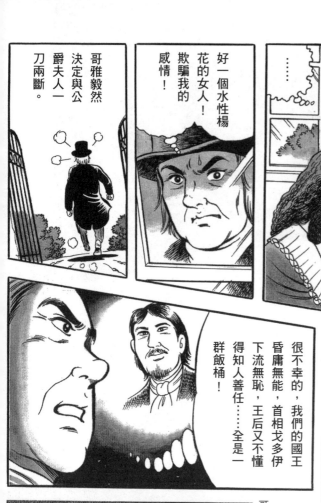

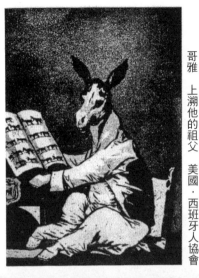

哥雅創作了這一連串諷刺社會的版畫作品，稱為「狂想曲」系列，並在一七九九年出版。

哥雅　上溯他的祖父　美國・西班牙人協會

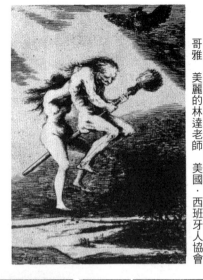

哥雅　美麗的林達老師　美國・西班牙人協會

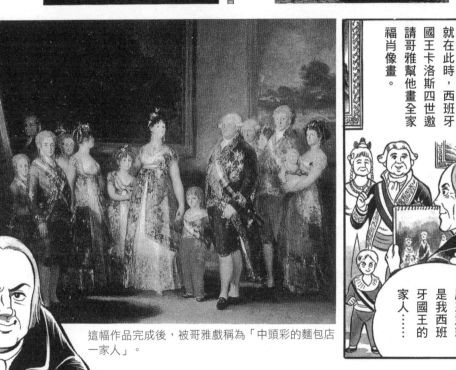

哥雅　卡洛斯四世一家　馬德里・普拉多美術館

這幅作品完成後，被哥雅戲稱為「中頭彩的麵包店一家人」。

就在此時，西班牙國王卡洛斯四世邀請哥雅幫他畫全家福肖像畫。

原來這就是我西班牙國王的家人……

之後首相戈多伊也請哥雅畫肖像……

哎呀

這個姿勢可以嗎？

真不想幫這種無恥之徒畫畫。

在這同時，哥雅也開始描繪表現女性之美的作品。

我現在早已經名利雙收了。

對幫這種下流人畫畫一點興趣都沒有……

唉！唉！

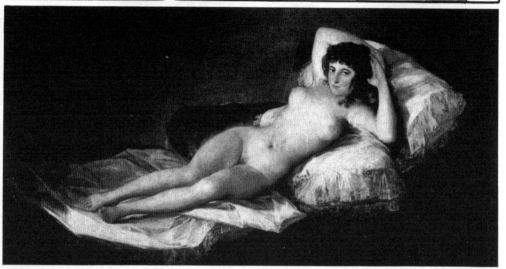

哥雅　裸體的瑪哈　馬德里·普拉多美術館

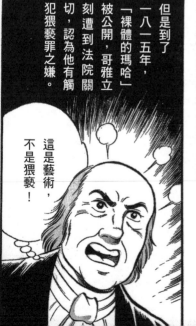

但是到了一八一五年，「裸體的瑪哈」被公開，哥雅立刻遭到法院關切，認為他有觸犯猥藝罪之嫌。

這是藝術，不是猥藝！

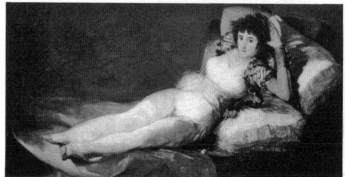

哥雅　著衣的瑪哈　馬德里·普拉多美術館

當時西班牙人將衣裝華麗、態度傲慢的平民男性稱為瑪霍，女性稱為瑪哈。而在這個保守的天主教國家裡，裸體畫又被視為罪惡，因此有人認為，「裸體的瑪哈」的擁有者戈多伊只有在家中沒有訪客時才會掛出「裸體的瑪哈」，否則一律以「著衣的瑪哈」取代。

一八○四年，拿破崙稱帝，四年後他以進攻葡萄牙為由，入侵西班牙。

哥雅當時便將戰況最慘烈的薩拉戈薩的實況，以素描記錄了下來。

拿破崙把全歐洲都當成戰場！

《戰爭的災難》：於哥雅死後在一八六四年出版。

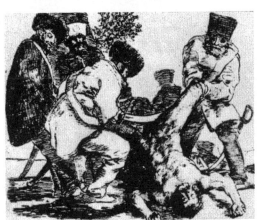

哥雅　還能做什麼？

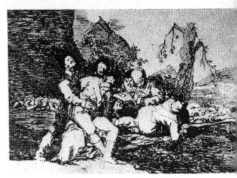

哥雅　照顧好他，然後再上戰場

這三幅作品都收錄在《戰爭的災難》版畫集裡，由美國西班牙人協會收藏

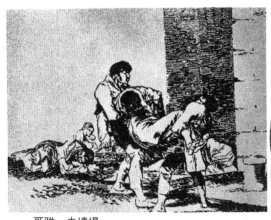

哥雅　去墳場

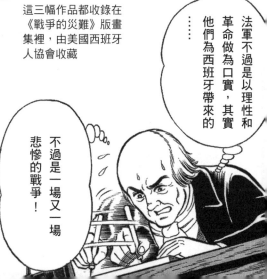

法軍不過是以理性和革命做為口實，其實他們為西班牙帶來的……

不過是一場又一場悲慘的戰爭！

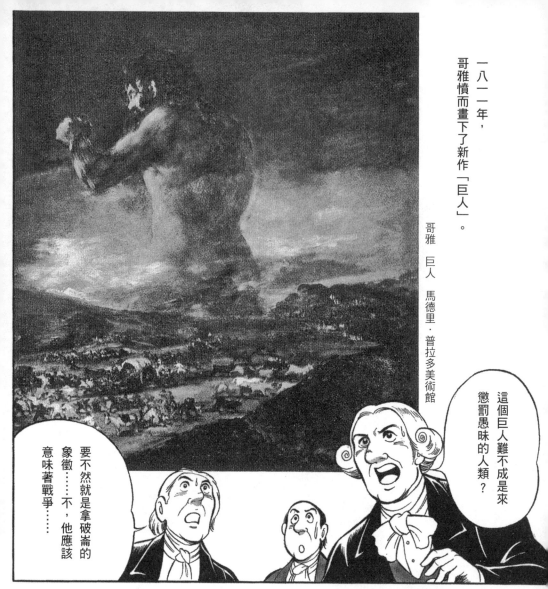

一八一一年，哥雅憤而畫下了新作「巨人」。

哥雅　巨人　馬德里‧普拉多美術館

這個巨人難不成是來懲罰愚昧的人類？

要不然就是拿破崙的象徵……不，他應該意味著戰爭……

一八一二年，哥雅的妻子荷塞法過世。

……

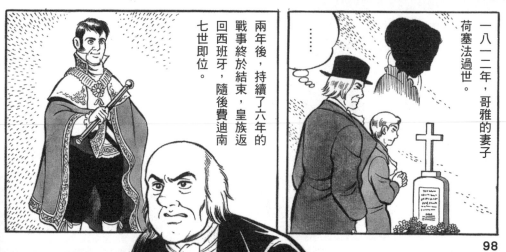

兩年後，持續了六年的戰事終於結束，皇族返回西班牙，隨後費迪南七世即位。

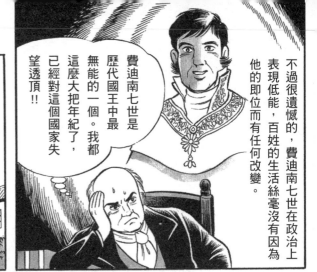

不過很遺憾的，費迪南七世在政治上表現很低能，百姓的生活絲毫沒有因為他的即位而有任何改變。

費迪南七世是歷代國王中最無能的一個。我都這麼大把年紀了，已經對這個國家失望透頂！！

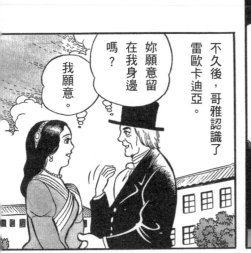

不久後，哥雅認識了雷歐卡迪亞。

妳願意留在我身邊嗎？

我願意。

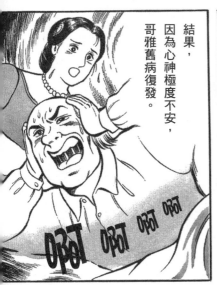

結果，因為心神極度不安，哥雅舊病復發。

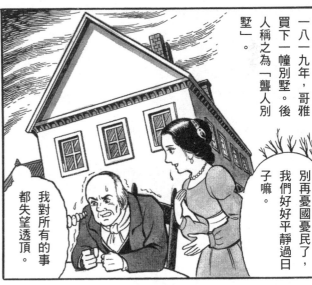

一八一九年，哥雅買下一幢別墅。後人稱之為「聾人別墅」。

別再憂國憂民了，我們好好平靜過日子嘛。

我對所有的事都失望透頂。

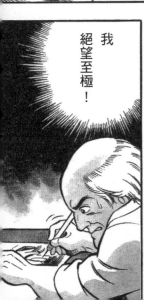

我絕望至極！

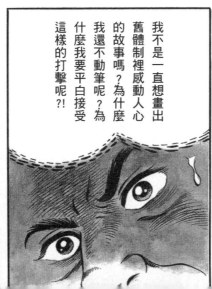

我不是一直想畫出舊體制裡威動人心的故事嗎？為什麼我還不動筆呢？為什麼我要平白接受這樣的打擊呢？！

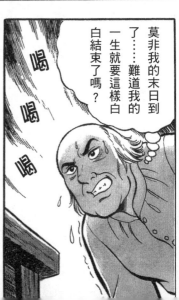

莫非我的末日到了……難道我的一生就要這樣白白結束了嗎？

喝喝喝

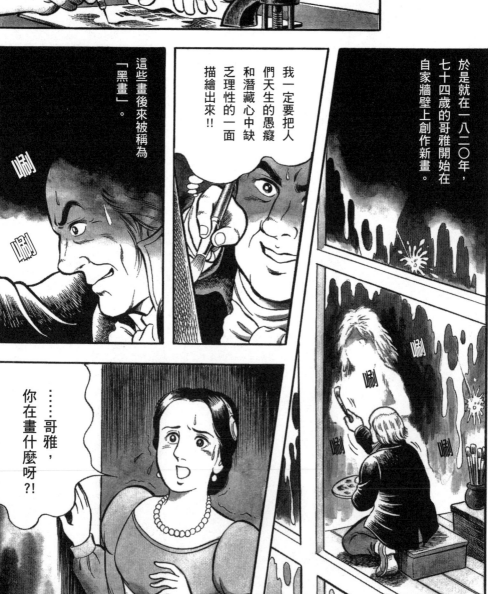

就在精神的極度壓迫下，哥雅以「荒誕」為主題，又完成了一系列的蝕刻銅版畫。

昏庸的掌權者製造無意義的戰爭，

無辜的百姓永遠等著被犧牲……

老百姓貧窮依舊，

我無法接受，我永遠無法接受這樣的事實！

╬ 荒誕：西班牙語的原意為愚蠢、盲目、紊亂、毫無章法之意。

於是就在一八二○年，七十四歲的哥雅開始在自家牆壁上創作新畫。

我一定要把人們天生的愚癡和潛藏心中缺乏理性的一面描繪出來!!

這些畫後來被稱為「黑畫」。

……哥雅，你在畫什麼呀?!

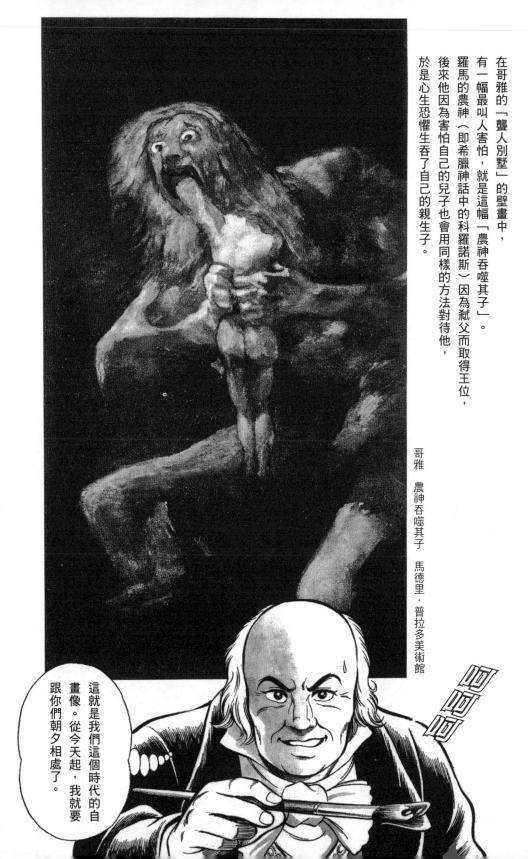

在哥雅的「聾人別墅」的壁畫中，
有一幅最叫人害怕，就是這幅「農神吞噬其子」。
羅馬的農神（即希臘神話中的科羅諾斯）因為弒父而取得王位，
後來他因為害怕自己的兒子也會用同樣的方法對待他，
於是心生恐懼生吞了自己的親生子。

哥雅　農神吞噬其子　馬德里・普拉多美術館

這就是我們這個時代的自畫像。從今天起，我就要跟你們朝夕相處了。

呵呵呵

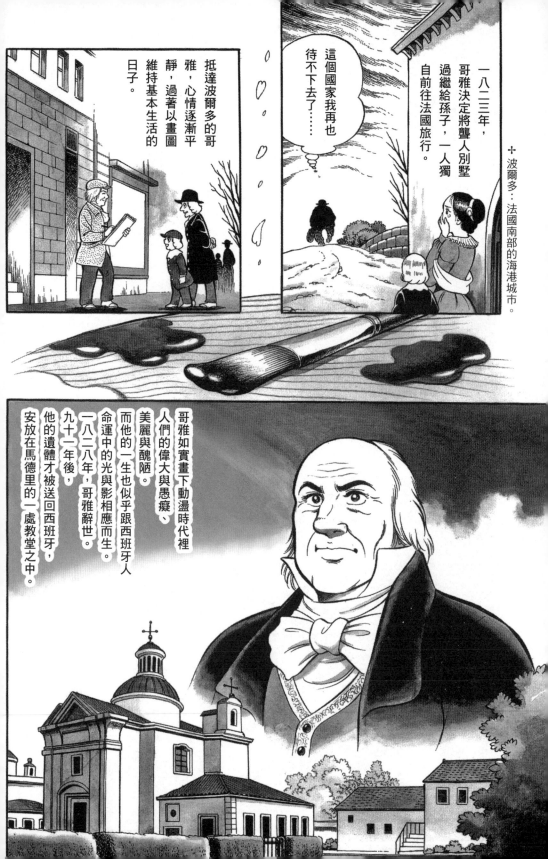

一八二三年，哥雅決定將聾人別墅過繼給孫子，一人獨自前往法國旅行。

＋波爾多：法國南部的海港城市。

這個國家我再也待不下去了……

抵達波爾多的哥雅，心情逐漸平靜，過著以畫圖維持基本生活的日子。

哥雅如實畫下動盪時代裡人們的偉大與愚癡、美麗與醜陋。而他的一生也似乎跟西班牙人命運中的光與影相應而生。

一八二八年，哥雅辭世。九十一年後，他的遺體才被送回西班牙，安放在馬德里的一處教堂之中。

油畫的發展過程

十五世紀發明於法蘭德斯地方的油畫（或油彩畫）技法（參照第一冊），其優點是能夠表現出較蛋彩畫更豐富的色彩，而且也較蛋彩畫更容易修改。例如提香（Titian）等人所謂的威尼斯畫派，便相當懂得靈活運用油彩與各種色的技巧，甚至能夠讓顏色從透明的色層顯現得更厚重且更具立體感，好比彩色玻璃一般。

到了十七世紀，荷蘭畫家將目標放在生活周遭，而不再是神話故事，並將生活周遭的事物表現成色彩繽紛的畫面。他們將原色與補色比鄰放置的技法，可說是十九世紀法國繪畫的先驅。

此外，魯本斯更首度使用自創的方法：先以白色為底，再以薄薄的灰色大致畫出畫面的結構，然後重複塗上各種顏色，製造明暗對比，最後完成。魯本斯的助手們後來都學會了這種方法，也

進而影響到之後的委拉斯蓋茲、德拉克洛瓦、雷諾瓦等人。

▶
這是一幅由幾樣貴重器皿所組成的荷蘭靜物畫。畫中有用鸚鵡螺與黃金製成的高腳杯，還有杯蓋把手是人偶形式的中國細瓷碗。畫面的特寫位置放在瓷碗與水果上，使用了不透明的顏色，上方則是使用了透明色的暗部。

卡爾夫　鸚鵡螺杯的靜物　馬德里・提森波那米薩美術館

▶
林布蘭所使用的明暗對比，後世稱為明暗法。他習慣先用單色畫出整體構圖，然後逐步上色，順序是：由背景開始，然後前景，最後才將亮部（特寫的位置）用厚厚的油彩畫成，完成創作。這種極具表現力的微妙明暗，可以讓自畫像呈現出更豐富的質感。

林布蘭　自畫像　倫敦・國家藝廊

版畫有哪些種類？

所謂版畫，就是將各類素材雕刻在木板或金屬板上，然後塗上墨水印在紙上而成的作品與技巧。

版畫最大的特徵在於可以將同一幅畫不斷複製。在十九世紀攝影技術尚未普及之前，繪畫的複製與印刷術同樣具有重大的意義，因為書本中的插畫其實就是版畫的延伸。

●版畫大致分為凸版、凹版、平版等三大類型。

〔凸版〕

將墨水塗在原版凸出的部分，然後進行印刷。

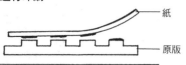

- 紙
- 原版

〔凹版〕

將墨水抹入原版上的凹槽，然後進行印刷。

Ⓐ 雕凹線法

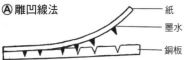

- 紙
- 墨水
- 銅板

使用專用的「雕線刀」進行刻版。

Ⓑ 蝕刻法

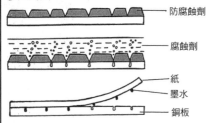

- 防腐蝕劑
- 腐蝕劑
- 紙
- 墨水
- 銅板

使用鋼針在塗有樹脂等外膜的金屬板上來回刻畫，再以酸液腐蝕出凹槽。
有些作品會與雕凹線法合併使用。

〔平版〕

石版

利用油料的排水特性進行印刷。先以油性蠟筆在石板上描繪圖案，然後將石板沾濕，滾上墨水，然後印刷。

杜米埃　火車上的好鄰居
《大道報》的插畫（原版）

● 版畫主要的形式與名稱

	材料	名稱	年代	留有此類作品的知名藝術家
凸版	木頭 金屬	木版	十四世紀後半～	杜勒、高更、馬約爾
凹版	金屬（銅、鋅等）	Ⓐ 雕凹線法 Ⓑ 蝕刻法	十五世紀前半～ 十六世紀初葉～	杜勒、曼特尼亞、林布蘭、哥雅
平版	石頭 金屬（鋅）	石版	十八世紀末葉～	德拉克洛瓦、杜米埃、羅特列克、勃納爾

雕線刀

鋼針

新古典主義藝術⋯▶印象主義藝術

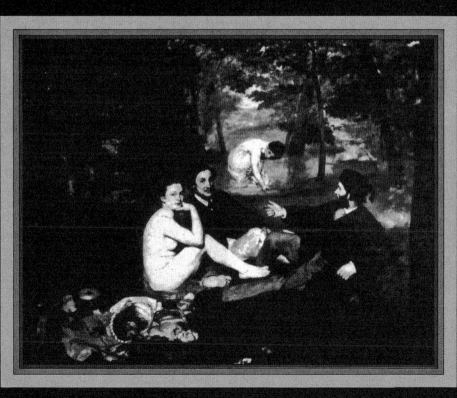

馬奈　草地上的午餐

新古典主義藝術

一七四八年，義大利南部的龐貝城遺蹟（參照第一冊）正式開挖，這座古羅馬時代的城市終於重見天日。西元七九年維蘇威火山噴發，剎那間毀滅了龐貝等三座城鎮。而後世所挖掘出來的遺蹟，幾乎完整保存了當時的原貌。所出土的古人樣態與所殘留的壁畫之美，在在都讓十八世紀的人們感動不已。

於是，社會上掀起了一陣對古希臘、羅馬藝術的全面反省，當時甚至有人出版介紹這些藝術的精裝書刊，其中還包含許多非常精緻的插畫。由於對古希臘、羅馬藝術的重新審視，這些古代審美觀自然也就對十八世紀末期的歐洲藝術造成了不小的影響。

十八世紀末期，歐洲社會出現了許多重大變革。例如法國在一七八九年發生大革命，促使長期掌握國家資源的貴族將權利下放給市民階級。而以宮廷為核心的細膩、複雜的洛可可藝術，也立刻被批評為極盡奢華能事的墮落文化。

就在這樣的動盪中，有人以古羅馬嚴謹的文化素質做為參考，創造出一種新的審美觀，也就是所謂的新古典主義。

⑬維恩　焚香女司祭　法國‧史特拉斯堡當代美術館

的肖像畫。

　之後大衛的學生們也為後世留下了不少展現拿破崙英姿的作品。例如格羅（Gros）的「拿破崙東征」（Napoleon on the Battlefield of Eylau）（▼⑭），將行進中的拿破崙表現得威風凜凜、栩栩如生，還有吉羅代特里奧松（Girodet-Trioson）的作品「莪相在奧丹宮接見拿破崙的將領們」（Ossian Receiving the Generals of Napoleon at the Palace of Odin），畫中所使用的明暗法更預告了浪漫主義時代即將到來。

　安格爾（Ingres）也是大衛的學生之一，曾經留學羅馬，在古典藝術上下過

⑭格羅　拿破崙東征　巴黎·羅浮宮

　維恩（Vien）的作品（▼⑬）以取材自古羅馬藝術的構圖與人像而著名。因為他的首開風氣，許多畫家也陸續跟進以羅馬歷史做為繪畫的基本題材。

　維恩的學生大衛（David，參照頁117）隨後發表了許多經典之作，例如「蘇格拉底之死」（The Death of Socrates）與「何拉第兄弟之誓」（Oath of the Horatii）等等，成功地將新古典主義付諸實現。完成這些作品之後，大衛又創作了許多歌頌英雄豐功偉業的作品，包括當時參與法國大革命的人們以及拿破崙

⑮安格爾　伯坦肖像　巴黎·羅浮宮

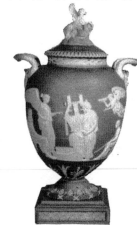

⑯安格爾　宮女　巴黎・羅浮宮

功夫。他擅長使用精密的設計與構圖，徹底追求並展現新古典主義的精髓。正如安格爾的肖像畫所示，他絕對是位具有高度敏感與描寫能力的大師（▼⑮）。此外，從作品「宮女」（The Grand Odalisque）（▼⑯）中也能看出，安格爾透過作品創造了一股東方品味的優雅氛圍。安格爾所追求的美，與道德、英雄崇拜毫不相干，完全是他個人獨特的感性世界。到了晚年，安格爾還完成一幅坐滿裸女的作品「土耳其浴」（The Turkish Bath）。

如此這般，新古典主義藝術的畫家們一面以古希臘、羅馬以及文藝復興藝術為典範，一面又將當代的政治理想與個人心中美的極致表現於其中。不過這種細膩瑣碎的製作方式在進入下一個激變時代將不再受人喜愛，許多年輕藝術家都對新古典主義心生反感。

雕刻・工藝

將新古典主義表現在雕刻上的代表人物，是義大利雕刻家卡諾瓦（Canova）。他將古希臘、羅馬雕刻的理想美學和特愛強調的永恆性格，與近代雕刻的複雜結構相結合，留下了許多經典作品，例如「邱比特和賽姬」（Amore e Psiche）（▼⑰）。

在工藝方面，十八世紀後半英國威基伍德（Wedgwood）陶瓷廠開始生產福萊克斯曼（Flaxwood）所設計的陶器（▼⑱）。這些陶器使用了一種稱為「灰藍瓷白浮雕」的技法，大量銷售於市場。這種陶器至今仍以「威基伍德」之名持續在製造販賣之中。

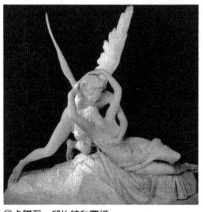

⑰卡諾瓦　邱比特和賽姬　巴黎・羅浮宮

⑱福萊克斯曼　水瓶（荷馬禮讚）倫敦・大英博物館

英國貴族理想的歐陸之旅——大旅行

十七世紀末至十八世紀間，英國上流社會出現了一種所謂「大旅行」的時尚教育，讓貴族學子們在受教育的最後階段享有一次遊學歐陸各大城市的「畢業旅行」。

這些貴族子弟年約十七、八歲，都是在僕人與家庭教師的陪同下，完成這次壯舉。他們會先經歷暈船的折磨，到達法國，然後戴上假髮、塗抹香水，參加巴黎的沙龍聚會，之後又冒著海盜搶劫的風險渡海來到羅馬，受騙上當的買辦一些藝術贗品，再到威尼斯接受美女的色誘，然後翻越阿爾卑斯山……可謂超越千里。整趟旅程就是為了讓自己成為一個頂天立地的英國紳士。

正巧，此時龐貝城遺跡正式開挖。透過這些貴族學子們旅途中的親身經驗，重視古羅馬藝術的新古典主義思潮，也才得以逐漸傳開。

理想大旅行路線

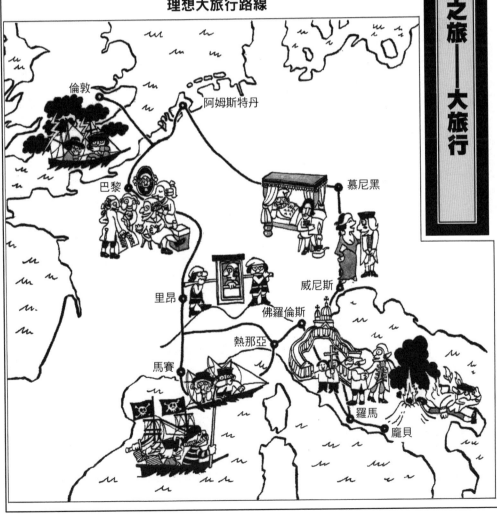

倫敦
阿姆斯特丹
巴黎
慕尼黑
里昂
威尼斯
佛羅倫斯
熱那亞
馬賽
羅馬
龐貝

拿破崙與美術史

一七八九年，法國大革命爆發，擔心遭受波及的各國領袖隨即與法軍對立。

拿破崙在一七九六年還是義大利集團軍的總司令，當時他的部隊大獲全勝，隨後便從義大利帶回了大量的雕刻與繪畫戰利品。到了一七九八年，拿破崙率領大軍遠征埃及，隨軍甚至還帶了多達兩百人的學者與藝術家同行。而羅塞塔石碑（Rosetta Stone，參照第一冊）就是在此時被運到了法國。

之後，拿破崙從一七九九年開始獨裁，又於一八〇三年將遠征收集來的藝術品在羅浮宮博物館（當時稱為拿破崙美術館）對外公開展示（參照頁125）。

之後，隨著拿破崙政權逐漸失勢，他一路巧取豪奪來的諸多藝術品也陸續物歸原主。

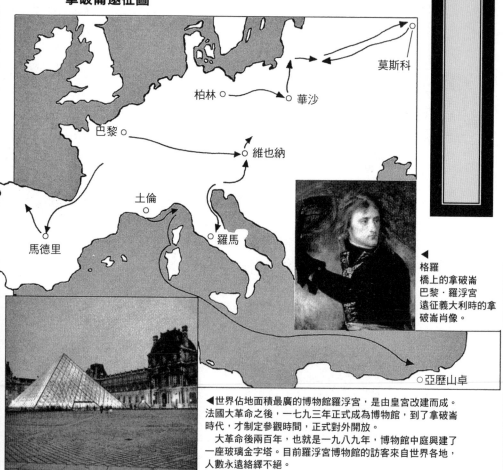

拿破崙遠征圖

莫斯科

柏林　○　　○ 華沙

巴黎 ○

維也納

土倫
○

羅馬

馬德里

▲
格羅
橋上的拿破崙
巴黎・羅浮宮
遠征義大利時的拿破崙肖像。

○亞歷山卓

◀世界佔地面積最廣的博物館羅浮宮，是由皇宮改建而成。法國大革命之後，一七九三年正式成為博物館，到了拿破崙時代，才制定參觀時間，正式對外開放。

大革命後兩百年，也就是一九八九年，博物館中庭興建了一座玻璃金字塔。目前羅浮宮博物館的訪客來自世界各地，人數永遠絡繹不絕。

一八〇四年拿破崙稱帝，隨即開始對外侵略擴張，讓許多藝術家對此留下了憤怒的記憶。

右圖是哥雅（參照頁79）描述西班牙百姓手無寸鐵、以肉身抵抗法軍的作品。相對於看不見、如機械人般的法國軍人，西班牙百姓恐懼的表情讓戰爭的殘酷如在眼前。

哥雅　一八〇八年五月三日　馬德里・普拉多美術館

另一項創舉
埃爾金大理石雕刻

回顧歐洲歷史，近代強權國家對弱勢國家的巧取豪奪可謂無所不用其極。倫敦大英博物館的埃爾金大理石雕刻（Elgin Marbles）便是其中的代表之作。這件作品是在十九世紀由埃爾金伯爵布魯斯（Thomas Bruce）從希臘帶回英國，它也是世界上最大的一件遭盜取的希臘雕刻藝術品。

▲上圖是埃爾金大理石雕刻的局部，原本位在帕德嫩神廟的山牆（參照第一冊）之上。

埃爾金伯爵在收集這些藝術珍品時，手段之粗暴只能用「野蠻」二字來形容。由於他的粗暴，不知道破壞了多少無價的歷史遺蹟。

浪漫主義藝術

大衛的新古典主義隨著拿破崙失勢逐漸失去了原有的風采，繼之而起的是一群追求自由表現風格的藝術家，他們的興趣已經轉移到對異國的憧憬、中世紀神話故事，以及自然中帶有神祕色彩的特殊景致。這就是所謂的浪漫主義（Romanticism），流行於十九世紀的一股藝術熱潮。

浪漫主義畫家們普遍對受制於新古典主義的規範至為反感，他們一再試圖能更自由自在地擴大自我興趣的範疇。面對合乎理性的理論，他們更偏好自由的想像，而且熱愛自然，嚮往激越的戀情、犧牲的死亡、破滅的自盡，更對富

有神祕性的、人類能力所不能及的非理性事物倍感興趣。於是就在這樣的目標下，這群以極為敏銳的觸角做為武器，眼觀人類未知世界的浪漫主義藝術家們，便創作出許多充滿豐富想像力，重視情感表現更勝於道德的藝術經典作品。

法國

傑利柯（Theodore Géricault）從青年時期便開始描繪拿破崙軍隊中的英雄人物，留下了一些例如「皇家衛隊的騎兵軍官」（*Ufficiale del Cavalleggeri cella Guardia Imperiale*）（▼⑲）之類的作品。而傑利柯最知名的作品則是「梅杜莎之筏」（*La Zattera della Medusa*，參

⑲傑利柯　皇家衛隊的騎兵軍官
巴黎・羅浮宮

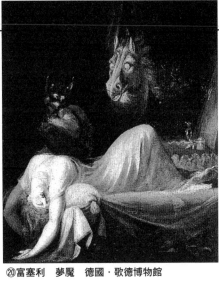
⑳富塞利　夢魘　德國·歌德博物館

但丁的《神曲》、莎士比亞戲劇《哈姆雷特》的內容為材料，完成了一些文學與繪畫創作。德拉克洛瓦在十九世紀後半與安格爾齊名，相當於法國藝術的主流大師，不過他後半期的藝術更具價值，理由是因為他前往北非旅行，發現了地中海上的光線與色彩。德拉克洛瓦挑戰新式色彩的表現，使他成為日後印象派藝術家的先驅。

英國

相較於一向以新古典主義為主流的法國，其實英國與日耳曼地區在更早之前就已經出現了浪漫主義藝術。

來自瑞士的富塞利（Henry Fuseli），在他的作品「夢魘」（The Nightmare）（▼⑳）中，我們看到惡魔坐在一位沉睡中女性的身上，後方還出現了中世紀傳說中常出現的、看似馬兒的幽靈怪物。富塞利向來被視為異類，但是詩人兼畫家布萊克（William Blake）卻是他的摯友。布萊克曾學習哥德式藝術，還因為給自己的詩集插畫塗上顏色，而發

照頁133）。這幅以當時實際發生的軍艦海上失事沉船事件為主題的傑作，充分表現出遭受命運之浪的吞噬，卻仍舊不屈不撓面對現實的人們，而這樣的表現也為浪漫主義揭開了序幕。

傑利柯的好友德拉克洛瓦（Eugene Delacroix，參照頁129）則畫下了以希臘獨立戰爭為題材的「巧斯島的屠殺」（The Massacre at Chios），將一件發生在遙遠國度的史事描繪成一幅充滿戲劇張力的彩色圖畫。此外，由於對文學的興趣，德拉克洛瓦還曾以文藝復興詩人

㉑康斯塔伯　從主教領地看沙茲伯里主教堂　倫敦・維多利亞及亞伯特博物館

明了彩色版畫的新技法。布萊克曾在皇家藝術學院學畫，但是他對那些制式教學相當反感。他創作出許多充滿幻想、靈視與神祕性的作品。他那極度自由的表現甚至影響到之後的新藝術（Art Nouveau，參照第三冊）。

此外，英國的風景畫也較法國領先進入黃金時期。康斯塔伯（John Constable）和泰納（Joseph Turner）便是當時最具代表性的畫家。

康斯塔伯（▼㉑）觀察天空無限的變化，泰納則研究光線與色彩的關係，並對暴風雨和速度感充滿興趣，因而在他的作品裡處處可見到大自然的力量（參照頁149）。

日耳曼

在日耳曼地區，風景畫也是浪漫主義畫家最擅長的一種繪畫類型。佛列德利赫（Friedrich）尤其偏好視野遼闊的風景，他從大海、群山一直畫到無邊無際的雲海。因為他感受到自然界中存在著一股超越人類思考的神聖力量。他在「冰海」（The Sea of Ice）（▼㉒）作品中，藉由一艘被巨大冰山擊碎的遇難船隻，充分表現了他對世間命運的感動。

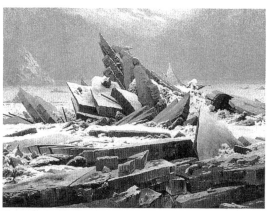

㉒佛列德利赫　冰海　德國・漢堡博物館

何謂「東方主義」？

在十九世紀的歐洲畫家身上，我們可以清楚看到他們對東方世界的憧憬與嚮往。其中最具代表性的，就屬安格爾的「宮女」和德拉克洛瓦的「阿爾及耳的女人」兩幅作品。除了這兩位大師，當時還出現了許多專門畫東方風俗與風景的畫家。

「東方主義」中所謂的「東方世界」，其實是指中東與北非的伊斯蘭世界。

東方主義在十八世紀時，僅是對位於遙遠東方國家的一股想像，後來由於拿破崙遠征埃及，畫家才有機會親眼見到真實的東方世界。之後為了脫離鄂圖曼土耳其統治，於一八二○年代所爆發的希臘獨立戰爭，以及一八三○年代法軍遠征阿爾及利亞，也都對當時藝術造成了極大的刺激。

此外，由於出現了諸如德拉克洛瓦等親身前往東方旅行的優秀畫家，東方主義更理所當然地成為十九世紀繪畫的重要潮流。

決定畫家命運的「沙龍」

為皇家繪畫和雕刻學院建立了完備制度的考爾白（參照頁20），由於他的提案，一六六七年在羅浮宮舉行了第一次官辦展覽會，展出的是當時學院會員們的作品。由於展示廳名叫方形廳（Salon Carr），因此後來人們便習慣將官方舉辦的畫展稱為「沙龍」。

法國大革命爆發後，沙龍也接受非學院會員的參與，而且參展者的人數急遽增加。到了十九世紀，沙龍演變成拔擢畫家和畫家們尋求曝光機會的所在。浪漫主義與寫實主義兩派之間的論戰，也就是在沙龍中發生。

不過到了十九世紀末期，出現了許多私人畫廊，這些畫廊也同樣具有沙龍的功能。

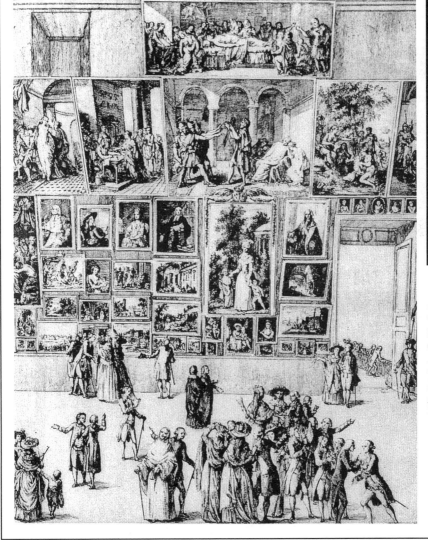

「沙龍」裡所展示的作品從地板到天花板，掛滿了整面牆壁。左圖是一七八五年的沙龍實景，高掛在牆面中央的是大衛的作品「何拉第兄弟之誓」（參照頁117）。

文學與音樂的浪漫主義

十九世紀初所形成的浪漫主義，其影響之大遍及所有藝術領域。或許我們可以將這股思潮視為一種重視情感與自由更勝於新古典主義所主張的理性與秩序的新思維。

十八世紀末葉的日耳曼，文學家席勒（Friedrich von Schiller）、歌德，他們作品中瀰漫著率真與炙烈的情感，獲得了廣大讀者的迴響。另外還有曾經投身希臘獨立戰爭的英國詩人拜倫（George Gordon Byron），他那熱情如火的一生，也讓所有的歐洲青年人津津樂道。

文豪歌德（1749～1832）

作曲家蕭邦（1810～1849）

同時也完成了許多熱情激越的鋼琴曲，因而有「鋼琴詩人」之稱。

這種豐富情感的表現傾向，同樣也出現在音樂界。波蘭籍的蕭邦，在巴黎期間除了與德拉克洛瓦等畫家交往甚密，

詩人拜倫（1788～1824）

浪漫主義與精神病

在眾多追求新感受、表現異於尋常或超現實景物的畫家當中，不乏存在著一些企圖追求新感受、表現異於尋常或超現實景物的畫家。他們一心期盼能用自己的畫筆，將人們內在的心理、恐懼和瘋狂，描繪在自己的畫紙上。

宣告浪漫主義時代來臨的法國畫家傑利柯就曾經畫過精神病患的肖像畫。另外英國畫家布萊克不單出版過自己的詩集，也曾為幻想文學作家楊恩畫過書籍插畫。

布萊克　高尚的辯白或回應的俗人　楊恩《哀怨：或夜思》水彩插畫　倫敦・大英博物館

大衛 與新風格藝術的揭幕

Jacques Louis David
[1748.8.30～1825.12.29]

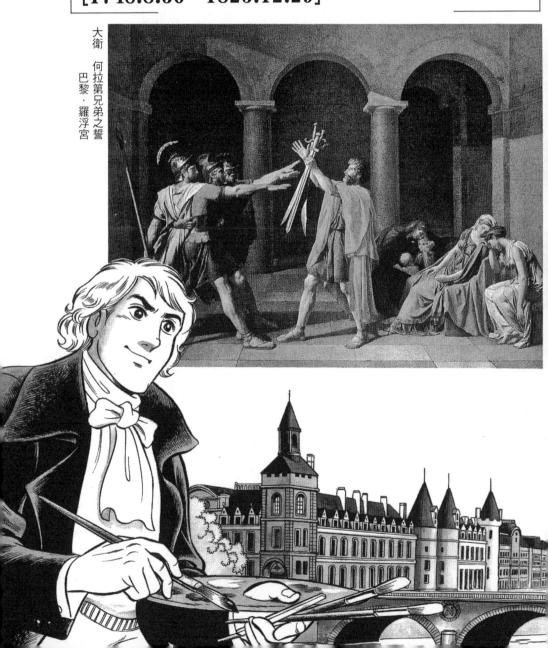

大衛 何拉第兄弟之誓
巴黎‧羅浮宮

布雪　春天　紐約・弗立克收藏館

十八世紀初期，法國宮廷發展出一種極盡奢華、如夢似幻的貴族生活，因而產生了追求優雅與細膩的洛可可藝術。

＋羅馬大獎：限皇家繪畫和雕刻學院學生參加的作品競賽，優勝者可以獲得留學羅馬的獎學金。

但是到了一七四八年，義大利龐貝城的古羅馬遺蹟正式開挖，藝術界從此將焦點移到古典主義的藝術風格上。

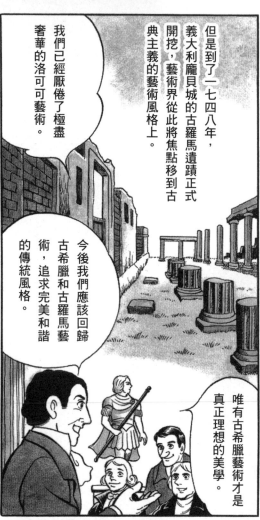

我們已經厭倦了極盡奢華的洛可可藝術。

今後我們應該回歸古希臘和古羅馬藝術，追求完美和諧的傳統風格。

唯有古希臘藝術才是真正理想的美學。

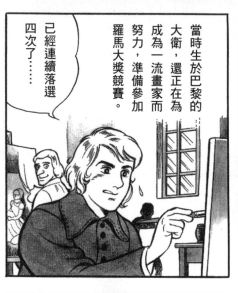

當時生於巴黎的大衛，還正在為成為一流畫家而努力，準備參加羅馬大獎競賽。

已經連續落選四次了……

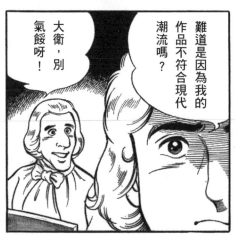

難道是因為我的作品不符合現代潮流嗎？

大衛，別氣餒呀！

118

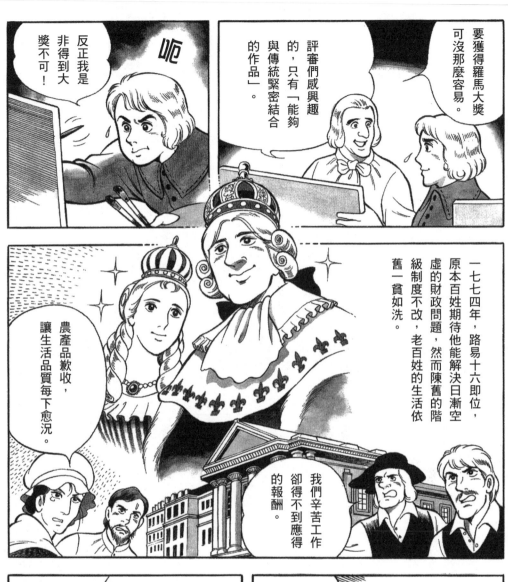

反正我是非得到大獎不可！

呃

「評審們感興趣的，只有『能夠與傳統緊密結合的作品』。」

要獲得羅馬大獎可沒那麼容易。

一七七四年，路易十六即位，原本百姓期待他能解決日漸空虛的財政問題，然而陳舊的階級制度不改，老百姓的生活依舊一貧如洗。

農產品歉收，讓生活品質每下愈況。

我們辛苦工作卻得不到應得的報酬。

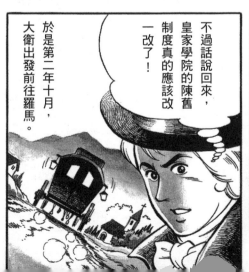

於是第二年十月，大衛出發前往羅馬。

不過話說回來，皇家學院的陳舊制度真的應該改一改了！

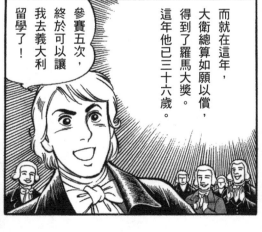

而就在這年，大衛總算如願以償，得到了羅馬大獎。這年他已三十六歲。

參賽五次，終於可以讓我去義大利留學了！

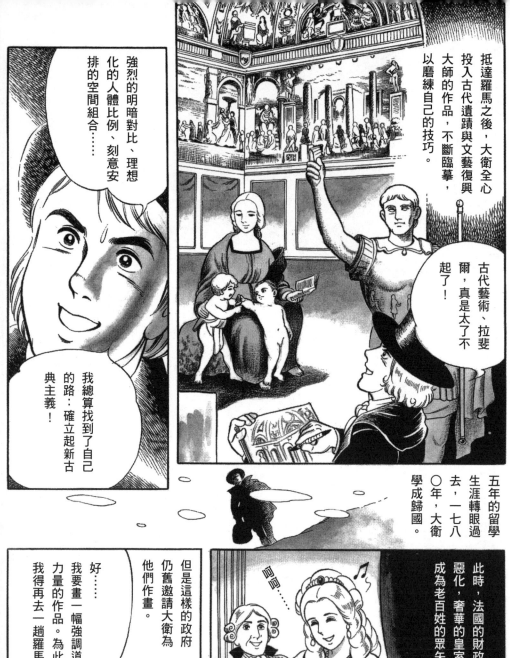

抵達羅馬之後，大衛全心投入古代遺蹟與文藝復興大師的作品，不斷臨摹，以磨練自己的技巧。

古代藝術、拉斐爾，真是太了不起了！

強烈的明暗對比、理想化的人體比例、刻意安排的空間組合……

我總算找到了自己的路：確立起新古典主義！

五年的留學生涯轉眼過去，一七八〇年，大衛學成歸國。

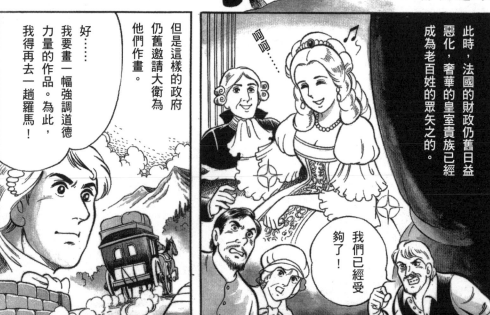

此時，法國的財政仍舊日益惡化，奢華的皇室貴族已經成為老百姓的眾矢之的。

呵呵……

我們已經受夠了！

但是這樣的政府仍舊邀請大衛為他們作畫。

好……我要畫一幅強調道德力量的作品。為此，我得再去一趟羅馬！

隨後，這幅作品感動了巴黎的人們，彷彿預告了這場革命即將來臨。

我也要在藝術界中進行一場藝術革命！

到達羅馬以後，大衛立刻開始著手創作「何拉第兄弟之誓」（參照頁117）。

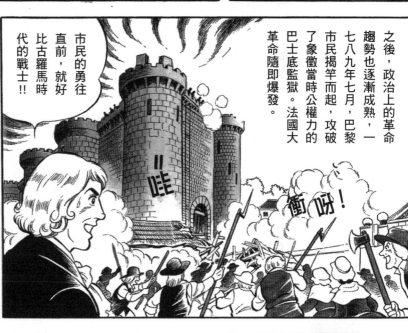

就在革命爆發的兩個月前，由貴族、教士、平民共同舉行的三級會議正式決裂。六月二十日，由第三階級（平民）所建立的國民會議誓言制訂憲法。

市民的勇往直前，就好比古羅馬時代的戰士！！

之後，政治上的革命趨勢也逐漸成熟，一七八九年七月，巴黎市民揭竿而起，攻破了象徵當時公權力的巴士底監獄。法國大革命隨即爆發。

衝呀！

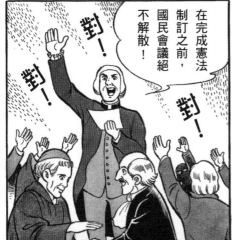

÷巴士底監獄：象徵專制制度、長期拘禁政治犯的監獄。

對！

對！

對！

在完成憲法制訂之前，國民會議絕不解散！

於是他跟隨著革命黨的行動，留下了幾幅當時革命的情景，包括「網球場宣言」在內。

新的時代已經開始了！

創作「何拉第兄弟之誓」的大衛，支持革命黨，

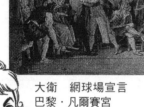

人權宣言讓人類的自由與平等重見天日。我要用這幅作品讓後世永遠記得這歷史性的一刻。

大衛　網球場宣言
巴黎・凡爾賽宮

一七九三年，大衛又完成了一幅描寫革命志士遭人暗殺的主題：「馬拉之死」。

隨後大衛從國民公會的議員一直晉升至雅各賓俱樂部議長和國民公會議長。

大衛　上斷頭台前的瑪麗皇后
巴黎・羅浮宮

大衛　馬拉之死　布魯塞爾・皇家藝術博物館

A. MARAT.
DAVID

✚ 雅各賓黨：由羅伯斯比所領導的激進派，主張實現共和制。

一七九二年，國民公會成立，大衛所屬的雅各賓黨獲得實權，國王的權力隨即被宣告解除。

宣布判決……國王死刑！

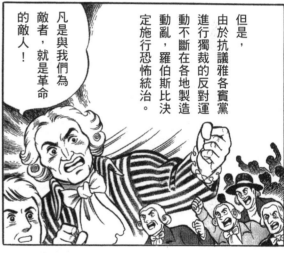

大衛廢除了
舊制的學院。

我們一起來
創造一個自由
且創新的藝術
環境吧！

大衛還為「革命」大典的總策劃人與法官設
計服裝，當時的大衛正處於事業的顛峰。

建築師塞立耶　伏爾泰靈車計畫案素描
巴黎‧卡納瓦雷博物館

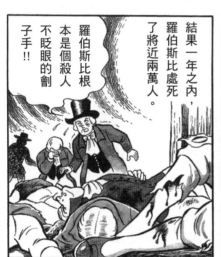

結果一年之內，
羅伯斯比處死
了將近兩萬人。

羅伯斯比根
本是個殺人
不眨眼的劊
子手！！

但是，
由於抗議雅各賓黨
進行獨裁的反對運
動不斷在各地製造
動亂，羅伯斯比決
定施行恐怖統治。

凡是與我們為
敵者，就是革命
的敵人！

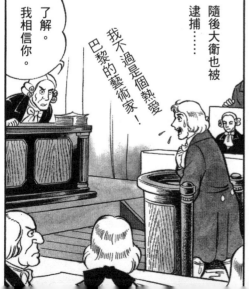

了解。
我相信你。

隨後大衛也被
逮捕……

我不過是個熱愛
巴黎的藝術家！

不久之後，
一七九四年七月，
反對派發動政變，
羅伯斯比遭處極刑。

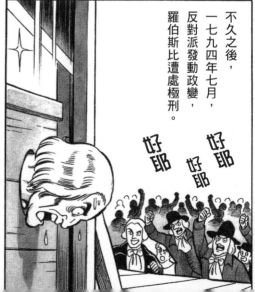

好
耶

好
耶

†督政府：成立於一七九五年，由五位督政所組成的新政府。

†執政府：成立於一七九九年，設有三位執政，但實際由拿破崙獨裁。

之後，大衛被軟禁在盧森堡宮，直到第二年為止。

沒辦法，誰叫我是羅伯斯比的朋友呢……

隨後，督政府成立，但是老百姓的生活依然不見改善，於是民怨四起。

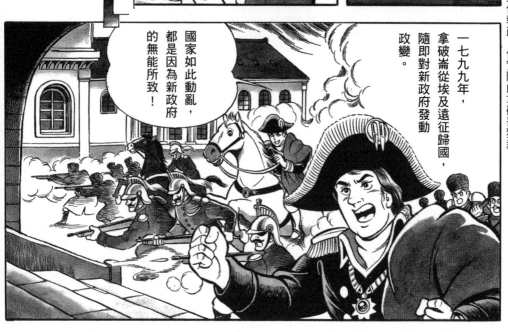

一七九九年，拿破崙從埃及遠征歸國，隨即對新政府發動政變。

國家如此動亂，都是因為新政府的無能所致！

拿破崙獲取政權之後，立刻成立執政府，力求國內安定。

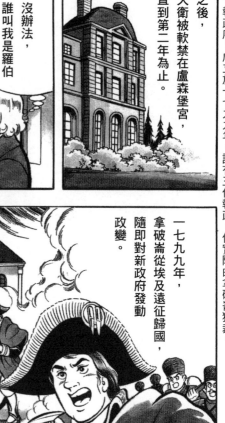

就在此時，大衛開始創作拿破崙的肖像畫與歷史畫。

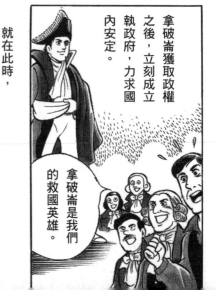

拿破崙是我們的救國英雄。

為了讓全民團結，繪畫也是非常重要的戰略。

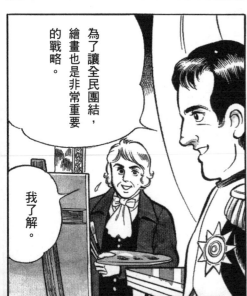

我了解。

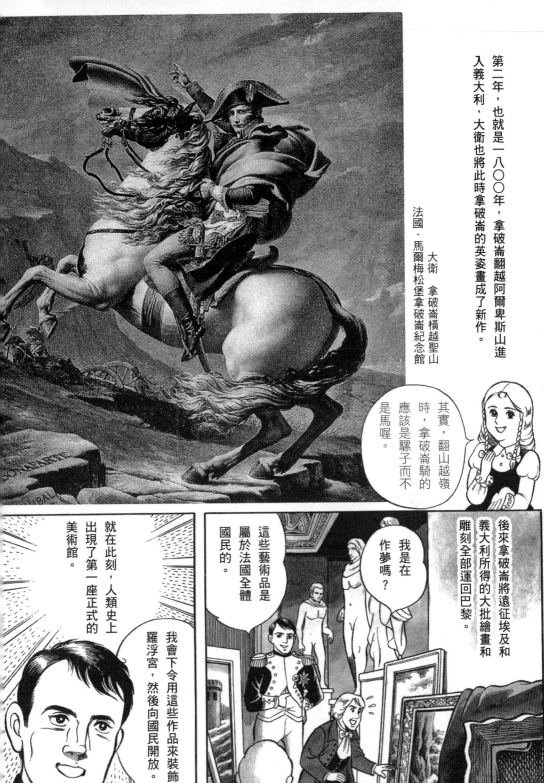

第二年，也就是一八○○年，拿破崙翻越阿爾卑斯山進入義大利，大衛也將此時拿破崙的英姿畫成了新作。

大衛　拿破崙橫越聖山
法國・馬爾梅松堡拿破崙紀念館

其實，翻山越嶺時，拿破崙騎的應該是騾子而不是馬喔。

後來拿破崙將遠征埃及和義大利所得的大批繪畫和雕刻全部運回巴黎。

我是在作夢嗎？

這些藝術品是屬於法國全體國民的。

我會下令用這些作品來裝飾羅浮宮，然後向國民開放。

就在此刻，人類史上出現了第一座正式的美術館。

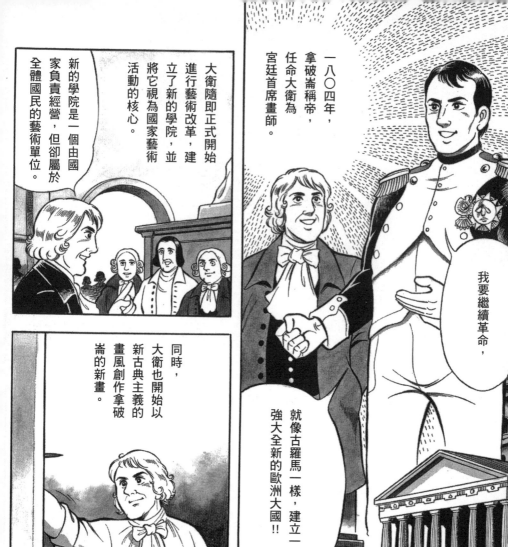

一八〇四年，拿破崙稱帝，任命大衛為宮廷首席畫師。

我要繼續革命，

就像古羅馬一樣，建立一個強大全新的歐洲大國！！

大衛隨即正式開始進行藝術改革，建立了新的學院，並將它視為國家藝術活動的核心。

新的學院是一個由國家負責經營，但卻屬於全體國民的藝術單位。

同時，大衛也開始以新古典主義的畫風創作拿破崙的新畫。

真是工程浩大耶！

這是為了讓更多人獲得正義與勇氣而創作的。

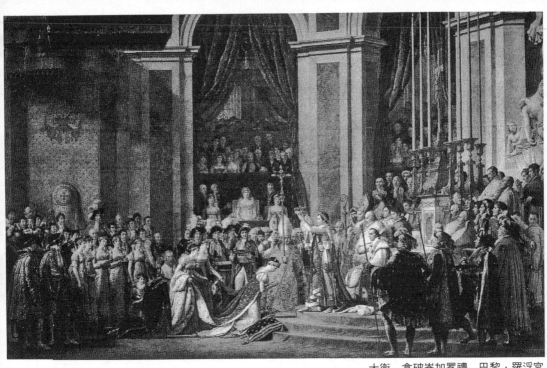

大衛　拿破崙加冕禮　巴黎・羅浮宮

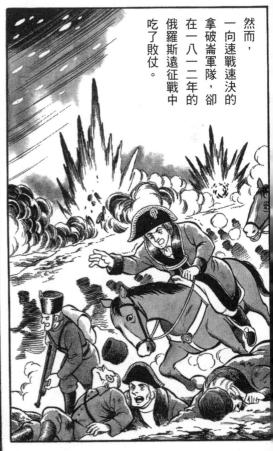

然而，
一向速戰速決的
拿破崙軍隊，卻
在一八一二年的
俄羅斯遠征戰中
吃了敗仗。

之後的萊比錫
會戰也敗給了
反拿破崙的諸
國聯軍。

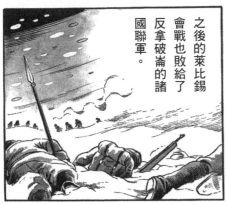

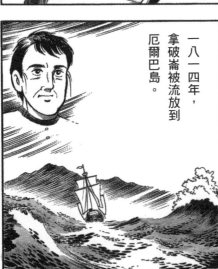

一八一四年，
拿破崙被流放到
厄爾巴島。

† 萊比錫會戰：發生於一八一三年，拿破崙大軍與各國聯軍之間的重大決戰。

† 厄爾巴島：地中海北部的一座小島。

╬ 維也納體制：由奧地利首相梅特涅為首的國際新體制，重視諸國王室與宮廷的利益更勝於老百姓的權利。

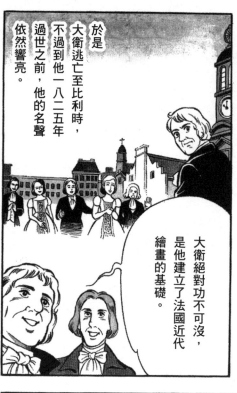

於是
大衛逃亡至比利時，
不過到他一八二五年
過世之前，他的名聲
依然響亮。

歐洲的政治核心
移到了維也納，
成立了維也納體制，
將歐洲帶回革命之前的狀態。

大衛絕對功不可沒，
是他建立了法國近代
繪畫的基礎。

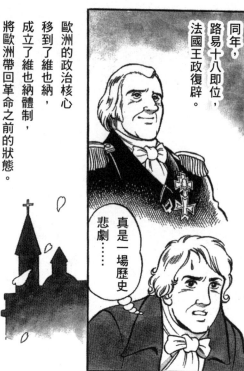

同年，
路易十八即位，
法國王政復辟。

真是一場歷史
悲劇……

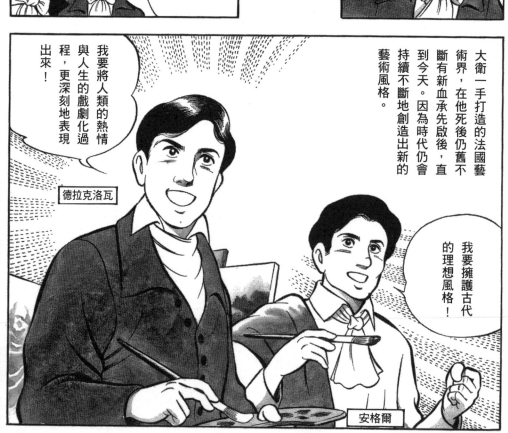

大衛一手打造的法國藝
術界，在他死後仍舊不
斷有新血承先啟後，直
到今天。因為時代仍會
持續不斷地創造出新的
藝術風格。

我要擁護古代
的理想風格！

安格爾

我要將人類的熱情
與人生的戲劇化過
程，更深刻地表現
出來！

德拉克洛瓦

將激情與鮮活色彩充分表現於繪畫藝術的

德拉克洛瓦 與浪漫主義的確立

Eugène Delacroix

[1798.4.26～1863.8.13]

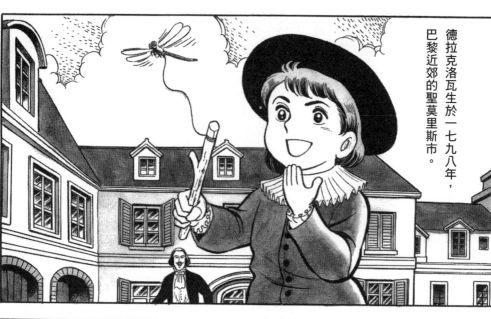

✝ 拉斐爾（一四八三～一五二○）：義大利文藝復興三大巨匠之一（參照第一冊）。

✝ 提香（一四九○～一五七六）：文藝復興時期威尼斯畫派畫家。

德拉克洛瓦生於一七九八年，巴黎近郊的聖莫里斯市。

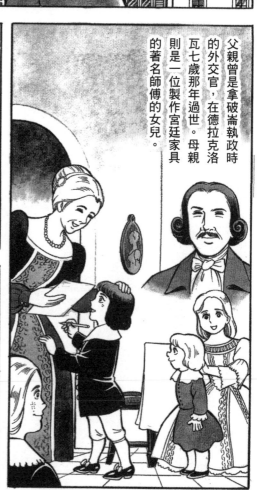

父親曾是拿破崙執政時的外交官，在德拉克洛瓦七歲那年過世。母親則是一位製作宮廷家具的著名師傅的女兒。

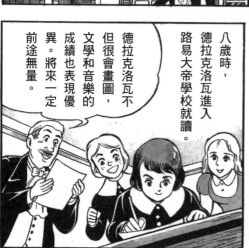

八歲時，德拉克洛瓦進入路易大帝學校就讀。

德拉克洛瓦不但很會畫圖，文學和音樂的成績也表現優異。將來一定前途無量。

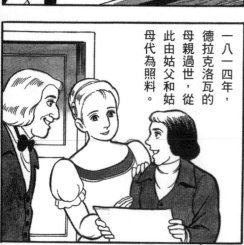

一八一四年，德拉克洛瓦的母親過世，從此由姑父和姑母代為照料。

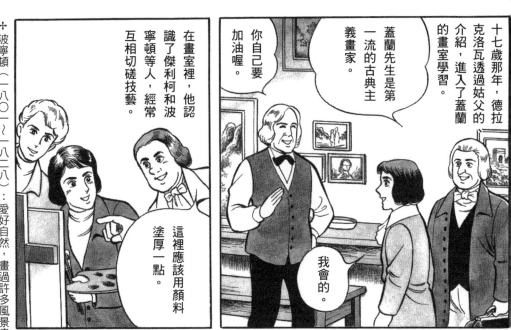

十七歲那年，德拉克洛瓦透過姑父的介紹，進入了蓋蘭的畫室學習。

蓋蘭先生是第一流的古典主義畫家。

你自己要加油喔。

我會的。

在畫室裡，他認識了傑利柯和波寧頓等人，經常互相切磋技藝。

這裡應該用顏料塗厚一點。

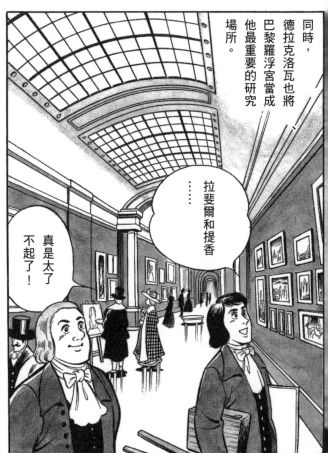

同時，德拉克洛瓦也將巴黎羅浮宮當成他最重要的研究場所。

……拉斐爾和提香

真是太了不起了！

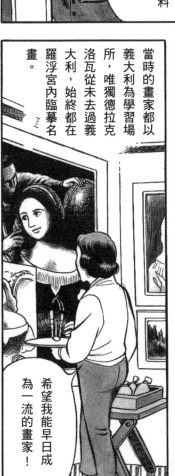

當時的畫家都以義大利為學習場所，唯獨德拉克洛瓦從未去過義大利，始終都在羅浮宮內臨摹名畫。

希望我能早日成為一流的畫家！

✝ 傑利柯（一七九一～一八二四）：浪漫主義先驅，法國畫家。

✝ 波寧頓（一八○一～一八二八）：愛好自然，畫過許多風景畫的英國畫家。曾經教導德拉克洛瓦水彩畫。

131

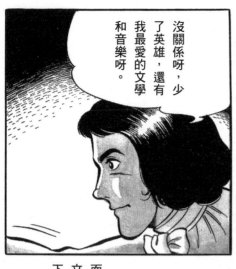

沒關係呀，少了英雄，還有我最愛的文學和音樂呀。

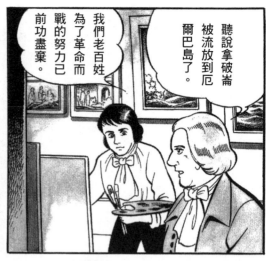

聽說拿破崙被流放到厄爾巴島了。

我們老百姓為了革命而戰的努力已前功盡棄。

德拉克洛瓦的身體向來算不上健康，但是在他內心卻潛藏著一股烈火般的熱情。

而且他從未放棄自小對文學的興趣，後來還留下了一本文學日記。

大衛學生的作品完全失去了靈魂。

我對大衛畫派那種歌頌戰爭與皇帝的內容不抱任何希望。

未來的繪畫所需要的，是與我們的生命產生共鳴的內容。

傑利柯，你覺得未來的法國繪畫會如何呢？

喔……

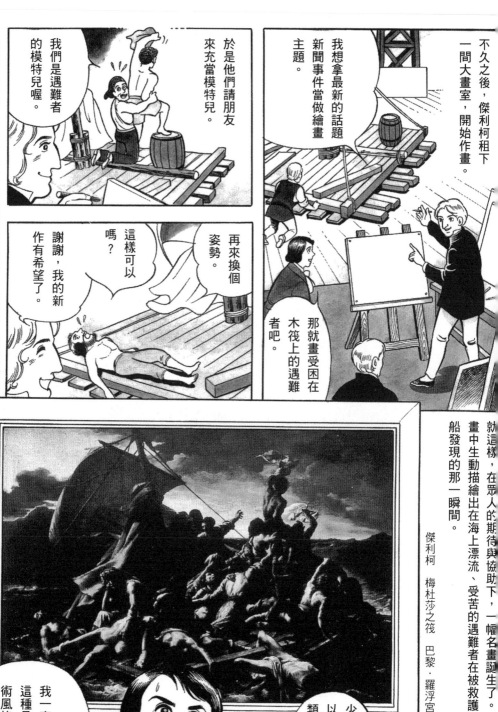

不久之後，傑利柯租下一間大畫室，開始作畫。

我想拿最新的話題新聞事件當做繪畫主題。

那就畫受困在木筏上的遇難者吧。

於是他們請朋友來充當模特兒。

我們是遇難者的模特兒喔。

再來換個姿勢。

謝謝，我的新作有希望了。

這樣可以嗎？

✝ 話題新聞事件：一八一六年一艘法國軍艦在西非外海遇難，船員搭乘木筏在海上漂流了二十天，最後只有十五名船員劫後餘生。

就這樣，在眾人的期待與協助下，一幅名畫誕生了。
畫中生動描繪出在海上漂流、受苦的遇難者在被救護船發現的那一瞬間。

傑利柯 梅杜莎之筏 巴黎·羅浮宮

少了英雄，還是可以用畫筆表現出人類的生命劇。

我一直在尋找的就是這種具有生命力的藝術風格！

†但丁（一二六五～一三二一）：以詩集《神曲》聞名於世的義大利詩人，《神曲》包含〈地獄篇〉等三部。

真希望能畫出超越傑利柯那樣的生命繪畫。

好吧，我繼續研究我最愛的文學，說不定可以找到適合的題材！

咳咳……

啊……最近有點發燒。我又感冒了嗎？

一八二二年，二十四歲的德拉克洛瓦以但丁〈地獄篇〉為主題，完成了「但丁和維吉爾共渡冥河」，並拿去沙龍參展。

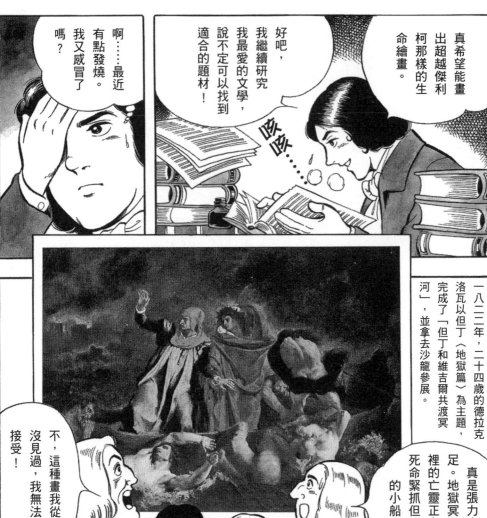

真是張力十足。地獄冥河裡的亡靈正在死命緊抓但丁的小船！

不，這種畫我從沒見過，我無法接受！

結果這幅畫得到的評價相當兩極，不過仍舊獲得了幾位重要評審的支持，認為德拉克洛瓦是位前景看好的新銳畫家。

放心吧，繼續走你自己的路。

謝謝！

結果這幅畫被政府收購，後來變成許多前衛畫家的最佳學習藍本。

一八二四年，德拉克洛瓦最敬愛的傑利柯過世。

酷愛騎馬的傑利柯在兩年前意外落馬，之後一直臥病不起。

同年，新古典畫派的吉羅代特里奧松過世，隔年，大衛也逝世於他的流亡地布魯塞爾。世代交替的浪潮正推動著美術史前進。

✝ 吉羅代特里奧松（一七六七～一八二四）：法國新古典主義畫家，大衛的學生。

這年，德拉克洛瓦又完成了一幅沙龍作品。

當時剛從羅馬歸國的安格爾，也在這一次的沙龍推出了他的作品。

但是就在沙龍開幕前夕，德拉克洛瓦深受英國畫家康斯塔伯的作品所感動。於是決定重畫自己的參展作品。

康斯塔伯實在太高明了。我得跟他學習……

我也要學他大膽使用更鮮豔的顏色！

✝ 康斯塔伯 乾草車 倫敦・國家藝廊

✝ 康斯塔伯（一七七六～一八三七）：他的風景畫永遠充滿著明亮的光線。

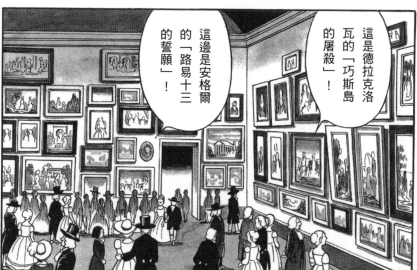

這是德拉克洛瓦的「巧斯島的屠殺」！

這邊是安格爾的「路易十三的誓願」！

安格爾表現的是
繼承大衛新古典
主義的畫風。

而德拉克洛瓦的這
幅作品則是描寫土
耳其軍隊在地中海
島嶼上屠殺兩萬名
希臘人的史實。

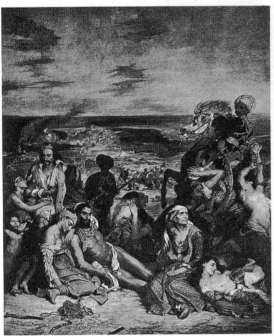

德拉克洛瓦　巧斯島的屠殺
巴黎‧羅浮宮

安格爾　路易十三的誓願
法國蒙托邦‧聖母大教堂

在眾說紛紜之後，
結果政府還是出資
買下了德拉克洛瓦
的這幅作品。

但是只獲得
第二名！

結果安格爾獲選成為皇家
繪畫和雕刻學院的會員。

安格爾肯定是下
一代法國藝術的
中流砥柱！

相形之下，德拉
克洛瓦就……他的
「但丁和維吉爾共渡
冥河」可圈可點，但
是這幅畫簡直是扼殺
了繪畫藝術！

我可不這麼認
為，我欣賞德
拉克洛瓦。

136

一八二五年，德拉克洛瓦出發前往英國。

傑利柯生前也曾說過英國是個值得一遊的地方......

當然還有康斯塔伯的作品......

我想親眼看看英國紳士的禮貌態度和生活方式。

天空明亮的光線，樹木清新的鮮綠，還有雲朵、大氣，彷彿就在眼前！

到了英國，德拉克洛瓦欣賞了歌德的戲劇《浮士德》。

水彩畫和康斯塔伯色彩鮮豔的風景畫也再次感動了德拉克洛瓦。

德拉克洛瓦在英國停留了三個月，回國後他仍不忘這份感動，完成了許多作品。而就在兩年後的沙龍——

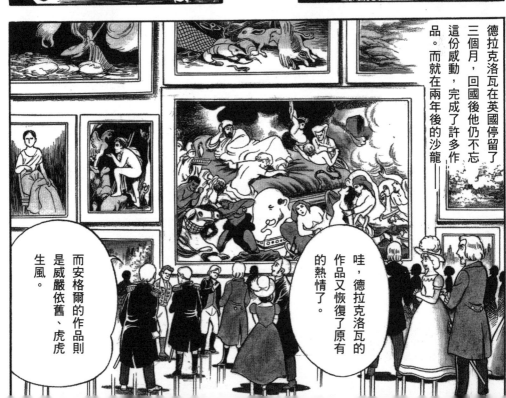

哇，德拉克洛瓦的作品又恢復了原有的熱情了。

而安格爾的作品則是威嚴依舊、虎虎生風。

德拉克洛瓦　薩達那培拉斯之死　巴黎‧羅浮宮

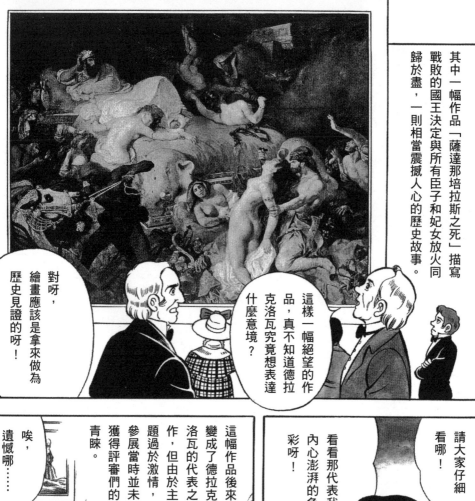

‡ 薩達那培拉斯：英國詩人拜倫筆下的一位國王。

其中一幅作品「薩達那培拉斯之死」描寫戰敗的國王決定與所有臣子和妃女放火同歸於盡，一則相當震撼人心的歷史故事。

對呀，繪畫應該是拿來做為歷史見證的呀！

這樣一幅絕望的作品，真不知道德拉克洛瓦究竟想表達什麼意境？

這幅作品後來變成了德拉克洛瓦的代表之作，但由於主題過於激情，參展當時並未獲得評審們的青睞。

唉，遺憾哪……

請大家仔細看哪！

看看那代表我內心澎湃的色彩呀！

但是在當時已經擁有大師身分的安格爾心中，德拉克洛瓦已經是位一等一的畫家。

儘管德拉克洛瓦描繪的內容與我不同，但他絕對是個不可多得的繪畫天才……

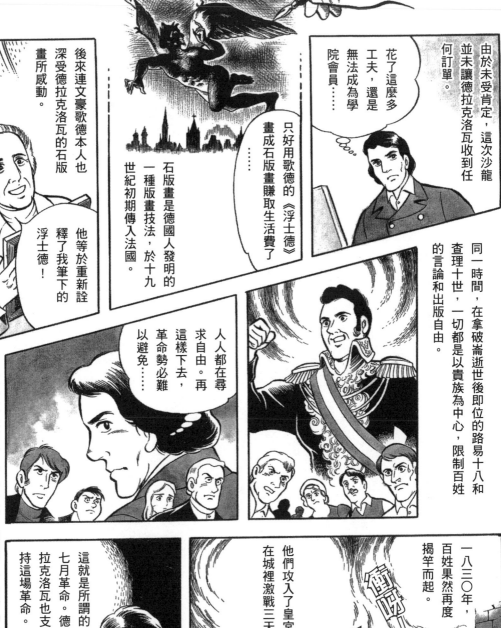

由於未受肯定，這次沙龍並未讓德拉克洛瓦收到任何訂單。

花了這麼多工夫，還是無法成為學院會員……

只好用歌德的《浮士德》畫成石版畫賺取生活費了……

石版畫是德國人發明的一種版畫技法，於十九世紀初期傳入法國。

後來連文豪歌德本人也深受德拉克洛瓦的石版畫所感動。

他等於重新詮釋了我筆下的浮士德！

同一時間，在拿破崙逝世後即位的路易十八和查理十世，一切都是以貴族為中心，限制百姓的言論和出版自由。

人人都在尋求自由。再這樣下去，革命勢必難以避免……

✝歌德（一七四九～一八三二）：德國詩人，因作品《浮士德》而著名。

✝石版畫：參照頁104。

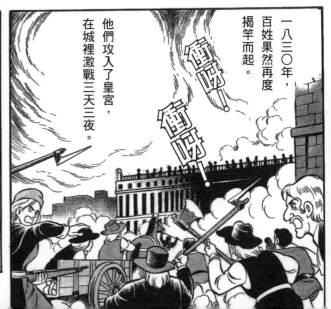

一八三○年，百姓果然再度揭竿而起。

他們攻入了皇宮，在城裡激戰三天三夜。

衝呀！

衝呀！

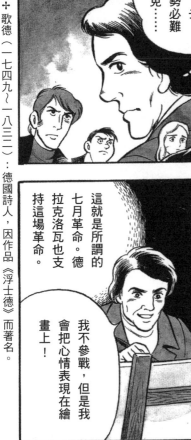

這就是所謂的七月革命。德拉克洛瓦也支持這場革命。

我不參戰，但是我會把心情表現在繪畫上！

✝東方世界…參照頁114。

查理十世逃亡到英國以後，

市民領袖路易腓力即位，巴黎因而暫時恢復了平靜。

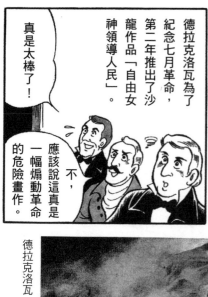

德拉克洛瓦為了紀念七月革命，第二年推出了沙龍作品「自由女神領導人民」。

應該說這真是一幅煽動革命的危險畫作。

不，

真是太棒了！

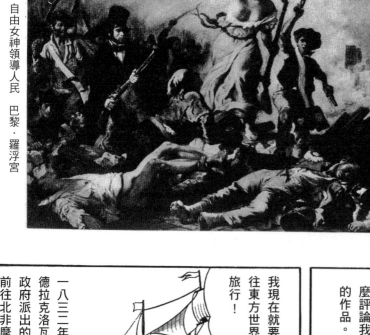

德拉克洛瓦　自由女神領導人民　巴黎・羅浮宮

這幅作品描寫為了爭取自由揭竿而起的巴黎市民，評審的反應再度分歧。據說在中央自由女神左側，那位戴大禮帽的持槍青年，就是德拉克洛瓦本人。

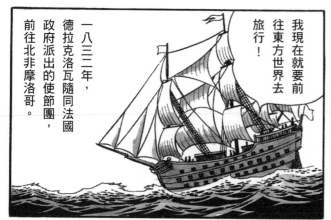

一八三二年，德拉克洛瓦隨同法國政府派出的使節團，前往北非摩洛哥。

我現在就要前往東方世界去旅行！

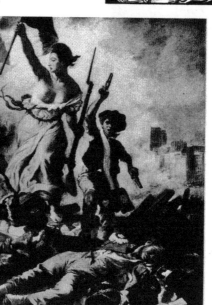

我才不在乎大家怎麼評論我的作品。

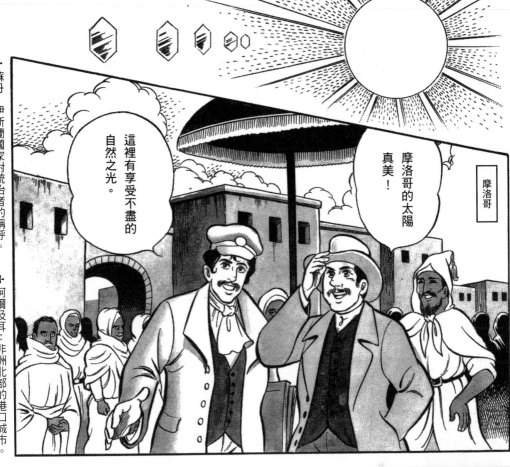

摩洛哥

這裡有享受不盡的自然之光。

摩洛哥的太陽真美！

✝蘇丹：伊斯蘭國家對統治者的稱呼。

✝阿爾及耳：非洲北部的港口城市。

✝後宮：指蘇丹妻妾們居住的地方。

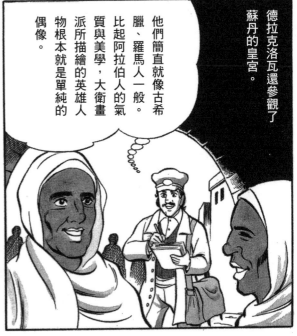

德拉克洛瓦還參觀了蘇丹的皇宮。

他們簡直就像古希臘、羅馬人一般。比起阿拉伯人的氣質與美學，大衛畫派所描繪的英雄人物根本就是單純的偶像。

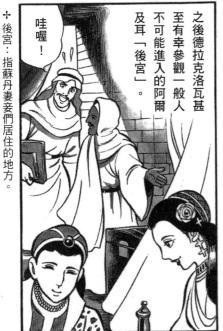

之後德拉克洛瓦甚至有幸參觀一般人不可能進入的阿爾及耳「後宮」。

哇喔！

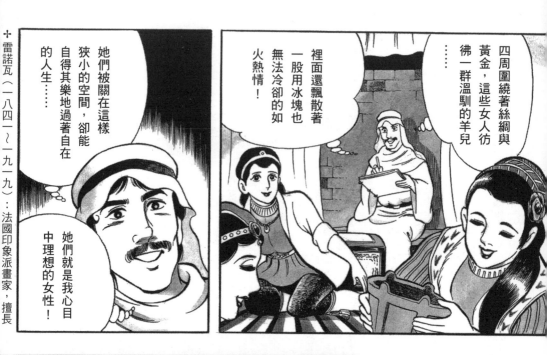

＋雷諾瓦（一八四一～一九一九）：法國印象派畫家，擅長

她們被關在這樣
狹小的空間，卻能
自得其樂地過著自在
的人生……

她們就是我心目
中理想的女性！

裡面還飄散著
一股用冰塊也
無法冷卻的如
火熱情！

四周圍繞著絲綢與
黃金，這些女人彷
彿一群溫馴的羊兒
……

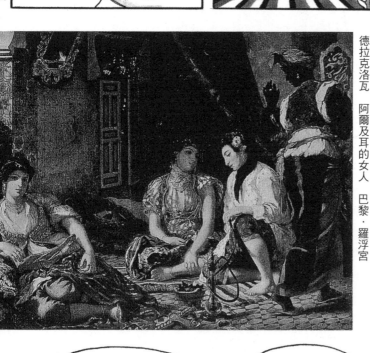

德拉克洛瓦　阿爾及耳的女人　巴黎‧羅浮宮

儘管德拉克洛瓦在摩洛哥僅停留了四個月，
這趟旅行的印象，卻為他帶來了極大的改變。
回國之後的一八三四年，
他完成了新作「阿爾及耳的女人」，
這幅作品直接影響到許多後輩畫家，
包括雷諾瓦在內。

我有效地運用色彩
描繪出我印象中的
感官世界！

摩洛哥之旅對我最大
的收穫就是，讓我發
現了紅與綠、藍與橘
的色彩組合！！

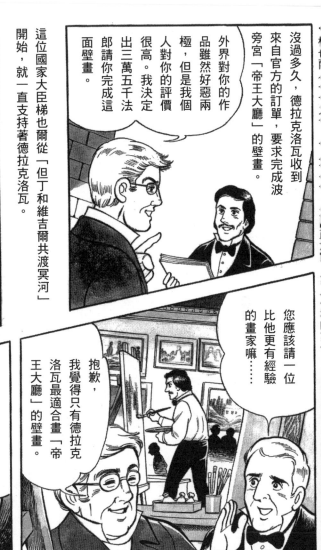

沒過多久，德拉克洛瓦收到來自官方的訂單，要求完成波旁宮「帝王大廳」的壁畫。

外界對你的作品雖然好惡兩極，但是我個人對你的評價很高。我決定出三萬五千法郎請你完成這面壁畫。

這位國家大臣梯也爾從「但丁和維吉爾共渡冥河」開始，就一直支持著德拉克洛瓦。

一八三三年——

「帝王大廳」的天棚四邊各長十一公尺，看來不是件容易的任務！

您應該請一位比他更有經驗的畫家嘛……

抱歉，我覺得只有德拉克洛瓦最適合畫「帝王大廳」的壁畫。

我一定要讓批評我的人和安格爾對我另眼相看！

在創作這幅壁畫的數年間，德拉克洛瓦偶爾會與福爾潔夫人相處，這是他唯一平靜的時間。

您這兒好比天堂一樣。

呼——

另外，他也和文學女作家喬治桑以及她的作曲家情人蕭邦經常來往。

希望我們大家都能創作出最棒的作品。

✝ 蕭邦（一八一〇～一八四九）：波蘭籍作曲家，人稱「鋼琴詩人」，三十九歲過世。

✝ 喬治桑（一八〇四～一八七六）：法國女作家，曾經女扮男裝參加革命行動，是位性情中人。

德拉克洛瓦還為他倆畫了一幅肖像畫相贈，彼此維持著相當和諧的關係。對於沒有親人的德拉克洛瓦來說，這段期間讓他滿足了一些家人之愛的溫馨。

這就是我們肖像畫的草稿嗎？

我會讓看到這幅畫的人彷彿聽到你鋼琴的音色。

哇，好期待！

太了起了！壁畫的功力無人能出其右。

傳統技法中看不到的大膽作風簡直直指人心哪！

德拉克洛瓦　波旁宮帝王大廳壁畫（局部）

從此，人們終於肯定了德拉克洛瓦的天分和勇往直前的熱情。

一八三八年，「帝王大廳」的壁畫完成，並且立刻獲得各界讚賞。

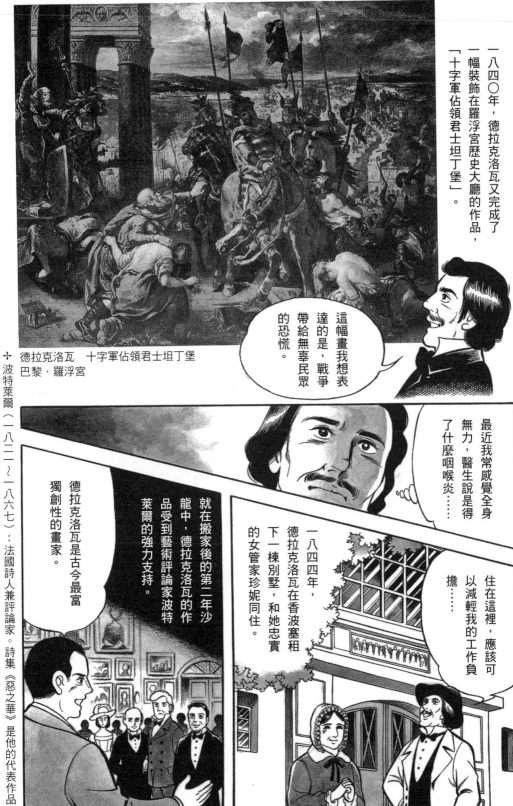

一八四〇年，德拉克洛瓦又完成了一幅裝飾在羅浮宮歷史大廳的作品，「十字軍佔領君士坦丁堡」。

這幅畫我想表達的是，戰爭帶給無辜民眾的恐慌。

✝ 德拉克洛瓦　十字軍佔領君士坦丁堡
巴黎‧羅浮宮

波特萊爾（一八二一～一八六七）：法國詩人兼評論家。詩集《惡之華》是他的代表作品。

最近我常感覺全身無力，醫生說是得了什麼咽喉炎……

住在這裡，應該可以減輕我的工作負擔……

一八四四年，德拉克洛瓦在香波塞租下一棟別墅，和她忠實的女管家珍妮同住。

就在搬家後的第二年沙龍中，德拉克洛瓦的作品受到藝術評論家波特萊爾的強力支持。

德拉克洛瓦是古今最富獨創性的畫家。

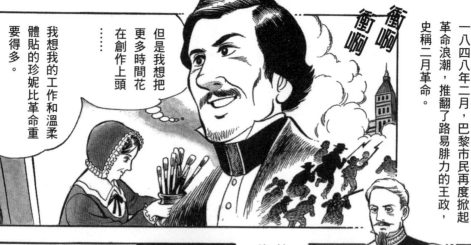

衝啊
衝啊

一八四八年二月，巴黎市民再度掀起革命浪潮，推翻了路易腓力的王政，史稱二月革命。

但是我想把更多時間花在創作上頭……

我想我的工作和溫柔體貼的珍妮比革命重要得多。

政局動盪，一直要到十二月路易拿破崙出任總統，巴黎才總算又恢復了平靜。

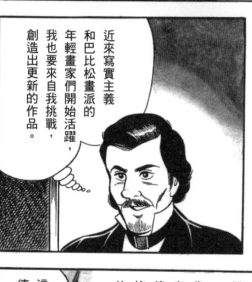

接下來十年，德拉克洛瓦心無旁騖地專心創作。

近來寫實主義和巴比松畫派的年輕畫家們開始活躍，我也要來自我挑戰，創造出更新的作品。

一八五五年，巴黎舉辦世界博覽會。

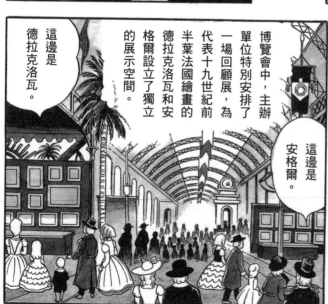

這邊是安格爾。

這邊是德拉克洛瓦。

博覽會中，主辦單位特別安排了一場回顧展，為代表十九世紀前半葉法國繪畫的德拉克洛瓦和安格爾設立了獨立的展示空間。

146

他的用色以及豐富的表現手法，簡直無人能出其右。

德拉克洛瓦也不簡單！

嗯，安格爾高超的素描功力和純粹的美學世界，將新古典主義帶進了最高峰。

那就是當時正與法國藝術界對抗、自稱為「寫實主義」的畫家庫爾貝。

我完全沒有官方和學院的支持，我用自己的力量開設個展與主流藝術對抗！

在這場博覽會的會場對面，同時還另有一位舉辦個展的畫家。

DU REALISME
COURBET

……

我沒空休息。我的靈感至少還要四百年才畫得完！

隨後德拉克洛瓦陸續在沙龍中推出新作，包括「背負十字架的基督」、「基督的喪禮」、「麗蓓嘉被綁架」等等。

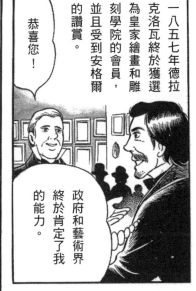

一八五七年德拉克洛瓦終於獲選為皇家繪畫和雕刻學院的會員，並且受到安格爾的讚賞。

恭喜您！

政府和藝術界終於肯定了我的能力。

塞尚（一八三九～一九〇六）：活躍於印象派後期的法國畫家（參照第三冊）。

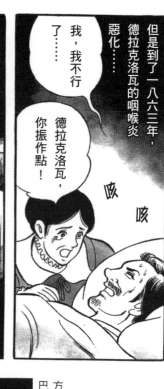

但是到了一八六三年，德拉克洛瓦的咽喉炎惡化……

我，我不行了……

德拉克洛瓦，你振作點！

咳

咳

我已經盡力了……可是我想知道一百年後人們對我作品的評價……

同年八月十三日，德拉克洛瓦逝世，享年六十五歲。

許多新銳畫家與文學家，都為這位站在浪漫主義繪畫頂峰的德拉克洛瓦哀悼不已。

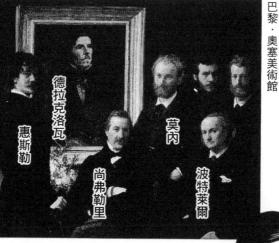

方丹拉圖爾　德拉克洛瓦的禮讚
巴黎・奧塞美術館

德拉克洛瓦

惠斯勒

莫內

方丹拉圖爾

尚弗勒里

波特萊爾

「德拉克洛瓦的遊行隊伍永遠是法國最偉大的。沒有一位畫家的用色能超乎他的豐富。我們每個人其實都是透過德拉克洛瓦而完成自己的作品。」

塞尚曾經如此讚美德拉克洛瓦。

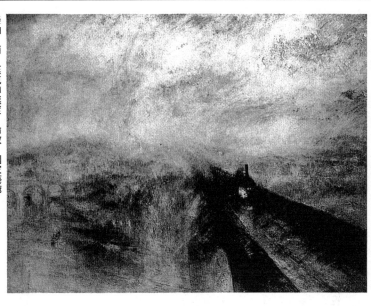

泰納　雨、蒸汽和速度　倫敦·國家藝廊

嚮往大自然——風景畫的歷史

也許讀者已經發現，在西洋美術史裡「將肉眼所見的大自然如實呈現」算是一個非常新的概念。例如，直到十八世紀的法國，藝術家才懂得在神話故事背後搭配上個人想像的自然風景。

然後，要到十八世紀末至十九世紀初，才終於出現將大自然視為主體而不只是人物、故事背景的風景畫。直到此時，這些描繪出大自然宏偉力量的藝術家，才開始懂得從自然界中體會出上帝的存在。

這種體會尤其出現在英國和日耳曼畫家身上，例如康斯塔伯和佛列德利赫便是其中的佼佼者。而泰納對光影、水色的關注，也明顯影響到後來的印象畫派。

風景如畫派

「picturesque」這個字的原意是「風景如畫」，不過在十八世紀的英國，這個詞彙代表的是一種非完美與突兀的建築、庭園設計和風景繪畫，該派講究的是刺激想像力，而不以追求合理比例與和諧平衡為目標。這種風格的建築、庭園和風景畫，就是所謂的「風景如畫派」作品。

哈克爾特　塞利努斯神殿遺蹟　倫敦·大英博物館

這幅作品中的廢墟橫陳著巨大的石柱，並且與前景那兩隻山羊形成強烈的對比。這種內容突兀、不拘細節、不具規則，能夠喚起觀者好奇心的作品，就是十八世紀時的風景如畫風格，其實它已經預告了浪漫主義藝術的即將形成。

十九世紀建築的特徵

十八、十九世紀，歐洲的考古學與歷史研究發展得相當快速，對於古希臘、羅馬與中世紀等各個時期的藝術風格已經整理得相當完備。因此建築師們可以輕易取得過去的風格做為藍本，進而設計出更新、更適合當代的建築作品。

到了十九世紀，建築師更進一步使用了當時最先進的素材，例如鋼鐵與玻璃，於是他們的作品也就出現了許多新式結構。

蘇夫洛　先賢祠　1757-1780　巴黎
正面是整齊的多利克柱式搭配山形牆（參照第一冊），
完全模仿古羅馬神殿建築。

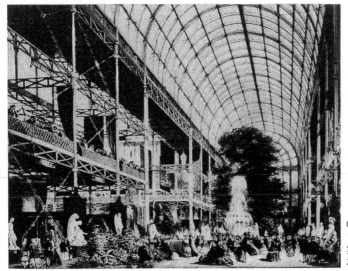

帕克斯頓　水晶宮
1850-1851　倫敦
第一座使用鋼鐵與玻璃的重要建築，
為1851年英國世界博覽會的會場。

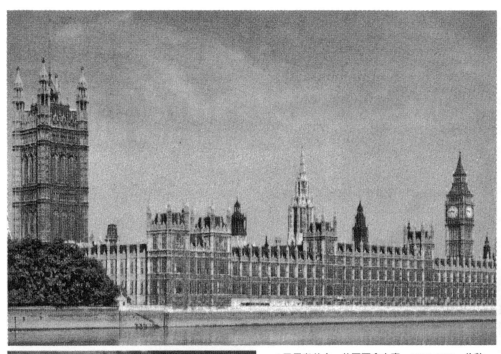

▲巴里與普金　英國國會大廈　1840-1860　倫敦
融入了哥德建築風格（參照第一冊），英國最具代表
性的建築物。

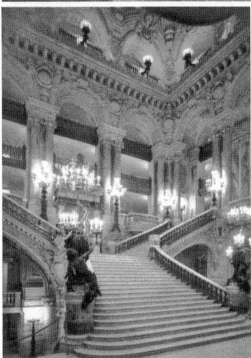

▶ 蘇利文　史考特百貨大廈　1899-1904　芝加哥
使用當時最先進的工程技術所完成的新式現代建築。

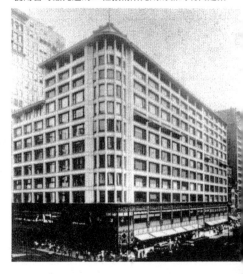

加尼埃　巴黎歌劇院（大階梯）　1861-1875　巴黎
應用了文藝復興與巴洛克藝術風格所建造的知名豪華劇院
建築。

寫實主義藝術

㉔米勒　播種者
美國·波士頓美術館

始於十八世紀後半的英國工業革命，到了十九世紀中期才擴及到法國，並隨即大大改變了法國人的生活。由於機器的發明、商品的產量大增、蒸汽火車頭的出現，更讓鐵路建設加速普及。不過工業革命雖然造就了社會財富，卻也製造了許多新問題。工廠數量增加，許多人棄農從商，聚集到大都市裡。工廠的經營者為了壓低商品價格，寧願以低廉工資聘請勞工。於是，社會貧富差距的問題便日益嚴重。

如此劇烈的社會激變，當然也反映在十九世紀中期的藝術史上，此即「寫實主義運動」的興起。

庫爾貝（Gustave Courbet，參照頁159）出生於鄰近瑞士的法國小鎮奧南（Ornans），幼時遷居巴黎，在巴黎成為畫家。儘管成長於巴黎，庫爾貝的作品卻看不到新古典主義畫家所主張的偉大理想，也找不到浪漫主義繪畫中的戲劇張力。

誠如庫爾貝曾經說過的：「如果要我畫天使，請先讓我看到她。」庫爾貝完全不在乎過去藝術的發展與前人所強調的想像世界，他只對身邊的現實生活充滿興趣。因而在他的作品裡最常見的是勞工階級與農家生活，他將他們最自然

㉓杜米埃　三等車廂
紐約・大都會美術館

的身影如實重現在作品當中。

庫爾貝作品「採石工人」（The Stone Breakers）裡的主角，是生活在社會底層的工人，而「奧南的葬禮」（A Burial at Ornans）則靜靜排列著一群衣裝樸素的農村百姓。這種過於鄉土且灰暗的畫風，在當時確實不討好，但是後來卻受到詩人兼藝術評論家波特萊爾的青睞，支持庫爾貝的寫實主義觀點。

杜米埃（Honoré Daumier）是另一位具有敏銳觀察力、擅長以畫筆諷刺社會時政的畫家（參照頁158）。他的油畫功力也堪稱一流。例如作品「三等車廂」（The Third-Class Carraige）（▼㉓），讓人不由得與他所觀察到的庶民生活產生極為深刻的共鳴。

農民人數在當時的法國佔據總人口數的大半，米勒（Jean François Millet）也是當時特愛以農民生活與身影為主題的畫家。米勒筆下的農村風景與人物，無不是信仰虔誠、純樸向上的勞動者。例如在「播種者」（The Sower）（▼㉔）和「晚禱」（The Angelus，參照頁172）兩幅作品中，我們似乎依稀可見米勒所想傳達的意思：都市所缺少的，在所有農村都能找到。

庫爾貝等人的寫實主義所主張的，不再是古代的理想或者遙遠的國度和空想的神話故事，而是現實生活中的就地取材。由於這樣的主張，畫家終於得以從書本的知識和過往的審美觀中解放出來，自由自在地從眼前的世界尋找美與真實。由於寫實主義畫家的篳路藍縷，十九世紀後半期所出現的印象派畫家才有開花結果的可能。

巴比松畫派

法國直到十九世紀初以前，從未流行過描寫實景的風景畫。皇家繪畫和雕刻學院所認可的風景畫不過是神話或歷史故事的背景，完全是人工營造出來的想像風景。

柯洛就是在這樣的環境中學會了傳統的技法，之後在多次前往義大利學習的過程中，才終於實現了嶄新的風景畫藝術（▼㉕）。他所創作的霧氣濛濛、如詩一般的獨特筆法，同時也對後世畫家造成了莫大影響。

到了一八四○年代，幾位畫家遷居到位於巴黎近郊的楓丹白露森林邊的村鎮巴比松（Barbizon）。他們就在那裡創作了許多以大自然為主題的風景畫，形成所謂「巴比松畫派」的新式風景畫派。核心人物有西奧多·盧梭（Theodore Rousseau）（▼㉖）、拉佩納（Diaz de la Pena）、特瓦雍（Constant Troyon）（▼㉘）、杜佩雷（Jules Dupré）、賈克（Charles Jacques）等人。另外柯洛也曾與他們共同創作，米勒晚年也遷到巴比松定居。

這些畫家每一位都有各自的筆法與想法，他們共同之處是，寧可脫離城市中

㉖西奧多·盧梭　貝基尼村莊　紐約·弗立克收藏館

擾攘的生活，委身於大自然荒涼、樸實的力量，以便找回內在豐富的感情。正如荷蘭風景畫與康斯塔伯的作品，他們的目標就是將自然之美如實地呈現於畫布之上。

巴比松畫派的畫家慣於在戶外寫生，然後再回到畫室完成油畫，後來出現的印象派畫家，則逐漸將作品完全在戶外完成（參照頁180）。

㉕柯洛　法爾內塞庭園景色　菲利浦收藏館

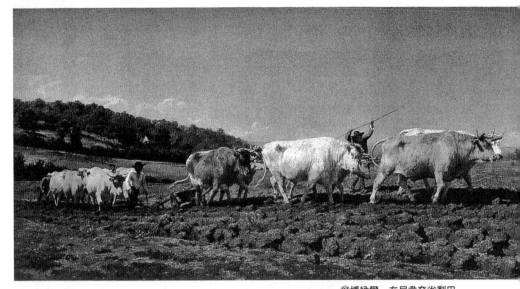

㉗博納爾　在尼韋奈省犁田
　　法國・奧塞美術館
博納爾深受十七世紀荷蘭動物畫的影響，
作品中所有角色都描繪得鉅細靡遺。

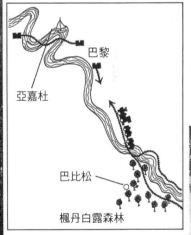

巴黎

亞嘉杜

巴比松

楓丹白露森林

㉘特瓦雍　暴雨將至
　　莫斯科・普希金美術館

155

▲巴黎歌劇院（參照頁151）

工業革命在法國發生於十九世紀中期，不久之後巴黎便成為全法最大的工商大城。這段期間尤其以第二帝國時期所推行的巴黎大規模改建計畫，完成了最多非常重要的建設工程。例如林蔭大道與下水道的修建、鐵路的鋪設，以及

歌劇院的興建等等。

隨著這些建設工程的完成，巴黎人的生活變得更加豐富了，於是划船、野餐便成為時人遊興的主流。這些遊興的光景，之後也成為印象派畫家的寫生主題之一。

盛裝打扮前往歌劇院，在當時的巴黎已成為代表時尚品味的高級娛樂。

里昂車站

凡仙森林

◀煎餅磨坊的舞廳也是人聲鼎沸。（參照本書頁4彩色圖）

▲咖啡廳也如雨後春筍般出現，晚上在這裡偶爾會遇到文學家、藝術家們齊聚一堂議論時事與學問的光景。

156

▲巴黎最古老的火車站──聖拉札爾車站。這座車站曾被多位印象派畫家當做繪畫題材，例如馬奈與莫內都曾畫過類似的作品。

▶莫內　亞嘉杜賽船會
巴黎・奧塞美術館

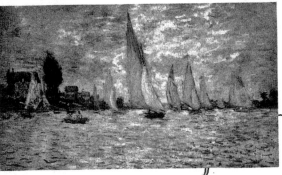

亞嘉杜

布隆森林

聖拉札爾

塞納河

艾菲爾鐵塔
蒙帕拿

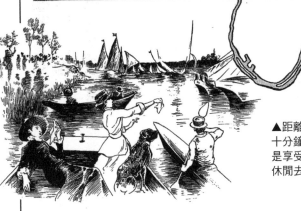

▲距離巴黎搭火車只需十分鐘路程的亞嘉杜，是享受海水浴和划船的休閒去處。

位在布隆森林裡的隆夏賽馬場也是重要的娛樂中心，賽馬是當時最時尚的體育休閒活動。

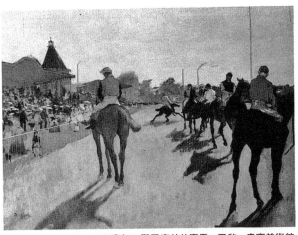

▲竇加　觀眾席前的賽馬　巴黎・奧塞美術館
竇加曾經畫過不少以賽馬為主題的作品。

報業發達與諷刺畫

十九世紀歐洲報業逐漸發展成出版業的主流，報紙變成人們生活中不可或缺的必需品。其中創刊於一八三〇年代的法國報紙《漫畫報》（*La Caricature*）與《喧譁報》（*Le Charivari*）甚至刊登了由杜米埃等當代畫家親自執筆、諷刺當時政治與社會的諷刺漫畫。

杜米埃年幼時便與父親遷居巴黎，個性憤世嫉俗，對那些只顧個人利益的富人與政客尤其不滿，因而決定藉由漫畫來諷刺這些狀況。一八三二年，杜米埃因為作品諷刺了國王路易腓力而鋃鐺入獄，不過之後終其一生，他仍舊堅持站在民眾的立場進行版畫與油畫創作。

目前最受矚目的杜米埃作品是十九世紀發展至最高峰的石版畫（參照頁104）。

（參照頁104）

✝路易腓力（一七七三～一八五〇）：一八三〇至一八四八年間的法國國王。因偏袒富人引起二月革命而被迫退位。

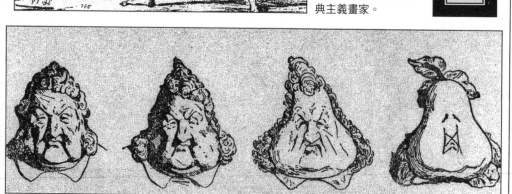

▲杜米埃　美術之戰 描寫一位穿著木鞋配上西服的畫家，正在挑戰另一位頭戴戰盔、身體赤裸的新古典主義畫家。

▲刊登於一八三四年《喧譁報》的國王路易腓力諷刺畫。畫的是下巴肥厚的國王臉逐漸變成一顆西洋梨的過程。作者杜米埃因此支付了高額罰鍰，但是這幅作品的流傳卻絲毫未受影響。

庫爾貝 與變化中的巴黎

Gustave Courbet
[1819.6.10〜1877.12.31]

一八四○年一位名叫居斯塔夫‧庫爾貝的青年，由法國東部鄰近瑞士，一個叫做奧南的小鎮出發，準備前往法國首都巴黎。

† 貝桑松：法國東部城市。

庫爾貝這時二十一歲，父親是奧南的地主。庫爾貝以學法律做為交換，讓父親同意他前往巴黎。

可是我真正想學的是繪畫……

打從庫爾貝還就讀於貝桑松的中學時，當畫家就是他夢寐以求的事業。

老爸，我五年內一定會成為知名畫家啦！

你這小子，居然還不死心！

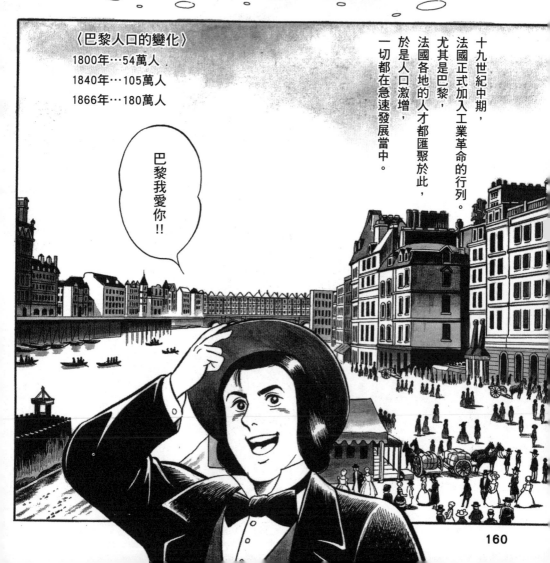

十九世紀中期，法國正式加入工業革命的行列。尤其是巴黎，法國各地的人才都匯聚於此，於是人口激增，一切都在急速發展當中。

〈巴黎人口的變化〉
1800年…54萬人
1840年…105萬人
1866年…180萬人

巴黎我愛你!!

來到巴黎以後，庫爾貝投靠他在法律學校擔任教授的叔叔。

你又放著書不唸在畫畫呀？

嘿嘿，對呀……

既然你這麼想當畫家，那我就幫你介紹個一流的老師學畫。

謝謝叔叔！

當時要想闖出個畫家名號，就必須先找一位公認的名畫家入門，然後申請進入公立的美術學校就讀，之後再將作品拿去沙龍參展，等待雀屏中選。

仔細觀察這尊雕像，用心把它畫下來。

是的，老師！

不過庫爾貝沒過多久就斷然離開了畫家門下。

現在巴黎的畫家都沒什麼了不起。我自己學還比較快！

這孩子真叫人操心，希望他真能找到自己的出路……

於是，庫爾貝加入了休伊士美術學院。那裡是個提供學生自由繪畫的畫室。

想成為畫家，就一定得從臨摹開始。

沒想到我會來到羅浮宮耶！

哇，有林布蘭和委拉斯蓋茲，這太讚了吧！

荷蘭畫派和西班牙畫派，你喜歡哪一個？

我比較傾向義大利畫派。我覺得應該從拉斐爾入手最好。

可是那就等於是在竊取前輩大師們的技巧和知識。

我希望有一天能畫出屬於我自己的風格。

現在時代的主流是大衛和安格爾的新古典主義，

可是淨是一些想像和人工的畫面。

聽說最近在巴比松出現了一群專畫風景的畫家。

我覺得如實表現才是最自然的，不需要刻意用人物或風景來裝飾。

✝巴比松：巴黎東南方的一個村莊。參照頁154。

✝尚弗勒里（一八二一～一八八九）：法國小說家、藝術評論家。支持寫實主義。

但是之後的作品卻未得到社會的普遍好評。

又落選了嗎？

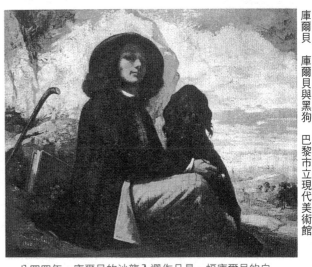

庫爾貝 庫爾貝與黑狗 巴黎市立現代美術館

一八四四年，庫爾貝的沙龍入選作品是一幅庫爾貝的自畫像。長長的頭髮搭配當時流行的服飾，充滿了自信。

兩年後，法國經濟改革受挫，景氣陷入谷底。

物價高得嚇人。

這樣下去叫人怎麼生活呀?!

就在此時，庫爾貝結識了詩人波特萊爾和文學家尚弗勒里。

我在你的畫裡看到了一些創新的風格。

謝謝。

✝ 哈爾斯（約一五八〇～一六六六）：擅長集體肖像畫的荷蘭畫家。

第二年，庫爾貝到荷蘭旅行，順便研究了哈爾斯和林布蘭的作品。

巴黎改革的局勢逐漸形成。

但是法國國內卻——

工廠關閉、工人生活陷入困境。

農產歉收，農產品價格一路飆漲！

問題根本就出在國王和政府領導者只知道照顧富人的利益！

巴黎發展得越大，反而窮人變得越多、生活變得越苦……

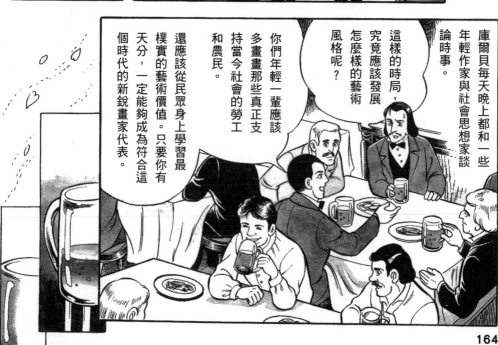

庫爾貝每天晚上都和一些年輕作家與社會思想家談論時事。

這樣的時局，究竟應該發展怎麼樣的藝術風格呢？

你們年輕一輩應該多畫那些真正支持當今社會的勞工和農民。

還應該從民眾身上學習最樸實的藝術價值。只要你有天分，一定能夠成為符合這個時代的新銳畫家代表。

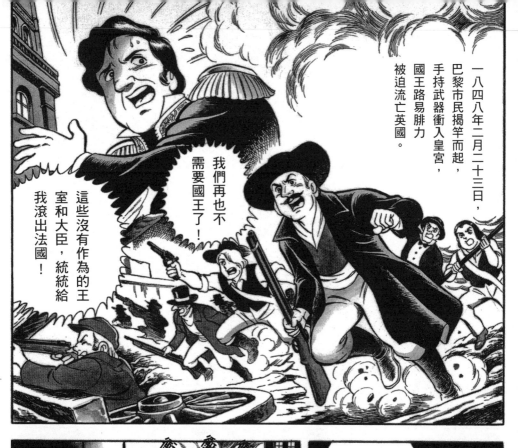

一八四八年二月二十三日，巴黎市民揭竿而起，手持武器衝入皇宮，國王路易腓力被迫流亡英國。

我們再也不需要國王了！

這些沒有作為的王室和大臣，統統給我滾出法國！

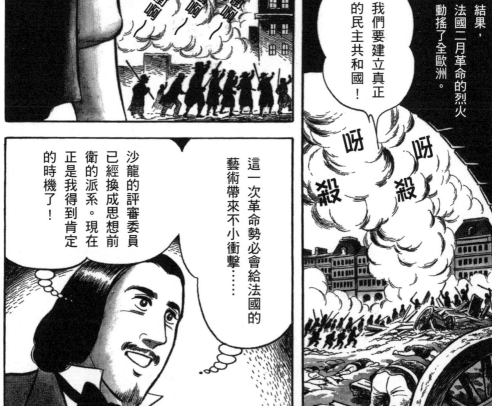

結果，法國二月革命的烈火動搖了全歐洲。

我們要建立真正的民主共和國！

呀殺

呀殺

這一次革命勢必會給法國的藝術帶來不小衝擊……

沙龍的評審委員已經換成思想前衛的派系。現在正是我得到肯定的時機了！

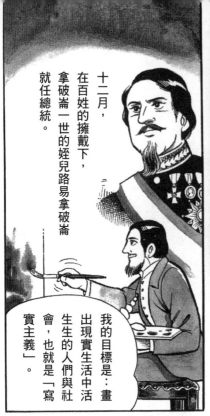

十二月，在百姓的擁戴下，拿破崙一世的姪兒路易拿破崙就任總統。

我的目標是：畫出現實生活中活生生的人們與社會，也就是「寫實主義」。

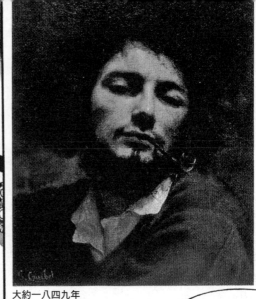

庫爾貝 叼煙斗的男人自畫像
巴黎·羅浮宮

大約一八四九年

我再也不要向權威低頭。窮人、農民應該抬頭挺胸！

我要繼續讓民眾面對最真實的情景！

第二年，庫爾貝完成「奧南的晚餐後」，作品中的人物都是他的家人和朋友。這幅畫立刻受到矚目，並由政府出資收購。

技法確實可圈可點，但是畫中看不到任何內容……

德拉克洛瓦

庫爾貝有天分，可惜思想太激進了。

安格爾

儘管也出現了負面評價，但是對庫爾貝來說，這畢竟是第一次獲得肯定的作品。

回到家鄉，庫爾貝受到村民熱烈款待。

這小子真的變成畫家了。

哈哈哈

喔，過去的事，一筆勾銷吧……

謝謝，要把我畫漂亮一點喔！

我以各位為榮，我要把你們全都畫下來，讓巴黎人看看你們最真實的模樣。

哇哇哇 哈哈哈

難得回鄉，庫爾貝立刻把握機會，聚集了奧南村民，請他們充當模特兒。

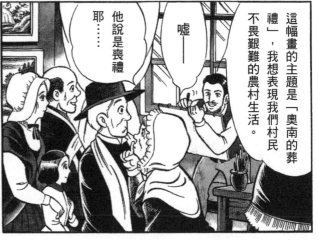

這幅畫的主題是「奧南的葬禮」，我想表現我們村民不畏艱難的農村生活。

噓——

他說是喪禮

耶……

結果這幅作品於一八五一年完成，並且送入沙龍參展，可是……

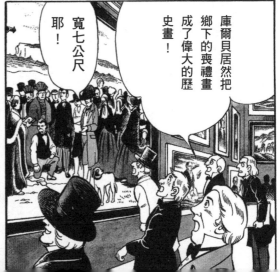

庫爾貝居然把鄉下的喪禮畫成了偉大的歷史畫！

寬七公尺

耶！

畫中的人物粗俗、衣著也俗氣。這種畫我難以接受！

……

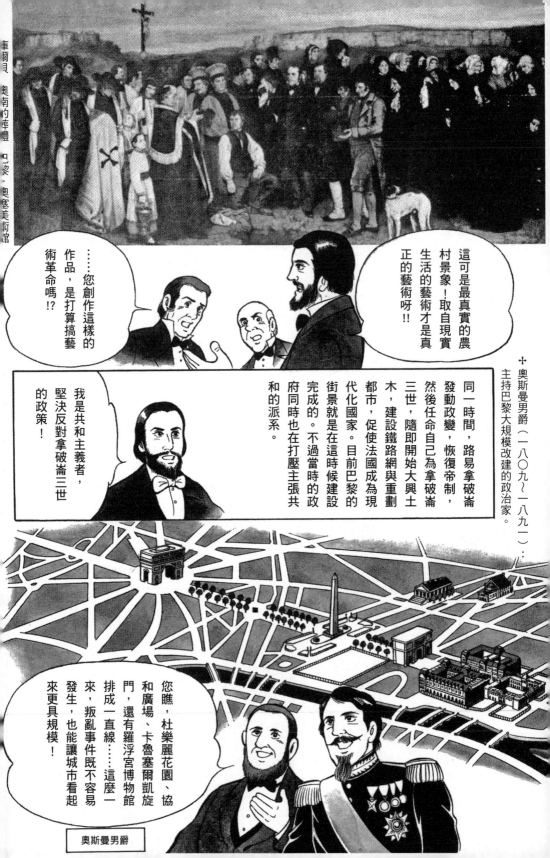

庫爾貝‧奧南的葬禮

巴黎‧奧塞美術館

……您創作這樣的作品，是打算搞藝術革命嗎!?

這可是最真實的農村景象！取自現實生活的藝術才是真正的藝術呀!!

我是共和主義者，堅決反對拿破崙三世的政策！

† 奧斯曼男爵（一八〇九～一八九一）……主持巴黎大規模改建的政治家。

同一時間，路易拿破崙發動政變，恢復帝制，然後任命自己為拿破崙三世，隨即開始大興土木，建設鐵路網與重劃都市，促使法國成為現代化國家。目前巴黎的街景就是在這時候建設完成的。不過當時的政府同時也在打壓主張共和的派系。

您瞧，杜樂麗花園、協和廣場、卡魯塞爾凱旋門，還有羅浮宮博物館排成一直線……這麼一來，叛亂事件既不容易發生，也能讓城市看起來更具規模！

奧斯曼男爵

就在巴黎推動現代化的過程中，一八五五年，巴黎主辦世界博覽會。

就在博覽會舉辦前不久，庫爾貝接受了官方美術部官員的邀請。

我們希望你能創作幾幅適合博覽會的作品。

如果能畫得符合潮流，我就讓你的作品參加展出。

抱歉，恕難從命！

結果庫爾貝反而在博覽會正門對面的一處小屋舉辦個展。

現在執政當局不接受我，

沒關係，我自力救濟！

Du REALISME
COUR BET

嘩嘩嘩嘩嘩嘩嘩

庫爾貝的資金來自銀行家之子，名收藏家布伊亞。

這地方選得好！

布伊亞這種以一介平民的身分支持藝術家的舉動，在當時極為罕見。大部分藝術家的支持者都是政府或國王。

謝謝。

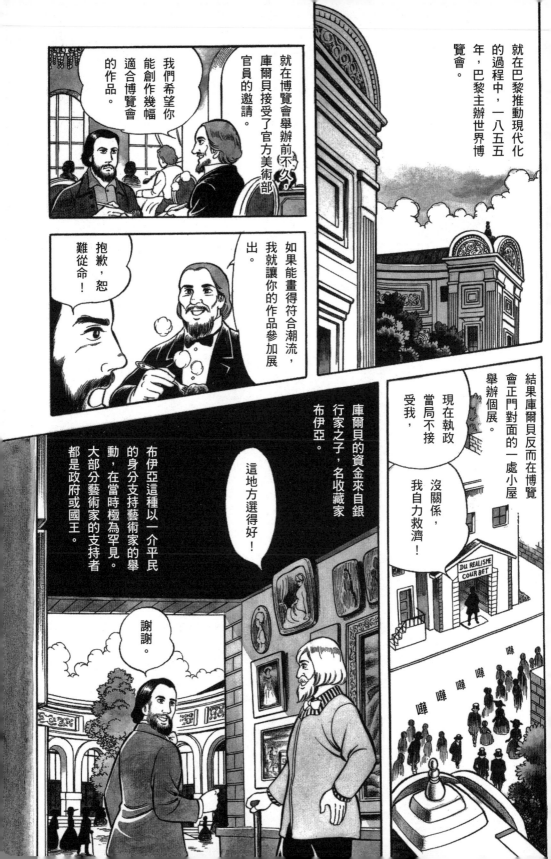

在庫爾貝這場個展中，最重要的作品就是「畫家工作室」。

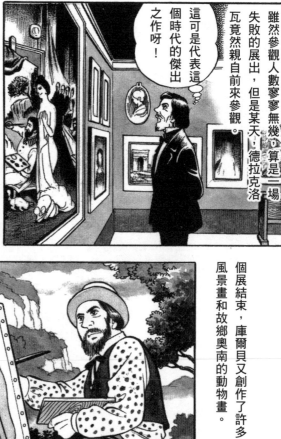

庫爾貝　畫家工作室　巴黎‧奧塞美術館

庫爾貝這樣的舉動同時也激勵了許多年輕畫家。

我們應該把眼前所見的一切畫下來！

雖然參觀人數寥寥無幾，算是一場失敗的展出，但是某天，德拉克洛瓦竟然親自前來參觀。

這可是代表這個時代的傑出之作呀！

個展結束，庫爾貝又創作了許多風景畫和故鄉奧南的動物畫。

而且這些作品都在沙龍中備受好評，於是不少年輕畫家不約而同地拜見庫爾貝。

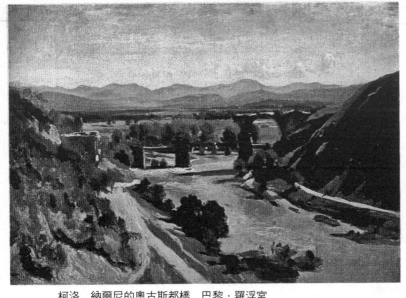

事實上，在庫爾貝之前，早已經有些以同樣角度看待大自然的畫家。

柯洛　納爾尼的奧古斯都橋　巴黎·羅浮宮
柯洛在他第二度停留義大利時，終於學會了以豐富的感性將眼前的風景畫在畫布上。

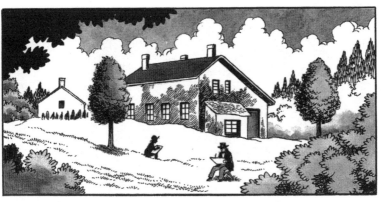

另外是一群自一八三〇年代中期遠離城市，定居在楓丹白露森林附近的巴比松的畫家。

他們筆下都是些茂密的森林、柔和的光線、住在牧草地上的小動物——人稱「巴比松畫派」的他們，畫下了大量優美自然的風景畫。

✝ 柯洛（一七九六～一八七五）：法國風景畫畫家，作品多半充滿詩情畫意。

✝ 楓丹白露：法國中北部的觀光勝地。有一座建於十二世紀的國王行宮。

而其中也有些畫家將焦點專注於在自然界中揮汗工作的農民身上。

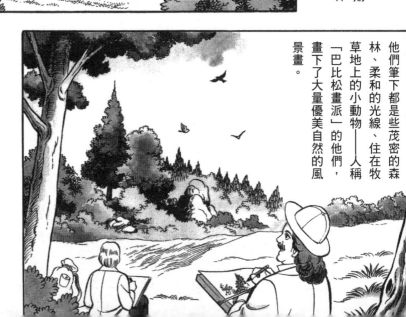

✝ 米勒（一八一四～一八七五）：特愛以工作中農民為主題的法國畫家。

✝ 馬奈（一八三二～一八八三）：法國印象派先驅。

那就是大名鼎鼎的米勒。

就好比庫爾貝酷愛以眼前的平民為主題一般，米勒多將眼光放在耕作中的農民身上。

米勒　晚禱　巴黎‧奧塞美術館

過去的風景畫都是人工的……

其實真正的美就藏在自然界裡……

年輕一輩的畫家也開始創作屬於他們時代的現實景觀。

其中一位就是在一八六三年「落選者沙龍」中一舉成名的馬奈。

不過儘管出現了這麼多寫實主義畫家，但由於學院派的保守勢力依然強大，因此此時的藝術改革還得不到一般市民的支持。

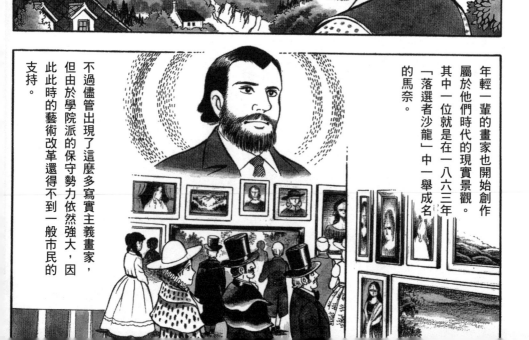

一直要到庫爾貝完成了許多作品，受到更多人肯定之後，就在庫爾貝五十一歲那年，他終於獲得了「寫實主義大師」的稱號。

庫爾貝 海浪 柏林·國立美術館
這幅作品充分表現了海洋的力量。

庫爾貝 埃特赫塔懸崖 巴黎·奧塞美術館
畫面描寫的是暴風雨後的埃特赫塔（諾曼第海岸）。

經過了這麼多年的努力，這場藝術界的革命總算大功告成！

一八七〇年，普法戰爭爆發。拿破崙三世投降，帝制再度遭到廢止，但是由於巴黎受到普魯士軍隊包圍，市民再度揭竿而起，組織了自治政府，迎戰普魯士軍隊。這個自治政府就是巴黎公社，庫爾貝也是其中的成員之一。

之後經過公社會議的決定，推倒了拿破崙紀念碑。

推倒人民公敵拿破崙的塑像！！

耶！
耶！

✝社會主義：限制個人財產，尋求社會整體利益的一種思想。

但是之後巴黎公社垮台，曾經擔任公社議員的庫爾貝也遭到逮捕的命運。

你這個社會主義者給我閉嘴！

又不是我下的命令！

173

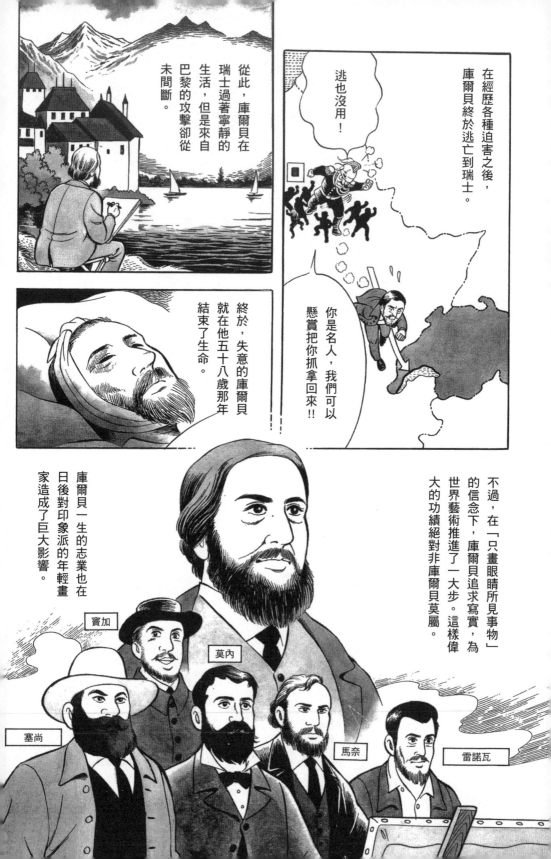

在經歷各種迫害之後，庫爾貝終於逃亡到瑞士。

逃也沒用！

你是名人，我們可以懸賞把你抓拿回來!!

從此，庫爾貝在瑞士過著寧靜的生活，但是來自巴黎的攻擊卻從未間斷。

終於，失意的庫爾貝就在他五十八歲那年結束了生命。

不過，在「只畫眼睛所見事物」的信念下，庫爾貝追求寫實，為世界藝術推進了一大步。這樣偉大的功績絕對非庫爾貝莫屬。

庫爾貝一生的志業也在日後對印象派的年輕畫家造成了巨大影響。

竇加

莫內

塞尚

馬奈

雷諾瓦

對抗學院派的拉斐爾前派

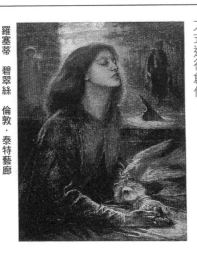

羅塞蒂　碧翠絲　倫敦·泰特藝廊

一八四八年，由英國的米雷（John Everett Millais）與羅塞蒂（Dante Gabriel Rossetti）等多位新銳畫家共同發起了一次對抗學院派的藝術運動。他們由於嚮往那些完成於大畫家拉斐爾（參照第一冊）之前的作品，因而將自己命名為「拉斐爾前派」。他們企圖從學院派的形式與規範中解放，力圖以自由的方式進行創作。

基於這樣的理念，這群新銳畫家將他們虔誠的信仰與對美麗事物的純粹想法，寄情於中世紀以前的傳說與文學故事之中，並將這些故事描寫成繪畫作品。

拉斐爾前派的繪畫特徵是，工筆鉅細靡遺，顏色豔麗得令人目眩——而且有一種秀麗、清純之感——這同時也是拉斐爾前派的理想目標。

拉斐爾前派那種飄散著神祕之美的作品與對自然界細部的敏銳觀察力，加上完美無缺的素描功力，直接影響了十九世紀末期的象徵主義與新藝術（參照第三冊）等新風格。

米雷　奧菲莉亞　倫敦·泰特藝廊
奧菲莉亞是《哈姆雷特》中的一個角色。米雷依照劇本中的描述，鉅細靡遺地畫下了飛鳥與花草。

印象主義藝術

憑藉一時的「印象」所完成的「速寫」罷了。

然而實際上，印象派畫家從年輕時就對整天窩在畫室裡深惡痛絕，一心只想將畫架（參照頁180）移至戶外，直接在外頭作畫。

事實上，室內所見的顏色與戶外所見的顏色並不相同，不僅如此，戶外有陰晴風雨，背光與向光所見的顏色也不一樣。印象派畫家關心的，正是這些因光線所造成的顏色微妙變化，並力圖創作出更為生動的作品。因此他們擁有許多新的發現，也創造出了許多新的技巧。例如他們發現，陽光下的陰影並不是灰

莫內（Monet）、雷諾瓦（Renoir）、畢沙羅（Pissarro）、竇加（Degas）等幾位出現於十九世紀後半歐洲藝術舞台上的畫家，一般將他們統稱為「印象派」或「印象主義畫家」（參照頁183）。這個稱呼來自於一八七四年，他們在巴黎舉辦畫展，當時輿論界對他們的畫風惡意奚落。在十九世紀當時，一般人仍然有個根深柢固的想法，認為繪畫就應該在畫室中完成。因此輿論界認為莫內等人的作品，不過是

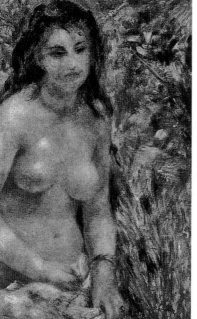

㉙雷諾瓦　陽光下的裸婦
巴黎・奧塞美術館

色，而是由許多種顏色組合而成，又例如物體遇到強烈光線照射時，輪廓會出現搖晃的現象。而為了表現這些鮮豔色彩的印象，他們不再使用調色的方法製造顏色，而改用許多並排的顏色斑點，藉助我們眼睛自動重疊的效果而創造出印象派獨有的創新技法（參照頁207）。

此外，印象主義畫家也不光進行風景寫生，他們甚至會帶著穿著時尚的女性朋友或赤裸的模特兒同行，讓她們暴露

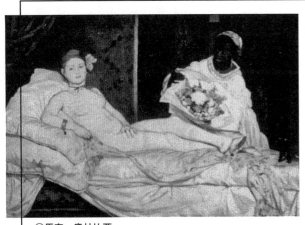

㉚馬奈　奧林比亞
巴黎・奧塞美術館

在自然的光線底下進行創作。

好比雷諾瓦的作品「陽光下的裸婦」（Sunlight Effect）（▼㉙），便生動地表現出從樹林間照射下來的光與影，在畫面中裸女身上所產生的搖曳效果，給人一種微風拂面的清涼感。不過在發表的當時，藝術評論家們卻對這些微妙的色彩變化下了相當惡劣的評語：「簡直可比一具腐朽的死屍！」

在印象派之前，其實早已有畫家注意到這些光線與顏色的微妙變化。除了巴比松畫派和庫爾貝等與印象派畫家有著直接關聯的前輩，另外還有康斯塔伯和泰納的風景畫，委拉斯蓋茲和德拉克洛瓦的作品，都是印象派的源頭，是刺激印象派畫家創新風格的重要功臣。

另一位稍微年長的畫家馬奈，也對印象派造成了重大影響。馬奈於一八六三年的「落選者沙龍」中展出作品之後，立即引發輿論譁然，那幅作品就是「草地上的午餐」（The Picnic，參照頁200），畫中的裸女便是在巴黎郊外創作完成

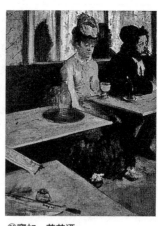

31竇加　苦艾酒
巴黎·奧塞美術館

的。兩年後馬奈再度推出沙龍作品「奧林比亞」(Olympia)(▼30),他筆下這位有著明亮色調的現代裸婦,始終傳達著一股前所未有的新鮮感。這兩幅作品尤其對當時還年輕的莫內等人產生了相當的激勵作用。

印象派畫家從一八六〇年代開始創作,但卻遲遲無法得到沙龍認同。於是他們在一八七四年自行租借場地,辦起自力救濟式的展覽會,也就是所謂的「印象派展覽會」。在這場集體展覽會後,又陸續加入了幾位畫家,展覽會一直持續到一八八六年,共舉辦了八次。

關於印象主義的興起,當時的法國正處於持續變動的狀態。由於鐵路交通日漸發達,週末到塞納河沿岸的郊區度假已經成為巴黎人生活的一部分。印象派畫家作品中的風景正是巴黎近郊的休閒遊樂區。此外他們筆下行走於大馬路上的馬車和路邊咖啡館的模樣,也都是十九世紀後半才出現的新文化。

隨著資本主義形成的社會背景,當時的歐洲還舉辦過數次世界博覽會(參照頁223),展出眾多來自世界各地的商品與藝術品,這對歐洲人的影響也出現在印象派的作品當中。例如竇加的作品「苦艾酒」(The Absinthe Drin-

32畢沙羅　蒙夫考特的收割
巴黎·奧塞美術館

近代雕刻的誕生

十九世紀後半期最具代表性的雕刻家非羅丹莫屬。他所創作最具代表性的「加萊義民」(▼33)於一八八九年的世界博覽會中展出,立刻獲得所有人士的一致好評。

他藉由自由的造形充分表現了人類豐富的感情與宿命,因而創造出現代雕刻的先河。

在此之前,還有曾經影響羅丹相當深刻的卡爾波,以及巴托爾迪等人,巴托爾迪即目前豎立於紐約港入口處的「自由女神像」的創作者。

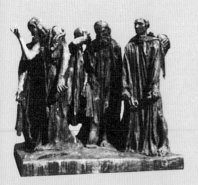

33羅丹　加萊義民
東京·國立西洋美術館

ker）（▼31），其大膽的構圖，完全不受制於過去慣用的透視法，這顯然是受到日本浮世繪的影響（參照頁224）。

以上是印象派的共同特徵與時代背景。然而，每一位印象派畫家仍舊擁有屬於自己的特殊風格。例如莫內的「乾草堆」（Haystacks）和「睡蓮」（Water Lilies）系列作品，就顯示出他對時時刻刻都在改變的光線，以及映照在水面上的水波微妙變化的追求。雷諾瓦則試圖使用彼此相容的色彩來展現戶外人群的幸福畫面。而寶加敏銳的觀察力則主要針對生活在都會中的人們，並將一些意想不到的瞬間巧妙地呈現在他的畫布上。最後是最擅長表現農村美麗風景的畢沙羅（▼32）以及始終以最誠摯的心情面對大自然的希斯里（Sisley），兩人都為後世留下了一些新鮮感十足的風景畫。

這些畫家還有一個共通點，就是傾全力讚美這個人們每天所經驗、卻一向忽略的世界。誠如塞尚所說：「莫內只有一隻眼睛，但卻是一隻非常了不起的眼睛。」一語道出了印象主義的本質。

印象派畫家大約從一八八〇年代中期以後開始獲得世人認同。不過在那之前，巴黎已經出現了另一群新生代畫家。也就是高更（Gauguin）、梵谷（van Gogh）、秀拉（Seurat）、魯東（Redon）等人。這群稱之為「象徵主義」或「後期印象主義」的畫家們所關注的內容，已經不再是肉眼所見的外在世界，而是人們內心的世界，他們並試圖將這個內心世界融入到他們的作品裡頭。關於象徵主義、後期印象主義，請參照第三冊說明。

㉞摩里索　躲貓貓
紐約·惠特尼夫人收藏

十九世紀後半的女性畫家

進入十九世紀後半以後，女性畫家更是理所當然地活躍於藝術舞台之上。留下許多寫實動物畫的羅莎·博納爾（參照頁155）本人，是畫家的女兒。

以印象派畫家著稱的貝芯·摩里索曾經以母親與幼子為題，完成了一些表現家庭情景的作品（▼34）。摩里索由於受到馬奈的影響，不但屢屢充當馬奈的模特兒，之後還嫁給了馬奈的弟弟。

因為寶加的引介而加入印象主義的瑪莉·加薩特，同樣也創作過不少小孩和母子的作品。因為是美國銀行家之女，家庭富裕，曾經在經濟上對印象派畫家提供不少援助。

除此之外，還有馬奈的學生愛娃·貢薩列斯、莫內的義女白蘭琪·荷希德也都是繪畫藝術的箇中高手。

這些女性畫家在她們的創作生涯中，似乎都少不了男性畫家的協助，不過她們與生俱來的開放性格與才華，卻是不容否定的。

軟管顏料的發明造成了哪些藝術變革？

現今一般隨處可見的軟管油彩顏料出現於一八四〇年代。由於軟管顏料的發明，從此任何人都可以輕易使用，同時也讓戶外寫生變得更為可行。因為早期的顏料必須由畫家自行調製，外出寫生則必須將顏料填裝到用豬膀胱做成的小袋中，非常耗費時間且使用不便。

軟管顏料的出現加速了風景畫的流行，也推動了摺疊式畫架和攜帶型顏料盒的上市。換個說法就是，畫家之所以能夠手持畫布，直接使用油彩在戶外完成作品，軟管顏料的發明是其中的一大功臣。

在軟管顏料出現以前，畫家們當然也曾試圖到戶外作畫，例如使用鉛筆畫素描，或者直接在戶外用油彩在小畫板或畫布上完成寫生。不過，在十九世紀中期以前，這些在戶外所畫的作品頂多只

寫生用的畫具

摺疊式畫架與事先裝訂好的畫布。

●在軟管顏料發明之前，外出寫生前畫家必須自行將顏料裝入豬膀胱裡。

畫室用的畫架

●畫室用的畫架大而且笨重。

整畫架上移動的旋把手。

輕便的摺疊式小椅。

顏料盒與調色盤。

以上所有寫生用具，一八四〇年代以後都可在坊間買到。

是習作，最後還是要回到畫室完成作品，沒有一位畫家曾想過拿它們出去賣錢或公開。

▲莫內除了在山林中寫生，也曾將畫架架在遊船上，描繪河川與船隻的風景。

馬奈　船上畫室中的莫內　慕尼黑·新繪畫陳列館

除了油畫之外，還有哪些種類？

◎水彩畫（aquarelle）：水溶性的顏料有兩種，透明與不透明。透明的就是水彩，不透明則有蛋彩畫（tempera painting）和膠彩（gouache）所使用的顏料。膠彩所用的顏料必須加入白色才能顯出白的效果，水彩則只需用水稀釋，即可在畫紙上輕易創造出光線。水彩的歷史悠久，早在杜勒的風景畫中就可看出早期的水彩技法，不過真正發揚光大要到十八世紀末至十九世紀初之間，地點是英國。

到了浪漫主義時期，英國的水彩畫傳入法國。例如德拉克洛瓦就曾經向英國畫家波寧頓學過水彩技法，之後他在前往北非的旅程中，也留下了不少水彩寫生的佳作。

德拉克洛瓦　摩洛哥坦吉爾海灣（水彩）　巴黎·羅浮宮

◎素描：使用鉛筆或鋼筆所畫成的單色線條作品。一般當成正式作品前的草稿，不過從文藝復興時期（參照第一冊）以來，素描因為可以為畫家留下當下的觀察與瞬間的靈感，因而也被視為非常重要的繪畫類型。

竇加　綠色歌手
紐約·大都會博物館

◎粉彩畫（pastel）：粉彩畫使用的顏料近似於油臘筆（crayon）或粉蠟筆（pastels）。將這些粉狀的顏料摻入白黏土和橡膠溶液，凝固之後就可以用來當做畫筆使用。

一七二〇年代粉彩畫從義大利傳入法國，在法國盛極一時，例如拉圖爾、布雪、夏丹等人，都曾創作過這一類型作品。而十九世紀後半期，馬奈與竇加、雷諾瓦也曾嘗試創作一些技法相當高明的粉彩畫作品。

攝影與繪畫的關係

十七世紀的畫家們開始使用一種照相機的前身，叫做「手提式暗箱」（參照頁71）的裝置。

到了一八三〇年代，法國人達蓋爾和英國人塔爾博特終於完成了使用化學方法將影像呈現在木板或紙張上的方法。

照相法的發明不用説對畫家的工作也造成了不小衝擊。例如原本描繪小型肖像畫的工作，意即所謂的「細密畫」（miniature painting），便立刻被相片所取代。而根據相片進行創作也逐漸普遍，並為畫家所接受，例如安格爾、德

拉克洛瓦和庫爾貝等人都曾用這樣的方法作畫。

相片同時也透露出許多新視野。例如印象派畫家竇加也懂得攝影，他就常將一些瞬間取得的影像呈現在他作品中的構圖與人物間。

▲成功開發出新式照相
技術的達蓋爾
（1787-1851）

▶安格爾　汲泉女
巴黎·羅浮宮
這幅作品其實是安格爾根據早期名攝影師納達爾的照片創作完成的。

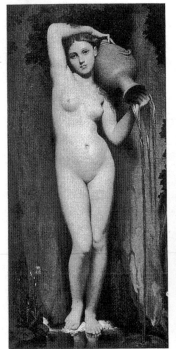

▶竇加　舞台上的芭蕾舞排演
巴黎·奧塞美術館
畫中蹲坐在舞台中央的舞者，在她做出下一個動作之前呈現在肢體上的瞬間張力，正好與左前方一群正在休息的舞者呈現出明顯對比。

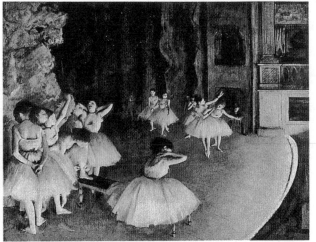

一生追尋「光」之色彩變化的

莫內 與印象派大師

Claude Oscar Monet
[1840.11.14～1926.12.5]

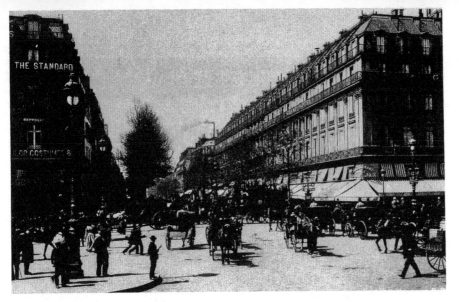

這裡是巴黎──

卡普欽大道

一八七四年四月十五日，

就在這個位處熱鬧街區、

著名的納達爾照相館裡，

畫家・雕刻家・版畫家
聯合展覽會

有人開辦了一場

小型藝術展覽會。

這場聯合展覽會的主

辦人是一群不見容於

官方沙龍的新銳藝術

家。這是他們第一次

舉辦的團體展覽會。

請問會場是

在這裡嗎？

是的，歡迎光臨，

請上二樓。

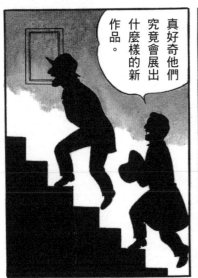

真好奇他們

究竟會展出

什麼樣的新

作品。

184

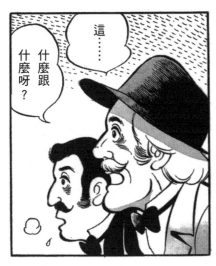

這……什麼跟什麼呀？

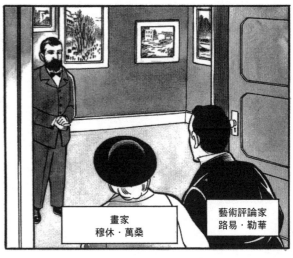

畫家
穆休·萬桑

藝術評論家
路易·勒華

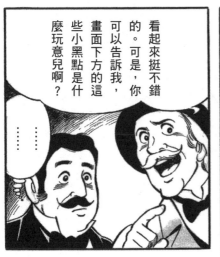

看起來挺不錯的。可是，你可以告訴我，畫面下方的這些小黑點是什麼玩意兒啊？

……

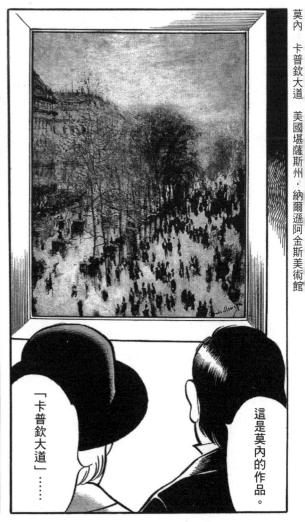

莫內·卡普欽大道 美國堪薩斯州·納爾遜阿金斯美術館

那是走在路上的人呀。

什麼？你是說，我走在林蔭大道時就是這副模樣囉？

「卡普欽大道」……

這是莫內的作品。

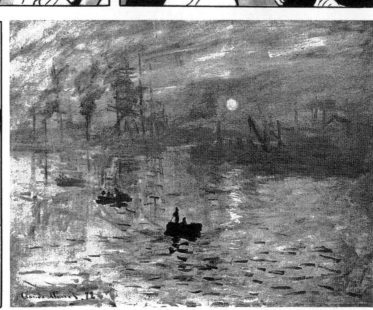

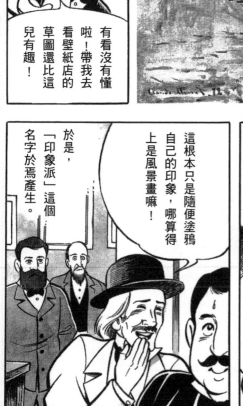

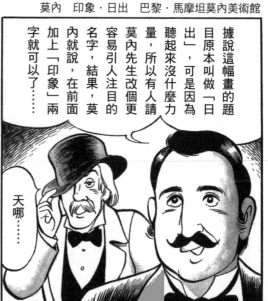

† 頁185～186：這段對話出自藝術評論家路易・勒華發表在《喧譁報》上的報導，目的是為了挪揄這場展覽會。

† 勒哈佛爾：法國中北部的海港城市。

莫內　印象・日出　巴黎・馬摩坦莫內美術館

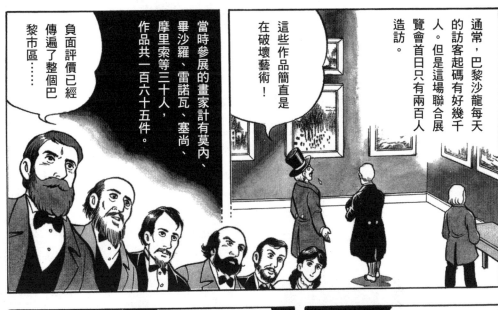

通常，巴黎沙龍每天的訪客起碼有好幾千人。但是這場聯合展覽會首日只有兩百人造訪。

這些作品簡直是在破壞藝術！

當時參展的畫家計有莫內、畢沙羅、雷諾瓦、塞尚、摩里索等三十人，作品共一百六十五件。

負面評價已經傳遍了整個巴黎市區……

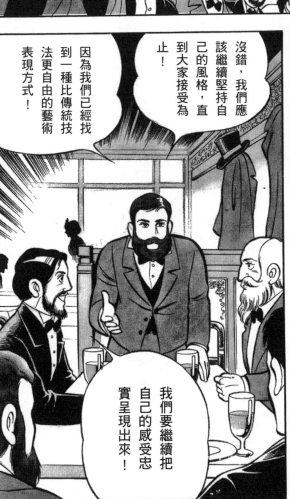

沒錯，我們應該繼續堅持自己的風格，直到大家接受為止！

因為我們已經找到一種比傳統技法更自由的藝術表現方式！

我們要繼續把自己的感受忠實呈現出來！

畫商也只意思意思買了幾幅而已……

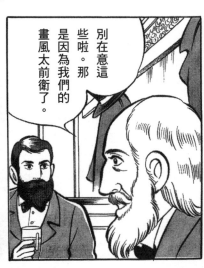

別在意這些啦。那是因為我們的畫風太前衛了。

✝塞尚（一八三九～一九○六）：從印象主義出發，作品的畫面結構相當嚴謹，為後來的現代繪畫開創了先河（參照第三冊）。

✝摩里索（一八四一～一八九五）：法國出生的女性印象派畫家（參照頁179）。

光輝的太陽，它的光線時時都在改變著這片風景。

我一定要將自然界的光線所帶給我的喜悅，呈現在畫布上供人欣賞！

克勞德·奧斯卡·莫內，生於一八四〇年十一月十四日的巴黎，他是後來印象派畫家中的一顆明星。

莫內的父母經營一家雜貨店，莫內是這家雜貨店的次子。

奧斯卡，長大後我要讓你跟著我學做生意喔。

五歲那年，莫內一家人遷居到位於巴黎西北方、當時最繁榮的港都勒哈佛爾。

十一歲時。莫內進入一所私立學校就讀。

喂，你看莫內又在畫圖了。

不知道他這次又想到什麼靈感了？

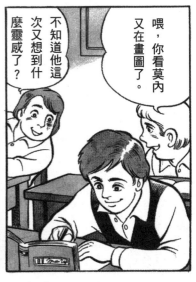

呵呵哈哈哈哈哈哈

莫內同學，你又～～在鬼畫符啦？給我交出來！！

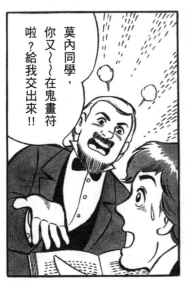

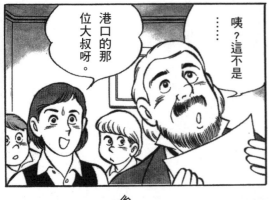

咦？這不是
......

港口的那
位大叔呀。

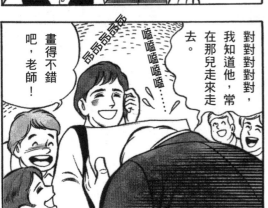

對對對對對，
我知道他，常
在那兒走來走
去。

畫得不錯
吧，老師！

嘻嘻嘻嘻嘻......

莫內　大鼻男的諷刺畫　美國・芝加哥藝術館

當時愛畫漫畫勝於讀書的
莫內，他的作品逐漸受到
周遭人們的肯定，十六歲
時，他的一張畫就已經可
以賣到二十法郎。

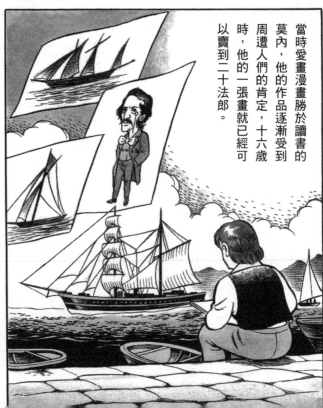

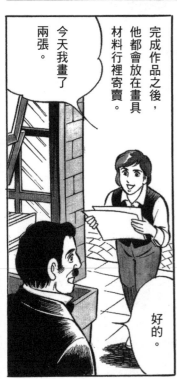

完成作品之後，
他都會放在畫具
材料行裡寄賣。

今天我畫了
兩張。

好的。

莫內，給你介紹一位畫家，這位是布丹先生。

嗯？

嗨

有一天——

能賣錢的，都是一些人物畫像，莫內習慣把這些收入寄放在最疼他的姑媽那裡。

哇，又有人買你的畫啦？

布丹是位曾在巴黎學過畫的畫家。

莫內，你的畫很有趣耶！

可是你不可以就此滿足喔。

你該多去接觸大自然。自然才是我們最好的導師。千萬別沉溺在眼前的技法中。

÷布丹（一八二四～一八八八）：曾經完成許多法國西部布列塔尼海岸風景畫的畫家。

畫家不是都勸人畫人物或神話故事嗎？怎麼這個人卻要我去畫連學校都不教的自然風景呢？

真是個怪人。我不喜歡他……

之後布丹又來找過莫內好幾次……

喂，今天天氣好得不得了耶！

可是我正在忙……

結果，莫內終於盛情難卻，只好陪著布丹外出寫生。

是喔……

總而言之啦，就是要多到戶外走走。

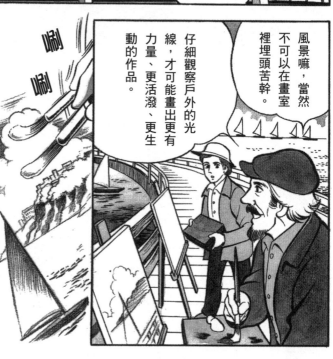

風景嘛，當然不可以在畫室裡埋頭苦幹。

仔細觀察戶外的光線，才可能畫出更有力量、更活潑、更生動的作品。

唰

唰

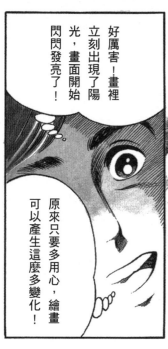

好厲害！畫裡立刻出現了陽光，畫面開始閃閃發亮了！

原來只要多用心，繪畫可以產生這麼多變化！

於是莫內開始學習油畫。第二年，他們兩人一同將作品拿去參加勒哈佛爾當地主辦的畫展，立刻獲得好評。

我決定要走畫家這條路了。

太好啦！

老爸，讓我去巴黎好不好？

我不希望你去，可是看來誰也阻止不了你了。

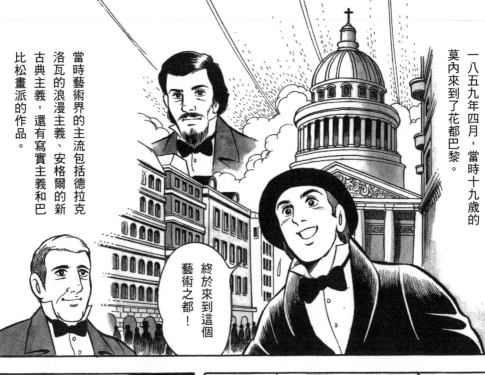

一八五九年四月，當時十九歲的莫內來到了花都巴黎。

當時藝術界的主流包括德拉克洛瓦的浪漫主義、安格爾的新古典主義，還有寫實主義和巴比松畫派的作品。

†特瓦雍（一八一○～一八六五）：巴比松畫派畫家，擅長自然觀察，留下了許多風景作品。

終於來到這個藝術之都！

莫內見到了布丹的朋友，畫家特瓦雍，並聽取了他的建議。

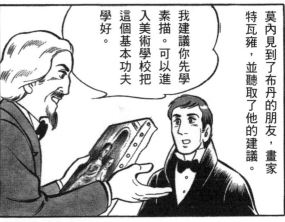

我建議你先學素描。可以進入美術學校把這個基本功夫學好。

可是……美術學校的課都是出了名的陳腐兼無聊……

於是莫內進入了位在塞納河中央西堤島上的休伊士美術學院學習。

只有這個學校最自由！

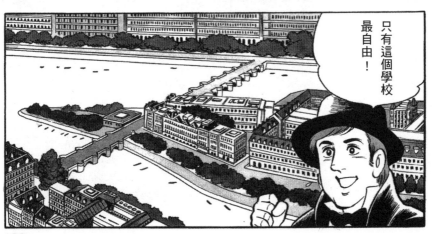

193

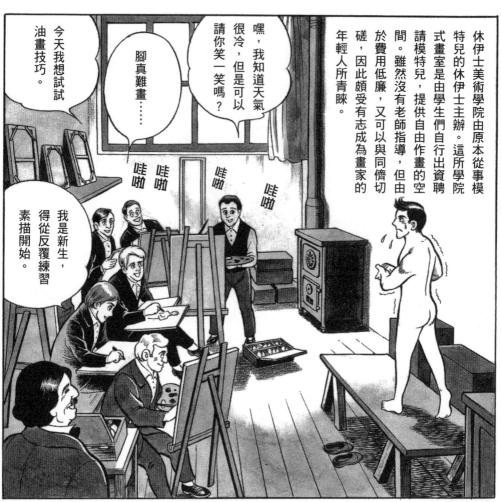

✝ 西印度群島：散落在北美洲與南美洲之間的島嶼統稱。

休伊士美術學院由原本從事模特兒的休伊士主辦。這所學院式畫室是由學生們自行出資聘請模特兒，提供自由作畫的空間。雖然沒有老師指導，但由於費用低廉，又可以與同儕切磋，因此頗受有志成為畫家的年輕人所青睞。

嘿，我知道天氣很冷，但是可以請你笑一笑嗎？

腳真難畫……

今天我想試試油畫技巧。

我是新生，得從反覆練習素描開始。

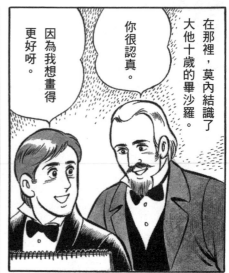

在那裡，莫內結識了大他十歲的畢沙羅。

你很認真。

因為我想畫得更好呀。

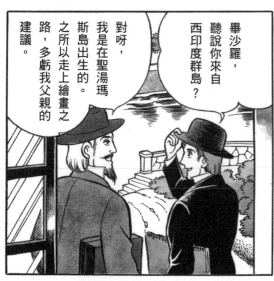

畢沙羅，聽說你來自西印度群島？

對呀，我是在聖湯瑪斯島出生的。之所以走上繪畫之路，多虧我父親的建議。

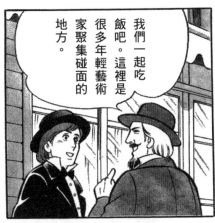

我們一起吃
飯吧。這裡是
很多年輕藝術
家聚集碰面的
地方。

真羨慕你。
我老爸並不贊
成我學畫。

所以我希望
能早日成為
真正受人肯
定的畫家。

在一八六六年古布瓦咖啡館出現之前，
馬提小館是藝術家與文學家暢所欲言
的所在。

你們心目中理想
的現代繪畫是什
麼？

我偏愛浪漫主義
的德拉克洛瓦，
古典的傳統已經
過時了。

我覺得還是
安格爾的讚！

我個人比較偏好
柯洛的風格！

居然沒有人的
想法跟我一樣
耶……

嗯──

哇啦

哇啦

哇啦

咦？

✝戎金（一八一九～一八九一）：荷蘭畫家兼版畫家。由於畫風自由，被認為是印象派的先驅之一。

一八六一年，莫內被徵召入伍，去了阿爾及利亞，但旋即因為體弱而於第二年遣返回國。

呼……

隨後，他就在故鄉勒哈佛爾跟著畫家戎金一同作畫度日。

你應該把你所看見的大自然，如實且快速的畫下。

而且最好在天候起變化之前完成！

✝學完派：衣招學院（由政府出資設立的美術教育學校）的教學內容所完成的作品或評論藝術作品的票集。

莫內再度返回巴黎，並進入瑞士出身的畫家，學院派大師格萊爾的畫室。

莫內的父親照舊反對莫內繼續學畫，不過……

如果你跟真正的畫家學習，我就給你經濟上的資助。

謝謝老爸！

一八六二年十一月——

我是從勒哈佛爾來的莫內。

哈哈哈哈哈哈哈哈

別客套了，大家正在作畫，會連你一起畫進去喔。

這位同學把模特兒畫得很像的確不錯，然而光是如此實在太沒有特色囉。

應該讓她變得更美才對。

......

莫內並不喜歡格萊爾的教法，但是他很高興能在這裡認識幾位氣味相投的朋友。

你的畫很有個性耶。

真的嗎？

你好，我叫雷諾瓦。

我是巴齊耶。

我是希斯里，我喜歡你的風景畫。

我叫莫內，你們好！

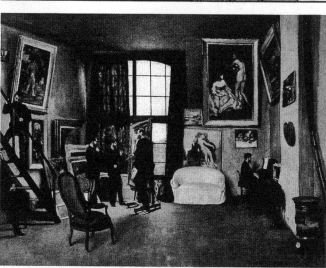

巴齊耶　藝術家的畫室　巴黎・奧塞美術館

早期的幾位印象派成員就在這裡結識，並逐漸加深彼此的交流。

這幅由巴齊耶完成於一八七○年的作品，畫中是他本人的畫室，由畫面右邊算起分別是正在彈鋼琴的音樂家馬蒂爾、身材高大的巴齊耶、看著畫布的馬奈、站在他後頭的莫內，以及站在樓梯上說話的作家左拉，還有向左拉回話的雷諾瓦。

✝ 希斯里（一八三九～一八九九）：英國布商之子，擅長光線明亮的風景畫。

✝ 巴齊耶（一八四一～一八七○）：出生於法國南部一個富裕家庭，特別偏好擁有明亮光線的戶外人物畫。

巴齊耶，等等我呀！

我也想畫畫看風景畫！

大家對於莫內從布丹和戎金那兒學來的戶外寫生法，都非常有興趣。

你都是在戶外上色的嗎？

畫風景的時候，我最重視的就是大自然的光線。

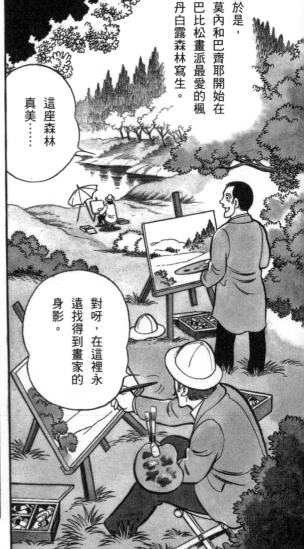

唷！

要多吃點才有力氣創作好的作品。

對呀！

當天他們投宿在「安東尼太太酒館」，之後雷諾瓦也曾在這裡過夜。

安東尼太太的手藝真是好得沒話說。

於是，莫內和巴齊耶開始在巴比松畫派最愛的楓丹白露森林寫生。

這座森林真美……

對呀，在這裡永遠找得到畫家的身影。

我先走一步。

不久，巴齊耶先回去了，

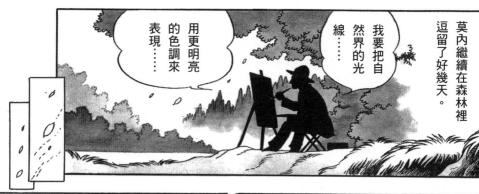

莫內繼續在森林裡逗留了好幾天。

我要把自然界的光線……

用更明亮的色調來表現……

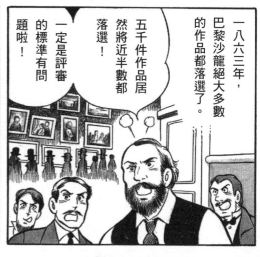

一八六三年，巴黎沙龍絕大多數的作品都落選了。

五千件作品居然將近半數都落選！

一定是評審的標準有問題啦！

這些落選的作品明明都是佳作嘛！

難怪他們會怨聲不斷。

結果拿破崙三世也聽說了這個消息……

這樣吧，我們把這些作品向廣大的民眾公開，讓大家來公斷一下。

就在同一年，官方舉辦了一場「落選者沙龍」。

不過——

啊……

真丟人，那畫的是什麼呀?!

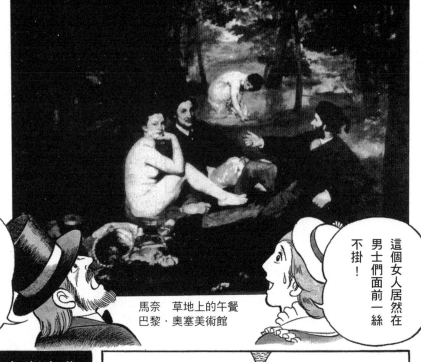

馬奈的作品「草地上的午餐」成為眾矢之的，引起全巴黎一陣譁然。

馬奈　草地上的午餐
巴黎·奧塞美術館

這幅畫真低級，而且完全看不立體感，簡直是胡來！

這個女人居然在男士們面前一絲不掛！

雖然引起了軒然大波，可是馬奈的作品卻讓巴黎感染了我們的想法。

過去人們認為繪畫作品的表面一定要平坦光滑，現在大家終於慢慢懂得欣賞，無視於這些技法限制！

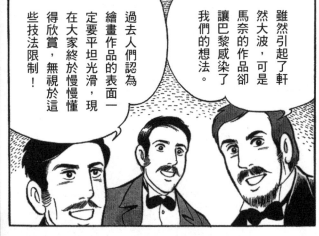

而且顏色對比可以非常明顯！

作風可謂新潮、大膽！

後來，莫內在休伊士美術學院認識塞尚，塞尚說話的鄉音很重，而且個性保守內向，但由於他們欣賞彼此的才華，而成為非常要好的朋友。

嗨，別來無恙？

老樣子啦……

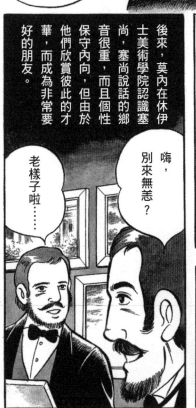

第二年，格萊爾的畫室關閉，莫內只好暫時返回老家勒哈佛爾。

真是遺憾……

回到了勒哈佛爾……

你除了小時候畫的漫畫之外，作品就再也沒賣到半毛錢嗎？

總有一天會有人買的啦……

莫內回鄉之後，仍舊不停地研究光影的變化。

今天的光線比昨天美呢……

唉，我一直計畫要把這個面店交給莫內……

可是，我們應該佩服這孩子的執著呀。

一八六五年，莫內完成了兩幅作品後，再度返回巴黎。

莫內，你別客氣，我的畫室你就儘管用吧。

巴齊耶，真謝謝你……

富家子弟出身的巴齊耶，這時候在經濟上給了莫內相當大的援助。因為這份友誼，莫內的創作才能持續不斷。

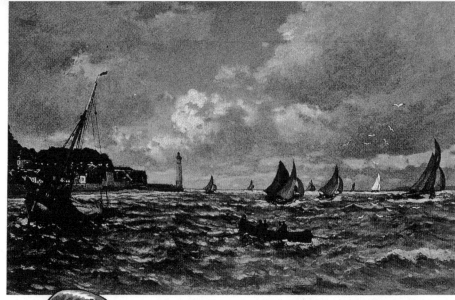

莫內　翁夫勒的塞納河口　美國巴莎迪那‧諾頓西蒙美術館

這一年，莫內將兩幅作品參加了沙龍展出。這是其中的一幅。

謝謝，謝謝你們！

莫內，恭喜你第一次入選！

這幅畫後來也刊登在展覽會的紀念畫集裡，但是……

我認為你確實有些不一樣的才能，不過呢……

你的作品太過單調，而且下筆草率。

真希望你能認真一點，耐心把作品完成。

即使莫內的作品已經出售，藝術評論家對他的惡意評論卻從未停止。

……

202

唉，這些人真是食古不化，腦筋死板！

我的畫要看的是「感覺」，誰叫你管我用不用心哪！

我腦子裡永遠關注的是，該如何如實地將我眼睛所看見的光線下的風景畫出來。

當下的「印象」要比作品該如何呈現重要得多！

而且陰影的顏色也不盡然都是黑色。

空氣和白雪也包含了像彩虹一樣的色澤。

我就是想用顏料表現出這些顏色呀!!

……

一八六六年，莫內認識了鄰居卡蜜兒。

兩人都很年輕，沒多久便開始熱戀、同居。

卡蜜兒，我要開始畫妳囉。

要把我畫漂亮一點喔。

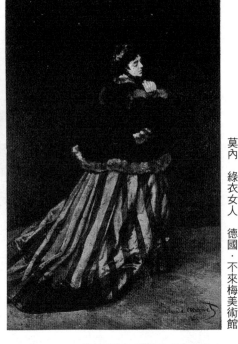

莫內接連畫了好幾張卡蜜兒的畫像，而其中最受好評的是這幅「綠衣女人」，它同時也是沙龍的入選作品。

莫內　綠衣女人　德國‧不來梅美術館

但是不久之後莫內的父親知道莫內與人同居。

不像話！不寄錢給你了!!

……

入選只是一瞬間，換不到錢只好餓肚子了

那我們該怎麼辦呢？

於是莫內開始過著以債養債的生活，不得已只好四處輾轉。

最後，被迫搬家到巴黎西側的維勒達福黑。

我們就暫時在這兒落腳吧。

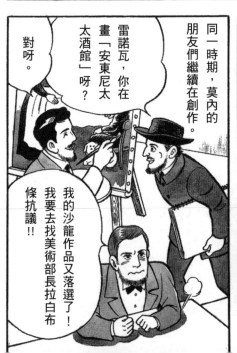

同一時期，莫內的朋友們繼續在創作。

雷諾瓦，你在畫「安東尼太太酒館」呀？

對呀。

我的沙龍作品又落選了！我要去找美術部長拉白布條抗議!!

204

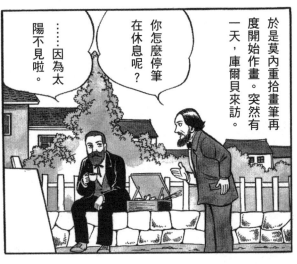

於是莫內重拾畫筆再
度開始作畫。突然有
一天，庫爾貝來訪。

你怎麼停筆
在休息呢？

……因為太
陽不見啦。

可是就算陰天，
至少可以先畫
背景吧？

不行，我的背
景也要在陽光
下才畫。

啊，沒想到你居然
這麼執著於光線。
你的畫都賣不
出去了!!

我知道，
可是對我來說，
光線就是我的全
部。

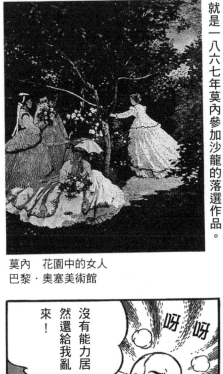

莫內　花園中的女人
巴黎・奧塞美術館

這幅人物與背景都必須在陽光下才能完成的作品，
就是一八六七年莫內參加沙龍的落選作品。

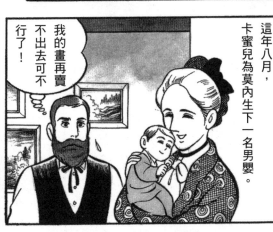

這年八月，
卡蜜兒為莫內生下一名男嬰。

我的畫再賣
不出去可不
行了！

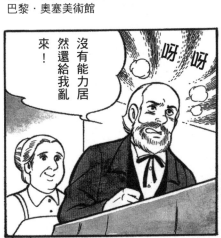

呀呀

沒有能力居
然還給我亂
來！

205

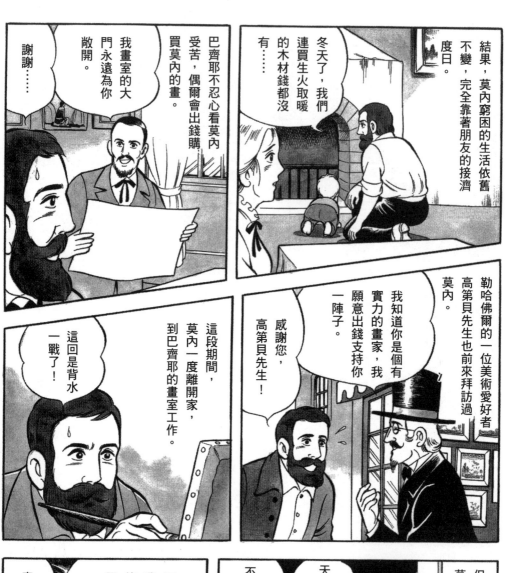

結果，莫內窮困的生活依舊不變，完全靠著朋友的接濟度日。

冬天了，我們連買生火取暖的木材錢都沒有……

巴齊耶不忍心看莫內受苦，偶爾會出錢購買莫內的畫。

我畫室的大門永遠為你敞開。

謝謝……

勒哈佛爾的一位美術愛好者高第貝先生也前來拜訪過莫內。

我知道你是個有實力的畫家，我願意出錢支持你一陣子。

感謝您，高第貝先生！

這段期間，莫內一度離開家，到巴齊耶的畫室工作。

這回是背水一戰了！

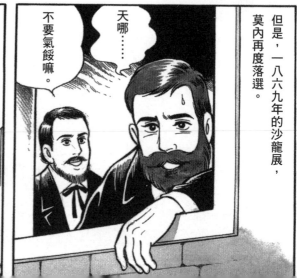

但是，一八六九年的沙龍展，莫內再度落選。

天哪……

不要氣餒嘛。

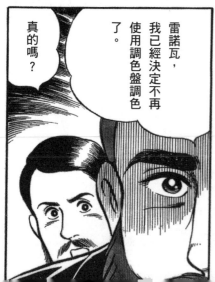

雷諾瓦，我已經決定不再使用調色盤調色了。

真的嗎？

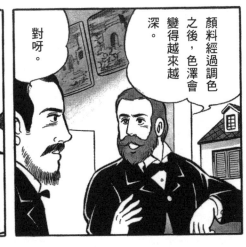

顏料經過調色之後，色澤會變得越來越深。

對呀。

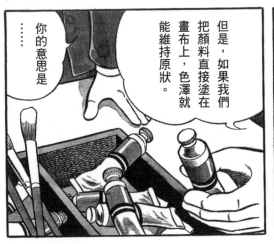

但是，如果我們把顏料直接塗在畫布上，色澤就能維持原狀。

你的意思是……

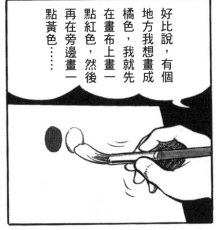

好比說，有個地方我想畫成橘色，我就先在畫布上畫一點紅色，然後再在旁邊畫一點黃色……

我們只要退後幾步看，就會看到一點非常自然的橘色。

我懂了！這麼一來，就可以得到最鮮豔的色彩效果，再也不像調色那樣，總有點混色、髒髒的感覺。

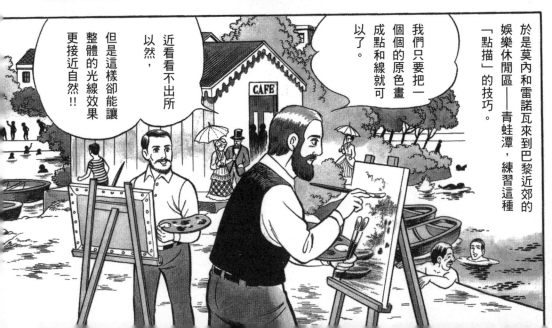

於是莫內和雷諾瓦來到巴黎近郊的娛樂休閒區——青蛙潭，練習這種「點描」的技巧。

我們只要把一個個的原色畫成點和線就可以了。

近看看不出所以然，但是這樣卻能讓整體的光線效果更接近自然！！

而且，陰影的部分完全不用黑色，使用其他原色更能創造出一種透明感。

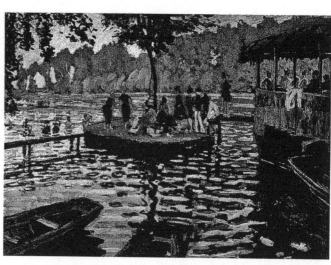

▼莫內　青蛙潭　紐約・大都會博物館

這項發明後來就成為印象派技巧中最大的一個特徵。

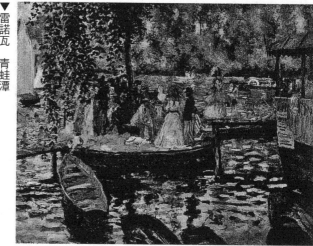

▼雷諾瓦　青蛙潭　瑞典・斯德哥爾摩國立美術館

可是落選畢竟是事實呀！

莫內豐富的情感我們誰也比不上。

但是我們都知道莫內的作品才是最棒的。

……

但是一八七〇年的沙龍展，雷諾瓦和朋友們的作品都入選了，唯獨莫內再度落選。

同年，莫內的父親終於同意他與卡蜜兒的婚事。

並且再度提供經濟上的援助。

要多也沒有啦，這些錢是為了我的孫子。

於是畢沙羅先逃回英國，莫內隨後跟進，接著他的妻小才離開法國。

同年七月，拿破崙三世對普魯士宣戰，普法戰爭爆發。

我可不想又被徵召入伍！！

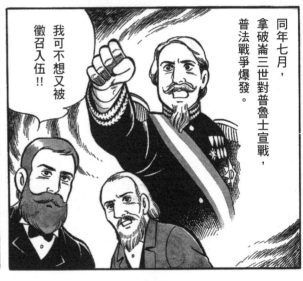

一八七一年一月，法軍慘敗，普魯士軍隊佔領巴黎。

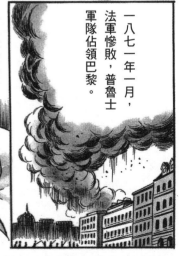

再度提供莫內經濟援助的父親也不幸在此時過世。

莫內在倫敦找到了畢沙羅。

莫內，被徵召入伍的巴齊耶已經戰死沙場了。

巴齊耶死了？

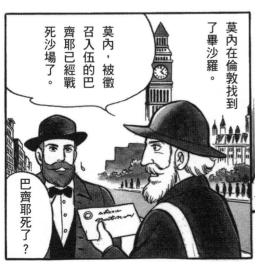

209

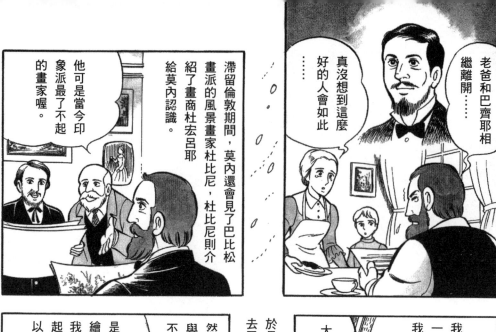

✛杜宏呂耶（一八三一～一九二二）：第一位表示了解印象派的畫商。持續購買印象派的作品，並提供他們經濟援助。

他可是當今印象派最了不起的畫家喔。

滯留倫敦期間，莫內還會見了巴比松畫派的風景畫家杜比尼，杜比尼則介紹了畫商杜宏呂耶給莫內認識。

真沒想到這麼好的人會如此……

老爸和巴齊耶相繼離開……

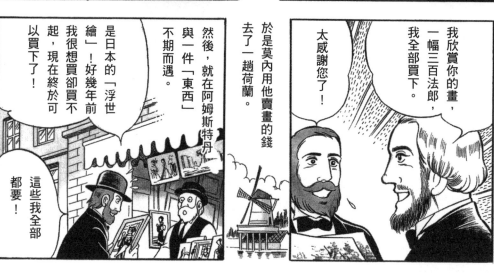

是日本的「浮世繪」！好幾年前我很想買卻買不起，現在終於可以買下了！

這些我全部都要！

然後，就在阿姆斯特丹與一件「東西」不期而遇。

於是莫內用他賣畫的錢去了一趟荷蘭。

太感謝您了！

我欣賞你的畫，一幅三百法郎，我全部買下。

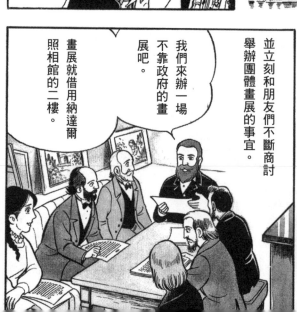

畫展就借用納達爾照相館的二樓。

我們來辦一場不靠政府的畫展吧。

並立刻和朋友們不斷商討舉辦團體畫展的事宜。

這時候戰爭終於結束，莫內再度回到巴黎……

……日本的浮世繪果然不同凡響！

210

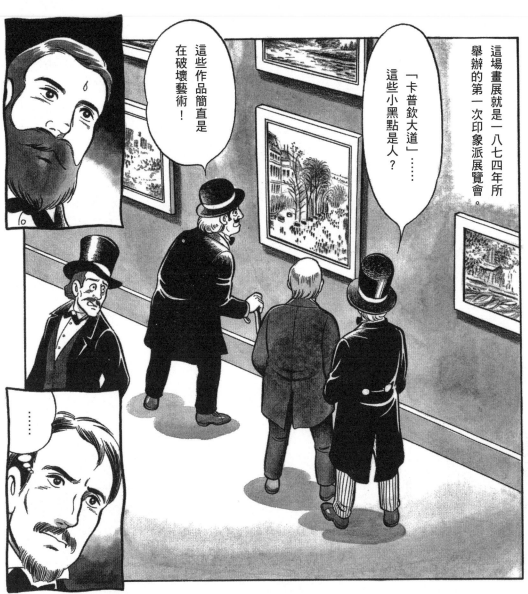

這場畫展就是一八七四年所舉辦的第一次印象派展覽會。

「卡普欽大道」……這些小黑點是人？

這些作品簡直是在破壞藝術！

……

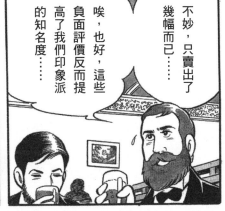

不妙，只賣出了幾幅而已……

唉，也好，這些負面評價反而提高了我們印象派的知名度……

法國藝術界還是不接受我們的風格……

我們繼續畫，直到眾人接受為止。

和第一次相同，他們得到的依舊是無法理解的冷嘲熱諷。

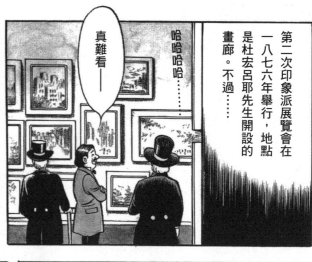

第二次印象派展覽會在一八七六年舉行，地點是杜宏呂耶先生開設的畫廊。不過……

哈哈哈哈……

真難看

放心，畫具和生活費全部報我的帳。

但是我已經把畫具全都賣了，根本無法作畫……

這一年，荷希德來找莫內。

莫內先生，我非常欣賞您們的作品。

歡迎您到我的城堡來為我家人作畫。

真的嗎？

有空一定要對日本好好研究研究。

不過……我在荷蘭買的那批浮世繪真棒。

荷希德經營一家百貨公司，在巴黎東南方還擁有一座城堡，他同時也是一位藝術收藏家。

荷希德先生是我的救世主，我一定全力以赴。

這時候，竇加為了印象派正在四處奔走。

加薩特小姐，請加入我們印象派的行列！

好呀。

還是老樣子，負面評價不斷。

……

✝瑪莉・加薩特（一八四四～一九二六）：美國銀行家之女，女性印象派畫家。

一八七七年四月，第三次印象派展覽會上，莫內、摩里索、畢沙羅、雷諾瓦等人的作品都在陳列之中。

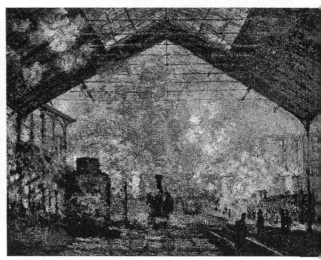

▲莫內　巴黎聖拉札爾車站　巴黎・奧塞美術館

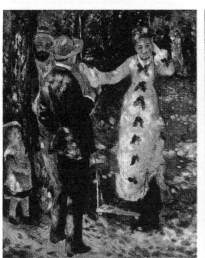

▲雷諾瓦　鞦韆　巴黎・奧塞美術館

完成了荷希德先生那裡的工作之後，莫內的經濟問題再度浮上檯面。

想借錢哪？

我再不借錢的話，所有的家當就要被房東搬走了……

第二年，莫內的次子出生，但是卡蜜兒隨即病倒。

我該怎麼辦呢？

於是莫內找了交友廣闊的馬奈。

馬奈先生，可以請您幫忙介紹人來買我的畫嗎？

沒問題，我問問我幾個朋友。

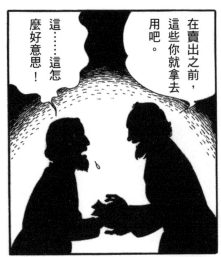

在賣出之前，這些你就拿去用吧。

這……這怎麼好意思！

獲得了馬奈的援助，莫內搬了一處房租更低廉的房子。

我得更加努力才行了！

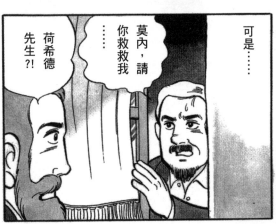

可是……

莫內，請你救救我……

荷希德先生?!

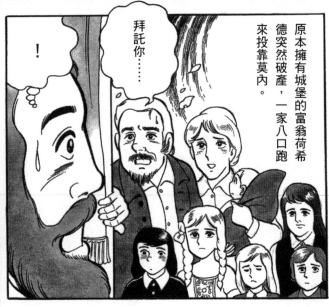

原本擁有城堡的富翁荷希德突然破產，一家八口跑來投靠莫內。

拜託你……

！

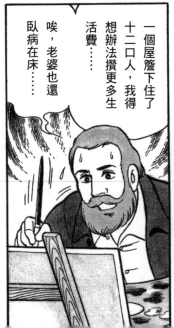

一個屋簷下住了十二口人，我得想辦法攢更多生活費……

唉，老婆也還臥病在床……

214

＋高更（一八四八～一九○三）：早期接受印象主義風格，之後成為象徵主義畫家的代表（參照第三冊）。

自一八七九年四月的第四次印象派展覽會開始，印象派被取了一個新名字，「獨立派」。

莫內一個人居然展出了二十九幅作品！

這一次參展的畫家除了莫內、竇加、畢沙羅、加薩特，還有第一次加入的高更。

雷諾瓦、摩里索和希斯里則暫時缺席。

竇加（一八三四～一九一七）：擅長表現瞬間動作的畫家，同時也因為幾幅描寫賽馬與芭蕾舞者的作品而聞名。

竇加　謝幕　巴黎・奧塞美術館

雷諾瓦　喬治卡賓特夫人和其孩子們
紐約・大都會博物館
這一年並未參加印象派展覽會的雷諾瓦，卻拿著這幅畫參加沙龍作品並獲得入選。

藝評家對莫內的態度始終如一。

看起來根本是你一天內畫好的嘛。

塞尚則脫隊回到他位在法國南部的老家。

可惡！

215

加薩特出了高價買下莫內的畫。

謝謝妳！！

雷諾瓦這時候感覺到印象主義已陷入僵局。

我沒辦法繼續跟這群只追求光線的朋友走下去了。我想畫的是一些連自己也意想不到的瞬間感受。

同一年，卡蜜兒過世。

卡蜜兒……

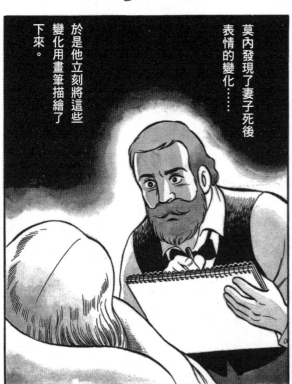

莫內發現了妻子死後表情的變化……

於是他立刻將這些變化用畫筆描繪了下來。

居然連這時候還如此在意顏色、光影的變化！

這表示我這一生不可能離得開藝術了！

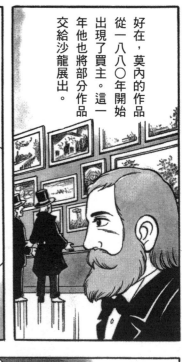

好在，莫內的作品從一八八〇年開始出現了買主。這一年他也將部分作品交給沙龍展出。

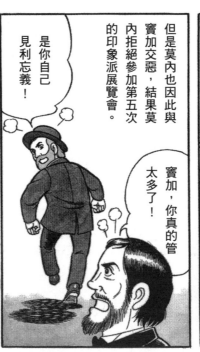

但是莫內也因此與寶加交惡，結果莫內拒絕參加第五次的印象派展覽會。

寶加，你真的管太多了！

是你自己見利忘義！

同時，雷諾瓦和希斯里決定棄權，印象派團體開始分崩離析。

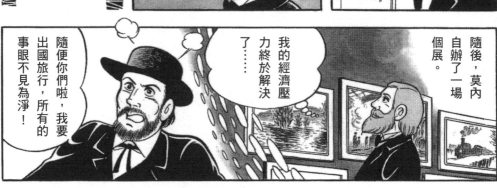

隨後，莫內自辦了一場個展。

我的經濟壓力終於解決了……

隨便你們啦，我要出國旅行，所有的事眼不見為淨！

之後莫內待在家鄉畫了許多海邊的作品。畢沙羅則繼續與高更等多位新銳畫家保持聯繫。雷諾瓦因為去了一趟義大利，受到文藝復興時期作品的刺激，逐漸脫離了印象主義。

第二年的一八八一年，第六次印象派展覽會的作品是以寶加為中心……

莫內、希斯里和雷諾瓦都沒參加。

一八八二年三月，第七次印象派展覽會在杜宏呂耶租借的聖歐諾黑街二五一號舉行。

除了塞尚和竇加，最早期的成員全到齊了。

這次畫展不論是風評還是畫商購買的狀況都算首次建功。

但是好不容易開始受到矚目，結果印象派卻因為遇到瓶頸而連續四年未再舉辦展覽會。

大家開始各自活動，莫內也開始畫他的埃特赫塔海岸風景。

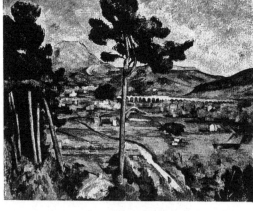

塞尚 聖維克多山 紐約·大都會博物館

脫離印象畫派之後的塞尚，除了繼續以大自然為主題，作品的內容更多出了幾分井然與秩序。

一八八三年，莫內遷居到巴黎西側的村鎮吉維尼。

這裡真舒服。我們來建造一座可以種花的美麗花園吧！

我是在試著用印象派的風格來處理古典繪畫裡的結構！

第八次印象派展覽會於一八八六年舉行。

主要成員有畢沙羅、竇加、我，還有從第四次開始加入的高更。

莫內和雷諾瓦都缺席了……

而這時候，莫內正在吉維尼開始他的「乾草堆」和「白楊木行道樹」的系列新作。

大家改變也無所謂，我還是繼續畫我的瞬間光線變化。

不論何時何地都以光線效果為首要考量的莫內相信，

即使畫的是同一物體，因當時光線的不同，其結果必然也會不同。莫內之所以畫出一系列作品，就是因為他堅持這個創作的信念。

這次畫展還加入了幾位後來自立門戶的「後期印象主義」和「象徵主義」畫家，秀拉、西涅克、魯東等人，由於他們的參與，這次印象畫派畫展的風格出現了極大的轉變。

✝魯東（一八四〇～一九一六）：作品中充滿神祕、幻想色彩的法國象徵主義畫家。

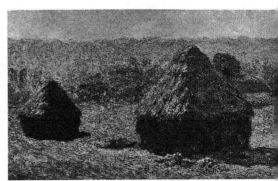

莫內　早晨乾草堆　巴黎・奧塞美術館

莫內　日落乾草堆　美國・芝加哥藝術館

啊，光線改變了

光線的變化尤其在早晨和傍晚最為明顯。但是因天氣的不同，有時候一個小時內也會出現極大的差距！

完成之後，莫內又繼續另一系列的新作。

接下來我要畫盧昂大教堂的光影變化。

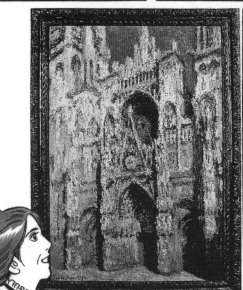

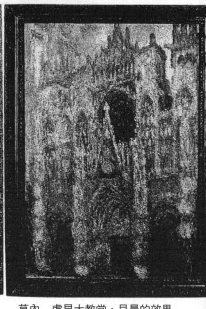

一八九五年，以莫內的作品為主的卡耶博特收藏品捐贈給法國政府，莫內的作品終於獲得官方肯定。

看到莫內的作品，我們立刻就知道陽傘應該往那個方向撐。

莫內　盧昂大教堂，陽光的效果，傍晚時分　巴黎·奧塞美術館

莫內　盧昂大教堂，早晨的效果　巴黎·奧塞美術館

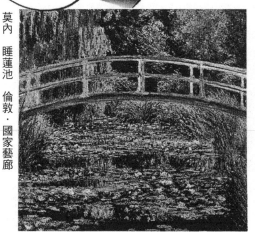

莫內　睡蓮池　倫敦·國家藝廊

這種橋不多見耶！

那是日本的「太鼓橋」啦！

隨後，一八九九年莫內開始在吉維尼的庭園中創作「睡蓮」系列作品。

之後莫內為了尋找新的題材，曾經出國遠遊，但是回國後仍舊繼續他的池塘創作。十年後，他展出了四十二幅「睡蓮」，立刻獲得各界好評。

從一九一一年起，莫內的視力開始減退。

常常看不清楚……

這件事就交給您了！

一九一八年因為獲得政治家克里蒙梭的金援，莫內開始畫巨幅的「睡蓮」。

我想把「睡蓮」捐給政府。

我要一直畫到全盲為止！

在創作大幅「睡蓮」時，莫內為他的作品設計了一個橢圓形展覽室。這間展覽室四周全都是睡蓮，莫內刻意想讓參觀者進入一個他所幻想的睡蓮世界。

╬克里蒙梭（一八四一～一九二九）：法國政治家，外號「老虎」，活躍於二十世紀初期。

╬卡耶博特（一八四八～一八九四）：印象主義畫家。因為獲得遺產而開始收集同儕的印象主義作品，死後將這些收藏全部捐給了法國政府。

莫內後來經歷了幾次手術，但同時仍舊持續畫睡蓮。最後這幅巨作就放在巴黎的橘園美術館裡公開展出。

從第一次手握畫筆到生命進入尾聲，始終堅持追求「瞬間的光線」，並因此終於確立了印象主義地位的，就是這位克勞德・奧斯卡・莫內。

一九二六年十二月五日，莫內於吉維尼辭世，享年八十六歲。

我要把眼睛所見的所有光線都呈現在畫布上！

莫內　睡蓮、水的習作・早晨（局部）　巴黎・橘園美術館

十九世紀是世界博覽會的世紀

十九世紀後半期有一個將歐洲社會妝點得有聲有色的活動——「世界博覽會」。

世界博覽會始於一八五一年的倫敦，隨後同類型的大型博覽會就在歐洲各大城市相繼舉行。當時產業正值發展顛峰，各國又為了殖民地而激烈交鋒，世界博覽會正是資訊與商品的重要交易場合。

當時不僅各種優良的手工製品和工業產品相繼上市，同時也出現了不少使用最新科技與材料建造的新建築。例如一八五一年倫敦世界博覽會的會場「水晶宮」（參照頁150）、一八八九年巴黎世界博覽會的「機械館」；這些鋼骨結構的巨型展場都是十九世紀最具代表性的新式建築。

世界博覽會也是歐洲民眾接觸異國文化的大好機會。例如日本就在一八六二年的倫敦世博會中首次參與，之後便引起了一陣所謂「日本主義」的風潮，對後來的歐洲藝術產生了莫大影響。

十九世紀所舉辦的較具規模的世界博覽會

- 1851／倫敦：歷史上第一場國際博覽會，會場的焦點就是新式建築水晶宮。
- 1855／巴黎：以鋼骨建築產業宮殿為展場。
- 1867／巴黎：日本派遣規模龐大的使節團參與。
- 1873／維也納：德語地區首次舉行世界博覽會。
- 1876／費城：為紀念美國建國一百週年而舉辦。
- 1889／巴黎：為紀念法國大革命一百週年而舉辦。艾菲爾鐵塔落成。

▲一八五五年，巴黎世界博覽會的主要會場「產業宮殿」的內部設計。會場中展示著各國產品，可以說是一場工商業界的奧林匹亞運動會。

▲莫內　一八六七年世界博覽會的巴黎，市容華麗且熱鬧。上空飄浮的熱氣球是攝影家納達爾拍攝鳥瞰圖用的熱氣球。　奧斯陸‧國家畫廊

畫面上是正在舉行世界博覽會的巴黎

一八五四年日本的江戶幕府停止鎖國，旋即參加了一八六二年的倫敦世界博覽會，將許多日本的手工藝品和藝術品帶赴歐洲，立即引起了歐洲人對日本的矚目與好奇。結果形成了一波藝文運動，也就是所謂的「日本主義」。

日本主義在法國的發展尤其熱烈，其中又以畫家從浮世繪（錦繪）中所發現的技法對當時的藝術風格影響最大。浮世繪不受限於透視法，而且在構圖上並不一定會將主題放置在畫面中央，甚至往往是以俯瞰的角度進行繪製。這些特色對當時追求自由與真實的印象派畫家來說，毋寧是一次相當震撼的刺激。此外，浮世繪鮮明的用色也讓法國畫家印象深刻。

▲歌川廣重　薩摩坊的浦雙劍石

▼鳥居清長　庭園賞雪

▲莫內　貝爾島的岩石　莫斯科・普希金美術館
海中突起的岩石與「薩摩坊的浦雙劍石」簡直如出一轍。

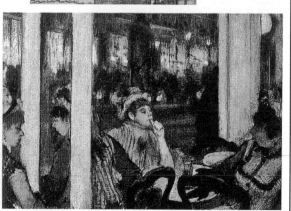

▲竇加　咖啡座的女人　巴黎・奧塞美術館
與「庭園賞雪」近似，有效運用了樑柱的空間位置。

✛江戶幕府：一六〇三～一八六七年間的日本武家政權。

✛鎖國：日本限制人民與外國貿易、交流的政策。

▼梵谷 雲龍打掛的花魁 阿姆斯特丹‧國立梵谷美術館

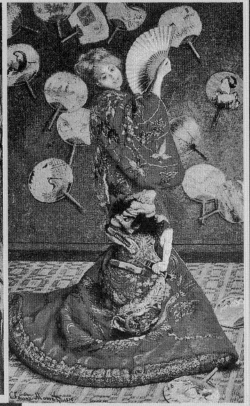

▲莫內 日本女人 美國‧波士頓美術館
畫中還收入了許多日本圓扇和摺扇。

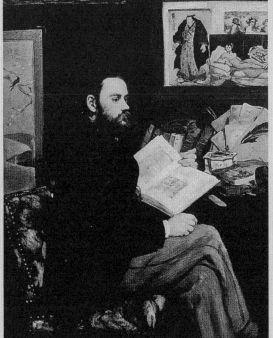

◀馬奈 左拉像 巴黎‧奧塞美術館
左拉是位與印象派畫家密切往來的文學作家。

作品中的日本風

每一位印象派畫家對日本的興趣都不盡相同。例如莫內畫過一幅妻子卡蜜兒身穿日本和服的肖像。馬奈的「左拉像」背景則是一幅跟「奧林比亞」並排的浮世繪。此外梵谷也是受到浮世繪影響深厚的畫家之一，他甚至曾經直接臨摹過浮世繪，可見他對日本藝術的嚮往程度。

✝錦繪：多色印刷的浮世繪。

225

藝術家的光榮時代

編輯委員（第二冊負責人）

太田泰人（日本神奈川縣立近代美術館主任管理委員）

第二冊的內容主要在談十七世紀初期至十九世紀末葉，這將近三百年間的歐洲藝術史。相較於第一冊所涵蓋的千百萬年，這的確是段滿短的時間。

然而，對於我們在藝術的思考上，這短短的三百年卻發生了許多非常重大的變化。一言以蔽之，就是「追求完美」這樣的特殊行為和藝術作為，終於為社會普遍接受。

繼文藝復興時期的天才藝術家之後，這三百年間的畫家、雕刻家已經完完全全被視為從事神聖工作的「藝術家」，而不再只是手工業界的「工匠」。而中世紀以來的「行會」（同業公會）也不復再見，取而代之的是受到國王特別保護的藝術家團體：「藝術學院」。並且還出現了在宮廷社會中地位崇高的宮廷畫家，例如魯本斯和委拉斯蓋茲。

在這三百年間，藝術家的訓練方式也不同於過往，出現了現今「美術學校」的雛形，所教授的內容不再僅限於技法的訓練，還加入理論的學習。而公開作品的「展覽會」場所，以及保存優秀作品的「美術館」等設施，也都始於這個時期。

十八世紀末發生的政治改革與工業革命又為以上這些「藝術成就」帶來了一次巨

大的衝擊。

由於過去保護藝術家的國王與貴族逐漸失去了權力，藝術家們只好轉而以一般市民大眾為工作對象。於是藝術家的人數暴增，展覽會成為懷抱各種理念，公開個人「主義」，以及與人辯論和對立的場所。「藝術學院」向來以維護文藝復興以來的傳統藝術價值為宗旨，但是此時的藝術家與市民大眾卻已然跨越了這個遊戲規則；一些對於官方展覽會的競爭結果深感不滿的藝術家，紛紛挺身而出，自力救濟式地辦起了個展（例如庫爾貝）或團體展（例如印象派），提出個人的藝術主張。

此外，隨同工業革命所產生的新技術，也引起了以手工技術為基礎的傳統藝術的危機感。於是十九世紀後半期出現了許許多多為工業化大量生產與傳統藝術尋求平衡點的新嘗試，包括「藝術與工藝運動」（The Arts and Crafts Movement）和新藝術（Art Nouveau）等。再者就是一些以當時新發明的材料，例如鐵、玻璃、水泥，所建造的建築，在十九世紀當時，人們並不認為它們可以列入「建築」之屬，反倒是從我們現在的眼光來看，這些「建築」棟棟都是當時最具代表的作品。

歐洲藝術就在這三百年間搭建起一個完整的架構，從而開花結果。優秀的藝術家可謂人才輩出，他們對於藝術的主張與理念也逐漸傳遍了全世界，形成今日我們理解的基礎。不過相對的，這些主張與理念也為十八世紀以來的傳統藝術掀起了一波更加波瀾壯闊的變動。其結果就是第三冊所要談的二十世紀藝術。

中英名詞對照表

國家圖書館出版品預行編目資料

給年輕人的漫畫巴洛克與印象派
/ 高階秀爾 監修
— 三版 — 新北市：原點出版：大雁文化發行，2023.11

240面；16 × 23 公分
ISBN 978-626-7338-35-3（平裝）
1. 美術史 - 2. 漫畫 - 3. 歐洲 -
909.4 112016076

給年輕人的漫畫巴洛克與印象派
（原書名：寫給年輕人的巴洛克與印象派）

監　　　修	高階秀爾
漫　　　畫	今道英治
封面設計	十六設計、白日設計（三版調整）
系列企劃	葛雅茜
編　　　輯	吳莉君
內頁構成	徐美玲
年表製作	陳彥羚
業務發行	王綬晨、邱紹溢、劉文雅
行銷企畫	蔡佳妘
主　　　編	柯欣妤
副總編輯	詹雅蘭
總 編 輯	葛雅茜
發 行 人	蘇拾平
出　　　版	原點出版 Uni-Books Facebook: Uni-Books 原點出版 Email:uni-books@andbooks.com.tw 新北市231030新店區北新路三段207-3號5樓 電話：(02) 8913-1005　傳真：(02) 8913-1056
發　　　行	大雁出版基地 www.andbooks.com.tw 新北市231030新店區北新路三段207-3號5樓 24小時傳真服務 (02)8913-1056 讀者服務信箱 Email: andbooks@andbooks.com.tw 劃撥帳號：19983379 戶名：大雁文化事業股份有限公司

初版　　　　2008年5月
三版一刷　　2023年11月
定價：400元
ISBN 978-626-7338-35-3
版權所有 · 翻印必究（Printed in Taiwan）
ALL RIGHTS RESERVED

MANGA SEIYO BIJUTSUSHI 2 BAROKKU－INSHOSHUGI NO BIJUTSU
Copyright © 1994 Bijutsu Shuppan-Sha, Ltd.
First Published in Japan in 1994 by Bijutsu Shuppan-Sha, Ltd.
Complex Chinese translation copyright © 2008 by Uni-books, a division of AND
Publishing Ltd.
arranged through Future View Technology Ltd.
ALL RIGHTS RESERVED

一八五六 第一次英法聯軍侵略中國

一八五九 第二次英法聯軍侵略中國

一八六一 美國南北戰爭爆發

一八六六 日本明治維新

一八七〇 普法戰爭爆發

一八七一 德意志帝國建立

一八七二 謝里曼發掘特洛伊城

一八七五 法國進入第三共和

一八八九 巴黎世界博覽會開幕

一八九四 中日甲午戰爭爆發

一八九八 中國戊戌政變失敗

1860　　1870　　1880　　1890　　1900

1819 傑利柯「梅杜莎之筏」
1823 康斯塔伯「從主教領地看沙茲伯里主教堂」
1824 德拉克洛瓦「巧斯島的屠殺」；佛列德利赫「冰海」
1827 布萊克「碧翠斯從戰車中向但丁說話」；德拉克洛
　　 瓦「薩達那培拉斯之死」

1830 德拉克洛瓦「自由女神領導人民」
1834 德拉克洛瓦「阿爾及耳的女人」
1840 巴里與普金興建「倫敦國會大廈」
1842 泰納「暴風雪：汽船駛離港口」
1844 泰納完成「雨、蒸汽和速度」

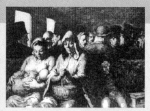

杜米埃「三等車廂」

庫爾貝「奧南的葬禮」

米勒「晚禱」

畢沙羅（1830）、馬奈（1832）、
竇加（1834）、塞尚（1839）、
莫內（1840）、雷諾瓦（1841）
相繼誕生
1863 馬奈「草地上的午餐」引
　　 發爭議
1865 馬奈「奧林比亞」
1872 莫內「印象‧日出」

1874 第一次印象畫派展覽會，
　　 至 1886 先後舉行過八次
1876 畢沙羅「蒙夫考特的收
　　 割」；雷諾瓦「煎餅磨坊的
　　 舞會」、「陽光下的裸婦」；
　　 竇加「苦艾酒」
1877 莫內「巴黎聖拉札爾車站」
1879 羅丹「沉思者」

1885-87 塞尚「聖維克多山」
1890 莫內開始創作「乾草堆」系列
1892 莫內開始創作「盧昂大教堂」
　　 系列
1895 羅丹「加萊義民」；莫內發表
　　 「盧昂大教堂」系列
1899 莫內開始創作「睡蓮」系列

一八一五 拿破崙百日王朝結束

一八二一 希臘獨立戰爭爆發

一八二五 世界第一條鐵路於英國通車

一八三〇 法國七月革命爆發

一八三九 中英鴉片戰爭爆發

一八三七 英國維多利亞女王即位

一八四四 摩斯發明電報

一八四八 法國二月革命爆發

一八五一 倫敦舉辦首次世界博覽會

一八五二 法國進入第二帝國時期

1800	1810	1820	1830	1840	1850

新古典主義藝術

康斯塔伯「乾草車」

浪漫主義藝術

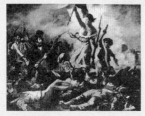

富塞利（1741）、布萊克（1757）、泰納（1775）
康斯塔伯（1776）、佛列德利赫（1774）、
傑利柯（1791）、德拉克洛瓦（1798）相繼誕生
1781 富塞利「夢魘」
1811 佛列德利赫「有教堂的冬景」
1818 康斯塔伯「乾草車」

德拉克洛瓦「自由女神領導人民」

寫實主義藝術

柯洛（1796）、杜米埃（1808）、
米勒（1814）、庫爾貝（1819）相繼誕生
1826 柯洛「博韋附近的瑪麗塞爾教堂」
1849 庫爾貝「採石工人」、「奧南的葬
　　　禮」；米勒與家人遷居巴比松
1850 米勒「播種者」

1851 帕克斯頓興建倫敦「水晶宮
1856 庫爾貝「河畔女郎」
1857 米勒「拾穗」
1859 米勒「晚禱」
1861 加尼埃興建「巴黎歌劇院」
1862 杜米埃「三等車廂」

竇加「苦艾酒」

印象主義藝術

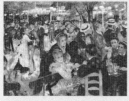

雷諾瓦「煎餅磨坊的舞會」

馬奈「奧林比亞」

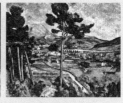

塞尚「聖維克多山」

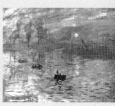

莫內「印象・日出」